Sergio Ragaini

Arte:
Creazione di Mondi e Universi

Viaggio tra Arti Figurative, Matematica, Fisica e Musica

©2016, Sergio Ragaini
ISBN: 978-1539660507

Indice:

Ringraziamenti: ... 7

Prefazione: Un libro nato "per caso"
 Per dimostrare che l'Arte "crea": 8

La partenza del Viaggio (o parte introduttiva): 14
 Arte: Creazione o Riscoperta?: 18
 Ora prepariamoci a viaggiare!: 21
 Arte: descrizione della Realtà o della "Nostra" Realtà?: .. 22

Dalla realtà all'Interiorità:
Impressionismo, Positivismo e Metodo Scientifico: .. 24
 L'Impressionismo: grande corrente di Arte Figurativa
 Uno sguardo anche al Neoimpressionismo: 24
 Impressionismo in altre Arti: Cinema e Musica: 27
 Elementi Culturali "Impressionisti, se così si può dire.
 Positivismo come massima espressione
 del Metodo Scientifico: .. 29
 Prepariamoci a cambiare il punto di vista percettivo: 30

Dall'Interiorità alla Realtà
come modello di Realtà Interiore
Espressionismo, dissoluzione delle forme
Forse percorso verso la Meccanica Quantistica: 32
 Espressionismo: dall'Interiore all'Esteriore....
 per tornare all'Interiore? Forse sì!: 32
 L'Interiorità diviene "Slancio Musicale"
 che rompe col Passato: .. 36
 Digressione sulle Tonalità Musicali
 (per specialisti? Non so... provate a leggere!): 36

Digressione Matematico-Musicale sulle Armoniche: 43
Cinema Espressionista: una corrente innovativa, interiore
Dove la realtà diviene sogno, spesso incubo: 50
Ma forse tutto parte dall'Inconscio: 53
Inconscio come mezzo di apprendimento:
la Mente "sa" come apprendere: 63

Il "Nuovo Pensiero Scientifico" parte dall'Inconscio? Forse sì! Ma la Matematica "parte prima"!: 68

Introduzione: la Scienza Moderna: 68
"A tutta Matematica",
per comprendere come la Realtà cambia: 70
 Una breve introduzione:
 la Matematica non è "fare di conto". Almeno non solo!: .. 70
 Matematica: costruttrice di Mondi: 73
 Digressione: la Matematica come
 "Ricerca del Bello": ... 78
 Digressione: Realismo e Idealismo convergono: 82
 Il Giusnaturalismo: cosa è?
 Piccola digressione tra Mondi di Pensiero: 83
 A tutta Logica!
 Tra Induzione e Deduzione, i Mondi si uniscono: 85
 Qui la Matematica è protagonista
 E vedrete che può essere bellissima!: 90
 Svaniscono le figure. Ma c'è altro al loro posto!: 91
 Spazio alla Geometria.
 Dove le Parallele non sono più tali.....
 almeno qualche volta!: ... 93
 L'Artista Figurativo, da questi assunti potrebbe...
 "partire per un nuovo modo di vedere l'Arte": 95
 La Matematica non è più in grado di dimostrare
 la sua stessa Coerenza:
 Kurt Gödel, con i suoi teoremi di Incompletezza
 fa cadere le ultime certezze: 96

Parte Matematica: leggere o non leggere?
Questo è il Problema! ... **101**
 Nota per chi affronta la Sezione Matematica:
 Prerequisiti e indicazioni su come affrontarla: 101
 Per chi prosegue: cosa vi serve sapere: 102
 Una cosa che spero possa essere "per tutti"...... o quasi
 Due rette parallele si incontrano.
 Il "Punto all'Infinito": ... 106
 Generalizzazione del Primo Postulato di Euclide:
 Dove la Retta, almeno come figura, non serve più,
 e diviene altro: ... 109
 Prodotto Scalare:
 dalla definizione Geometrica
 a quella generale a n dimensioni: 112
 I numeri non si "complicano",
 diventano solo "Complessi". E la differenza si vede!: ... 116
 La Formula di Eulero: ... 116
 Seni e Coseni di Numeri Complessi:
 le possibilità di calcolo si ampliano!: 117
 Radici di Numeri Complessi:
 sono molte di più di quanto si possa credere!: 120
 Logaritmi di Numeri Complessi
 Le Rotazioni divengono Traslazioni
 E il Finito diviene Infinito: 122
 Proprietà interessanti e curiose dei Logaritmi: 122
 I Numeri Complessi come coppie di Numeri Reali
 E tutto, alla fine, torna!: ... 127

A tutta Fisica, dove la visione del Mondo cambia
Una Fisica molto "Matematica"
Ma che, grazie a questo, apre a nuovi mondi possibili
Qui anche l'Arte, però, troverà il suo spazio: **129**
 Il Metodo Scientifico si "Ribalta": 131

Spazi di Hilbert (per chi ha letto la parte di Matematica): 132
Certezza? Nella Meccanica Quantistica c'è solo probabilità!
L'Equazione di Schrödinger:
non sappiamo più dov'è una particella!: 134
Principio di Indeterminazione:
la possibilità di "predire", in Fisica, si restringe: 137
Tutto può influenzare tutto. Crolla la "Località": 138
Non dimentichiamo l'Arte!
Tutto può tornare nuovamente qui!: 141
Da Copenaghen un nuovo modo di intendere
e vedere la Fisica. Un nuovo corso della Scienza inizia
E gli sviluppi più eclatanti devono ancora venire: 144
Realtà e Mondi Sovrapposti.
Tante Realtà simultanee che, forse,
avvengono nello stesso Spazio – Tempo: 150

Dall'Arte siamo partiti e all'Arte torniamo,
con sguardo rinnovato
Tutto torna, e l'Artista è davvero
un creatore di Mondi: ... 163

Contatti: .. 170

Riferimenti e Approfondimenti: 171

Ringraziamenti:

Quando si scrive un libro, le persone da ringraziare sarebbero molte. Sapendo che il rapporto causa – effetto non è un qualcosa che ha solo un collegamento diretto, ma che le cause e gli effetti si concatenano, le persone da ringraziare direttamente e indirettamente possono essere tante. Innanzitutto, ringrazio quello da cui questo libro è partito, vale a dire un articolo per una mostra multimediale che si terrà (al momento in cui scrivo non si è ancora tenuta) a Bergamo, e alla quale parteciperò. Questo scritto, sostituito poi da un altro, ha dato origine ad un libro.
Quindi, ringrazio l'artista figurativa Patrizia Bonardi, che, in qualche modo, mi ha consentito di dare il via a questo lavoro.
Poi, ringrazio sicuramente il pittore Mario Augusto Ragusa, che, con il suo "Bivio Vitale", mi ha dato la giusta ispirazione per scrivere questo libro, come è stato per il precedente romanzo "Bivi Esistenziali", che dalla sua opera, in qualche modo, ha preso le mosse.
Sicuramente, non si può non "ringraziare" tutti coloro che hanno reso possibile questa opera, compresi quegli Artisti e Scienziati, del passato e del presente, che, con la loro opera, hanno reso il Mondo diverso e migliore, aumentando la nostra conoscenza e consapevolezza.
Infine, mi trovo in questo momento nella casa di mio padre, mentre sto scrivendo. Quindi, sicuramente, un grazie a mio padre Giorgio, che mi ha dato, direttamente o indirettamente, la possibilità di conoscere quelle cose che mi hanno permesso di scrivere questo libro. Dove mi trovo ora, la stanza che fu della mia infanzia, il tempo si annulla, ed è bello percepire il flusso delle cose, che crea la giusta ispirazione.

Prefazione: Un libro nato per caso
Per dimostrare che l'Arte "crea"

Un libro nato quasi per coincidenza. L'argomento che qui tratto mi è sempre molto interessato. Da molto tempo, ormai, considerando i rapporti tra Arte e Scienza, ho pensato al fatto che non sia l'Arte a dover assumere connotazioni scientifiche, ma, piuttosto sia la Scienza a dover diventare Arte.

In fondo, quello che muove l'Artista è quello che muove lo Scienziato. Entrambi costruiscono cattedrali strutturali. Una Teoria Matematica non è meno strutturata di un'Opera d'Arte.

Nello stesso tempo, però, se è vero che la struttura è fondamentale, è, credo, altrettanto importante quell'atto d'immediatezza. Vale a dire, quell'atto da cui l'Arte scaturisce, quasi istantaneamente, e poi si espande attraverso le cose attorno.

L'Arte, insomma, nasce da un'intuizione, un'idea. Come tutte le intuizioni, è immediata. È come un bagliore che, in un istante, balena nella mente dell'Artista, prendendo forma e diventando essenza e sostanza delle cose stesse.

L'Intuizione, quella cosa incredibile, che appare, secondo alcuni Maestri Spirituali, come parte di quell'"Inconoscibile" che dà fascino alla Vita. Quell'Inconoscibile che, vedremo, si trova comunque, al limite di tutte le possibili Teorie Matematiche, dove un "punto oscuro", come vedremo, è sempre presente. Quel punto oscuro, quella "zona grigia" che, pur essendo vera, non è dimostrabile, almeno all'interno di quella Teoria stessa. Che, è vero, si può allargare, ma comunque lo stesso problema si ripresenterà nuovamente. E si ripresenterà ancora, e ancora, sino all'infinito.

Forse, l'Arte tende proprio a quel "Limite Inconoscibile" da cui tutto deriva, quel punto inafferrabile, all'Infinito, da cui tutto genera, da cui tutto prende forma. Quell'Arte che, in quel momento, diviene quella bellezza delle cose, che crea, non solo definisce, forme. Che genera strutture che non ci sono nel tangibile, ma che nondimeno sono del tutto Reali.

Qui arriviamo a comprendere come la Realtà sia un qualcosa di esteso, di complesso, sotto certi aspetti. Qualcosa che è bello scoprire, nella sua meravigliosa essenza, con cui è bello entrare in contatto, che è bello assaporare, attraverso una percezione immediata, che può dilatarsi, come visto, all'infinito.

Credo che l'Artista sia proprio questo, sotto certi aspetti: colui che dà voce e forma a ciò che, apparentemente, non ha voce e forma. Che fa parlare ciò che non potrebbe parlare. Che fa muovere ciò che sarebbe, altrimenti, fermo e immobile.
Quell'Arte che è bellezza e profonda armonia, che denota meraviglia, che genera stupore.
In fondo, però, anche la Scienza è questo, quella Scienza che, nella sua bellissima e profonda essenza, è in grado non solo di descrivere, ma di creare. Quella Scienza che genera, che dà forma alle cose. Che le descrive, e nello stesso tempo genera nuovi Mondi, in ogni momento. Mondi che non sono aleatori, ma sono la Realtà oltre le cose, quella Realtà a cui tutto tende, e che è bellissimo riscoprire.
Il titolo del libro è proprio improntato su questo: L'Arte (e a questo punto la Scienza) non sono dei meri "Descrittori", ma dei "Creatori" di Realtà. E credo che questo punto sia fondamentale, in questa trattazione.
L'Arte, spesso è stata vista come mezzo per descrivere la Realtà circostante. Se, ad esempio, un pittore esegue un ritratto di una persona, in qualche modo riproduce qualcosa attorno a lui. In fondo, noi spesso, prima dell'invenzione di qualsiasi mezzo che permettesse di tramandare un'immagine esatta della Realtà (quale la Fotografia), avevamo, di fatto, solo le Arti Figurative per sapere come la Realtà di un tempo fosse. Avevamo solo le rappresentazioni che altri avevano fatto di quel Mondo attorno, per poter scoprire come quella Realtà fosse. Tuttavia, quella è solo una "rappresentazione" esterna, che però è passata all'interno della persona, prima di essere ritratta sulla tela.
Forse, chi ha rappresentato quell'opera "voleva" dare una riproduzione fedele della Realtà.
Tuttavia, come vedremo, e come credo sia fondamentale da ricordare, oltre il 90% della nostra mente è inconscia (questo argomento verrà trattato in maniera abbastanza ampia nel libro, perché riguarda, secondo me, uno dei "cardini" della Filosofia del 900). Questo ci dice che la persona, anche se "vuole" rappresentare fedelmente la Realtà, pone al suo interno molti "filtri", anche inconsci, che comunque ne danno una rappresentazione individuale. È come se un fotografo, nell'elaborare una fotografia, ponesse una serie di filtri che, in qualche modo, vanno a modificare l'immagine di partenza: nella luce, negli effetti cromatici, ma anche nelle forme.
Tutti questi filtri vengono applicati, anche se inconsciamente, dall'Artista stesso. Che, quindi, darà della Realtà un'immagine soggettiva, che noi

crederemo oggettiva, e che, forse, lui stesso crederà tale. Ma che tale non sarà. In ogni caso, quello che apparirà sulla tela (o, in alternativa, in una scultura, un bassorilievo, o qualcosa ancora di differente) sarà una rappresentazione personale e soggettiva. E non potrà essere altrimenti. Molto differente è la situazione in cui l'Artista stesso non ha lo scopo di rappresentare la Realtà, ma la "sua" Realtà. Sto parlando del caso in cui l'Artista non abbia uno scopo rappresentativo, che comunque potrebbe realizzare, anche se approssimativamente, ma quando già l'obiettivo è quello di "Creare" strutture che nella Realtà tangibile non ci sono.

È il caso di cui ho parlato nel libro, forse quello trattato più ampiamente, dell'Arte che non è più qualcosa che parte dall'esterno, ma dall'interno. Nel caso descrittivo, l'Arte è in qualche modo immagine dell'esterno, anche se poi trasfigurata, mentre in questo caso essa diventa immagine interiore, che viene posta all'esterno. In qualche modo, questa Arte vuole rappresentare l'Inconscio, quella parte che, per alcuni, è oscura, ma che per altri, come ad esempio per Jung, è la parte più bella di noi stessi, quella che contiene tutto quello che non ci siamo permessi, e che vorremo essere. Estendendo tutto questo a livello sociale, forse questo mostra come mai, proprio dalle correnti più portate al lavoro interiore, nasce la denuncia sociale. Forse, questo spiega come sia possibile che, proprio da quei movimenti dove l'astrazione domina, poi si torni sulla Società, con critiche che sfociano anche nell'impegno socio – politico. Forse, proprio l'Artista che non vuole rappresentare, ma creare, si sente poi spinto a "creare", almeno sulla carta, la Società dei suoi sogni, quella luminosa che molti vorrebbero, e che sostituisca, forse, un grigiore uniforme che permea tutto quanto c'è attorno. Per poi implementare tutto questo nella Realtà Tangibile, per farlo diventare forma ed essenza della quotidianità.

Di tutto questo parlerò nel libro, dove tutto apparirà collegato.

E credo che questa sia una componente fondamentale di questo lavoro: il tentativo di non porre "separazioni" tra i vari settori della Conoscenza. Per definire un periplo che partirà dall'Arte, e all'Arte tornerà. Questo, però, accadrà dopo avere davvero attraversato "Mondi e Universi" di Conoscenza. Mondi e Universi che passeranno per diversi campi, dalla Musica alla Matematica alla Fisica. Questi ultimi due Mondi di Conoscenza avranno un ruolo fondamentale nel libro. In fondo, molti Artisti sono stati e sono anche Scienziati, almeno sotto certi aspetti. Lo stesso Paul Signac, pittore Post Impressionista, compirà accurati studi sulla luce per poter realizzare i suoi quadri. Passando in epoca contemporanea,

l'artista statunitense Kate Nichols, durante una sua conferenza tenuta a "Bergamo Scienza 2016", ha parlato della sua realizzazione di opere artistiche partendo da studi sulle nanoparticelle, per riuscire a rappresentare qualcosa che altrimenti non sarebbe rappresentabile, per "creare" davvero nuove possibili Realtà.
In fondo, quello che della Realtà stessa percepiamo è molto poco: meno del 3% della luce visibile, e meno del 2% delle frequenze sonore. Quindi, attorno a noi, c'è un Mondo, "del tutto Reale" (questo credo sia fondamentale da ricordare), ma, ciononostante, fuori dalle nostre percezioni.
Forse, l'Arte è quella che deve dare voce a questo Mondo nascosto alle nostre percezioni, questo Mondo a noi invisibile e inudibile, ma che è lì, pronto per essere afferrato e posto in atto.
Anche di questo parlerò nel libro. Forse, l'Arte stessa è quell'elemento che permette a questo invisibile e inudibile di prendere forma nella creazione artistica.
Forse, l'Artista, e anche lo Scienziato, rappresentano qualcosa che intuiscono, percepiscono, e poi mettono in atto, con formule o con colori e forme.
In fondo, se è vero che la massima parte della Realtà è fuori dalle nostre percezioni, è anche vero che questa può essere percepita, in qualche modo. Le sensazioni, le percezioni, i presentimenti, fanno parte di questa sfera, e forse sono elementi con cui noi "anticipiamo" il futuro, che prende forma nel nostro presente.
C'è chi afferma che l'Inconscio anticipa il Futuro. Forse è proprio così. O, forse, il Futuro è contenuto in quel 97% del mondo visibile e in quel 98% del mondo udibile che noi non percepiamo. Forse, le voci e le forme presenti in questo Mondo fuori dalle nostre percezioni sono quelle del nostro futuro, che ancora non è in atto nel Presente, ma che, in qualche modo, è lì, pronto a prendere forma nel Divenire. Forse, quando qualcuno afferma che il futuro "è già scritto", sta proprio affermando questo: che il Futuro è già nel Presente, in quella parte di Presente che è fuori dalle nostre percezioni dirette. E che aspetta soltanto di essere rivelato. Forse, in quella parte di Mondo che noi non vediamo c'è proprio quel divenire che è parte di noi, della nostra vita. Quel futuro che attende di essere scoperto e posto in atto.
Forse, quindi, la parte di Realtà che è fuori dalle nostre percezioni contiene quei Mondi che attendono solo di essere posti in atto, attraverso la

percezione artistica, che fa intuire questi Mondi, e li rappresenta.
Se così è, ecco svelato il motivo per cui l'Artista, e spesso anche lo Scienziato, è considerato "visionario". Questa parola, qui, sta a rappresentare proprio la voglia di andare oltre, di rappresentare Mondi che non percepiamo, ma che, nello stesso tempo, costituiscono la Realtà attorno a noi. Un Artista, uno Scienziato, è visionario perché vede quello che altri non vedono, e lo rappresenta, seppur con mezzi diversi, donandolo a noi. E, spesso, regalandoci meraviglie.
Questo "atto di anticipare il divenire" è davvero affascinante, nello sviluppo artistico delle cose. È qualcosa di sublime, che ci porta oltre le forme, per cogliere quelle forme che fanno parte del nostro Mondo, ma che non riusciamo a percepire. L'Artista, lo Scienziato, le hanno percepite, ed ora ce le stanno donando, perché anche noi ne diventiamo parte. Fruendo dell'Opera d'Arte, infatti, intendendo come tale anche un prodotto di tipo scientifico, noi diventiamo parte di quell'atto creativo, diveniamo noi stessi creatori di quella Realtà che è oltre le percezioni, ma forse, per dirla alla Platone, è la vera Realtà, la vera essenza delle cose stesse attorno a noi.
Dicevo all'inizio che questo libro è nato "per caso". In effetti, è nato da un'articolo che dovevo preparare per una mostra artistica di tipo multimediale.
Mi sono reso conto che l'articolo che avevo preparato non rispettava pienamente il tema della mostra, e mi sono affrettato a prepararne un altro. Tuttavia, in questo testo, che all'inizio era di circa 3 pagine, c'erano molti spunti possibili da sviluppare. E che meritavano, almeno credo, di essere sviluppati.
Quindi, ho pensato di farne una dispensa. Poi ho visto che il materiale cresceva sempre di più, sino a raggiungere le attuali dimensioni. Dimensioni, credo, perfette per un libro.
Quindi, questo è stato un libro, per così dire, "in fieri", in divenire. Un libro che ha preso forma nel tempo, che si è arricchito via via di nuovi elementi, sino a raggiungere la forma attuale.
Forma definitiva? Credo che non ci sia nulla di definitivo. Credo che tutto sia in evoluzione. Quindi, anche questo libro è in evoluzione. E non escludo che altri, ulteriori approfondimenti, possano nascere, partendo proprio da qui.
Penso che questo sia fondamentale: un qualcosa non è mai finito, ma è sempre in evoluzione. In fondo, il nostro compito è quello di evolverci, di andare sempre avanti. Sentirsi arrivati vuol dire avere terminato qualsiasi

cammino di sviluppo. Non siamo mai "arrivati", ma sempre "in cammino", come diceva un mio amico psicologo anni fa.
E credo che questo sia fondamentale: questo lavoro rappresenta non un punto di arrivo, ma un punto di passaggio. Possiamo considerarlo come un tempo intermedio, o forse, ancora di più, come una sorta di "pit stop", o anche di punto di ristoro. È una tappa, al termine della quale, però, il viaggio prosegue.
Perché, questo è fondamentale, il viaggio non si ferma mai, ma continua sempre, verso una sempre maggiore consapevolezza di sé.
Spero che questo sia anche il vostro obiettivo. E che, forse, partendo da questa opera, anche voi sarete stimolati a creare qualcosa. Se così fosse, con questo lavoro avrò raggiunto uno scopo meraviglioso: non solo essere punto di partenza per altri possibili sviluppi (in fondo, ogni punto di arrivo è un punto di partenza per altro), ma di essere stato "Punto di Partenza" per altri, che potranno realizzare, partendo da qui, delle cose sicuramente bellissime, e sempre migliori, In fondo, il cammino è sempre in avanti, e, seppur faticosamente, noi Esseri Umani andiamo verso una sempre maggior evoluzione.
Se questa percezione sarà passata anche dentro di voi, con questo lavoro avrò raggiunto lo scopo più bello: quello di rendere anche voi parte del processo creativo, e strumenti di creazione. Sarà bellissimo, in questo caso, venire in contatto con i vostri lavori, e scoprirli, sicuramente, di grandissimo interesse.
In fondo, tutto il cammino della conoscenza è un viaggio. Un viaggio nel quale non c'è meta: la meta è il viaggio stesso, che porta ad un sempre maggior accrescimento, un sempre maggior sviluppo, una sempre maggiore consapevolezza di quello che siamo, e di quale è il nostro destino su questo Pianeta, e su quelli dove, forse, un giorno potremo andare.
Sarà bello viaggiare con voi, in questo momento. E, forse, un giorno, sarà bellissimo per me salire a bordo dei veicoli culturali che voi mi proporrete. E compiere viaggi ancor più belli. Verso una sempre maggior consapevolezza. Per un divenire sempre più luminoso, che sicuramente attende tutti noi.

Sergio Ragaini

Milano, 18 ottobre 2016

La partenza del Viaggio (o parte introduttiva)
Arte: una o mille scelte?
O infinite scelte sovrapposte o simultanee?

L'Arte Figurativa, a differenza di altre Arti, appare statica. Nel senso che tutto è lì dentro, in quell'istante. Tuttavia, a guardare con più attenzione, si vede che questa staticità è solo, in realtà, un'impressione. In realtà, dietro questa apparente fissità, si nasconde un dinamismo che, però, non avviene in tempi successivi, ma in tempi simultanei. E infinite scelte possibili si aprono davanti a noi, in quel momento. Tutte le scelte possibili che l'autore ha fatto, e che avrebbe potuto fare, coincidono. Forse, in quel momento, potrebbero aprirsi Universi Paralleli. Almeno dentro di noi.

Un quadro: quando lo osserviamo ci appare un'opera statica, davanti a noi. Un'opera, insomma, che è lì, ferma, immobile, che appare come già compiuta, forse già nata in quel modo.
In un certo senso, forse, questo è vero: nel senso che, in qualche maniera, l'Artista ha "pensato" il quadro dentro di sé, prima che sulla tela. O lo pensa in ogni istante, in ogni singolo momento.
Ripensando all'opera di un grande della Musica, come Mozart, quando gli venne chiesto dove era un lavoro che doveva consegnare, indicando la sua testa, ha risposto "qui".
L'Arte nasce prima dentro la persona che fuori. Quindi, è espressione di una realtà prima interiore che esteriore. E questo è, forse, il suo grandissimo significato sociale, e anche terapeutico: attraverso l'arte, una persona esprime quello che ha dentro.
Noi, come ben sappiamo, siamo fatti, per oltre il 90%, di inconscio. Quindi, vuol dire che la maggior parte dei velocissimi processi mentali che avvengono dentro di noi sono assolutamente fuori dal nostro controllo diretto (quello indiretto è sempre possibile, ad esempio attraverso la Meditazione). Questo vuol dire che, in un quadro, dove le scelte possibili sono infinite, noi mettiamo, in qualche modo, tutto noi stessi in quel dipinto.

E questa è, forse, la potenza dell'arte figurativa: con altre arti, tra cui la musica o la scrittura, le possibilità sono comunque delimitate da un numero finito di oggetti che possiamo avere: le note e i caratteri di un alfabeto sono comunque limitati, e se vogliamo, questa è una barriera all'espressione. Anche se, poi, considerando tutte le possibili scansioni spazio – temporali che la Musica stessa permette (per combinazioni spazio – temporali intendo il fatto che, in fondo, le note possono avere una durata, comunque, arbitraria), e le quasi illimitate combinazioni di note e suoni, le possibilità creative sono tantissime. Tuttavia, i suoni sono quelli, almeno per strumenti come quelli a tastiera. Se si ha a disposizione, invece, un computer o anche uno strumento a corde, si possono anche far risuonare tutte le sfumature possibili di suoni. Ma sempre con dei limiti, magari dati da quello che stiamo suonando. Se, infatti suoniamo una nostra composizione, possiamo di fatto suonare quello che vogliamo, anche come suoni, ma se suoniamo della cosiddetta "musica scritta", dobbiamo attenerci alle note che sono indicate. Anche se la bellezza della libertà-espressiva è quella di considerare il tutto come una sorta di "canovaccio", su cui l'esecutore esercita anche attività creativa. Rendendola davvero "sua", e inserendo in quella successione di note qualcosa di meraviglioso, di personale. Qualcosa che davvero potrà dare alla Musica quella bellezza che la rende unica ed irripetibile.
Nelle arti figurative, invece, (e qui penso alla Pittura), in discorso può essere diverso. Qui le sfumature sono infinite. Attraverso le combinazioni di colori non c'è praticamente limite ad quello che possiamo dire con quel dipinto. Si può, è vero, partire da colori cosiddetti "puri", ed alcuni lo fanno, ma la bellezza è proprio quella di mescolarli in modo tale da ottenere tinte "proprie", tinte "personali". Il bello è fare proprio anche questo, facendo sì che il colore che si vede sulla tela sia davvero l'interfaccia dei nostri più bei colori interiori.
Il limite è solo fissato dallo "Spazio Fisico" che l'Autore ha a disposizione. Una tela è uno spazio limitato, un foglio è uno spazio limitato.
La persona ha uno spazio interiore illimitato, che deve"convergere" in un limitato spazio esteriore.
E questa è comunque una trasposizione. Che potrebbe cambiare qualcosa.
L'infinito deve comunque stare nel finito.
Ma l'infinito è in tutte le cose: quella tela è immagine di un piano bidimensionale infinito, e con la prospettiva, ecco lì anche lo Spazio Tridimensionale. Di cui ogni punto diviene immagine.

Tuttavia, lo Spazio Interiore è multidimensionale. E questo è importante da considerare. L'Artista, comunque, deve fare un adattamento, in ogni istante, di quello che è o che vuole dire con l'atto artistico. Deve, in qualche modo, dimensionare l'atto artistico a quel momento presente. Deve fissare comunque su una struttura limitata.

La bellezza dell'Arte, a questo punto, è immaginare tutto questo illimitato. È pensare a quell'orizzonte limitato, che viene descritto in quel momento, come a qualcosa che non termina, che non finisce. La Prospettiva aiuta ad aggiungere dimensioni. L'Artista, quindi, può immaginare una sorta di "Prospettiva della Prospettiva della Prospettiva......" che aiuti, ogni volta, ad aggiungere qualcosa. Quella Prospettiva Multipla che gli può permettere di vedere ogni cosa derivante da un'altra cosa, qualcosa che aggiunga dimensioni alle dimensioni esistenti, che apra nuove possibilità. In fondo, basta, ogni volta, mostrare che qualcosa deriva da qualcos'altro, come se ci fosse una successione di Punti all'Infinito da cui tutto deriva, per avere quella Prospettiva Multipla di cui si parlava in precedenza. E quindi, di fatto, è possibile portare tutto nel finito, ma continuare a pensarlo come Infinito.

Poi, ricordiamo che ogni singolo punto, come dicevo prima, può essere immagine dell'Infinito. Ed è possibile operare una dimostrazione matematica di tutto ciò.

Per l'Artista, immaginare è fondamentale. L'Artista immagina, e poi pone nello Spazio – Tempo finito. Viaggia tra Mondi e poi pone tutto nel Mondo Fisico attuale. Quel Mondo Fisico che, però, può diventare diretta espressione di quello che l'Artista stessa sente e immagina della Realtà, della "sua" Realtà. L'atto Immaginativo è, in sé, un modo per portare l'Infinito nel Finito, e poi farlo tornare all'Infinito attraverso la rappresentazione artistica. Attraverso l'Immaginazione, l'Artista proietta all'infinito qualcosa di finito, e nello stesso tempo lo riporta nell'Infinito. L'Immaginazione è lì, proveniente dallo Spazio e dal tempo Interiori, dove non c'è Spazio o Tempo, e riporta tutto nello Spazio e nel Tempo fisici: limitati, sì, ma nello stesso tempo, immagine dell'infinito.

Per una trattazione più dettagliata su questo argomento si può vedere il mio testo "Una nuova visione della Realtà: dall'Infinito al Finito e ancora all'Infinito" nel testo mostro anche come portare matematicamente l'Infinito nel Finito, in maniera che, ogni punto di uno Spazio Illimitato, possa essere posto in uno Spazio Limitato. Qui si potrà vedere come uno spazio limitato possa essere, parlando in termini matematici "fatto" come

uno spazio illimitato. E questo è, credo, davvero notevole da scoprire.
Ma un autore, nello stesso tempo, quando dipinge un quadro, quando propone un'opera d'arte, pone anche infinite scelte possibili davanti a sé. Attraverso la sua opera, infatti, l'Artista pone una delle possibili scelte che ha fatto, tra tutte quelle che, in ogni istante, gli si pongono davanti.
In ogni istante, l'Artista "sceglie". Ecco l'elemento temporale: quello della scelta, e forse delle scelte possibili. L'Artista mette nell'opera una scelta, tra tutte quelle possibili, che gli si prospettano davanti. Una scelta che, nello stesso tempo, le contiene tutte; una scelta che comprende anche tutte quelle che l'Artista, nel suo atto creativo, non ha fatto.
Tuttavia, quella scelta potrebbe contenere tutte le altre scelte. È come uno Stato che contiene, in sé, una sovrapposizione di Stati, uno stato che deriva però dalla convergenza di più stati, che a quello tendono.
Quindi, l'opera d'Arte, potrebbe contenere tutte le scelte possibili, fatte e non fatte, che lì si leggono, ad ogni pennellata, ad ogni tassello. Tutto è, insomma, lì in quell'istante. Una delle possibili scelte, che però contiene anche tutte le altre.
E questo mi riporta al tema dei mille universi, dei mille "Bivi Esistenziali", che un autore apre in un quadro. Quei "Bivi Esistenziali" che hanno dato il titolo al mio romanzo, in cui il protagonista, Paolo, si trova davanti la possibilità di cambiare traccia della sua esistenza. E questo avviene attraverso la Pittura e la Musica. Quell'elemento sonoro che, in qualche modo, pone lì tutte le scelte che l'Artista ha fatto, e permette di cambiarle.
Forse, tutto questo può accadere perché in quel dipinto, che noi vediamo finito, c'è tutto un atto creativo, che parte dall'autore stesso per poi finire nella realtà. Oppure, in altri casi, esiste anche la possibilità di un processo inverso: partire dalla realtà per portarla nella realtà figurativa che vediamo. In qualche modo, quindi, "trasfigurarla" per portarla nella Realtà rappresentata.
In qualche modo, quindi, si parte dalla realtà fisica, la si interiorizza, e la si riporta nella Realtà Fisica, ma trasfigurata. Quindi, in questo caso, il processo potrebbe essere "Dal Finito all'Infinito e poi ancora al Finito: ma con il sapore dell'Infinito".
Questi due processi, "Dall'Infinito al Finito e ancora all'Infinito", e "Dal Finito all'Infinito e poi ancora al Finito" sono, credo, i due processi fondamentali della creazione artistica, ma non solo.
Infatti, l'Artista, in ogni istante, si trova a dover fare i conti con la finitezza della Realtà, che però contiene l'Infinito. Quindi, deve porre l'Infinito nel

Finito, e lo può fare grazie alle caratteristiche del Reale. Questo è molto importante da tenere presente.

Quella rappresentazione artistica che l'Artista crea, quindi, è di fatto una rappresentazione Infinita, che vediamo Finita.

Questo ci dice che anche chi osserva la creazione artistica deve saper rendere "Infinito" qualcosa che è "Finito". Quindi, il suo compito è quello di sottrarre alla creazione lo Spazio e il Tempo in cui quella creazione è, invece, immersa. Il suo compito è quello di renderla universale, senza spazio e tempo, senza elementi di riferimento. È quello, insomma, di renderla qualcosa che può fluttuare in tutti gli Spazi e Tempi possibili.

E, in particolare, qualcosa che possa fluttuare nello Spazio e nel Tempo che ognuno porta dentro di sé. Pr scoprire che, in quell'atto, si genera qualcosa di speciale.

In quell'atto, l'Arte stessa non è più vincolata allo Spazio – Tempo in cui si trova, ma è libera di volare in tutti gli Spazi e i Tempi possibili, dentro e fuori la persona.

In quell'istante, la persona che guarda ha superato la tangibilità, e ha davanti a sé tutti gli Spazi e i Tempi possibili. E anche quelli che sta solo immaginando e che, tuttavia, lì assumono una ben precisa connotazione di realtà.

Il tutto è lì, in un istante, ed attende solo di essere percepito, osservato. Attende solo che vi si entri in contatto.

Il tutto è lì, e noi, attraverso la manifestazione artistica, possiamo diventare il tutto.

E questo processo mentale può essere davvero meraviglioso. E ci fa capire la bellezza dell'Arte. E perché questa non muore davvero mai.

Arte: Creazione o Riscoperta?

Credo che questa possa essere una domanda del tutto lecita. L'Artista, nell'atto creativo, crea davvero qualcosa, o semplicemente riscopre qualcosa che già c'è?

La domanda potrebbe portarci davvero lontano, e farci davvero volare in Mondi e Universi del possibile o dell'impossibile.

Si può, a tal proposito, ricordare che, nella Lingua Inglese, spesso la parola "Ignoranza" non viene resa con "Ignorance" (parola comunque perfettamente esistente ed utilizzata), ma con "Forgetfulness". Questa

parola ha la stessa radice di "Dimenticanza".
Quindi, "ignorare" non vuol dire "non sapere", ma semplicemente "sapere ed avere dimenticato".
Questo apre nuove prospettive. Prospettive in cui vi sia una conoscenza che prima avevamo e che ora abbiamo perso.
Qualcuno lo dice, anche in campo Spirituale: noi eravamo grandi, potenti, quasi perfetti. Avevamo in noi grandi conoscenze. Poi, per motivi che non sono del tutto chiari, le abbiamo perdute.
In fondo, noi abbiamo un modello di evoluzione del tempo di tipo "Lineare". Nel senso che abbiamo un prima, un dopo, e così via. Tutto è visto in termini di "scansione temporale".
Nello stesso Buddhismo esiste il concetto di "Dimensione Assoluta". Questa, come lo stesso Maestro Zen Vietnamita Thich Nhat Hanh ricordava, è la dimensione dove "non si viene e non si va, dove non c'è né prima né poi".
Questo è molto interessante. Il fatto che "non si viene e non si vada", vuol dire che tutto è qui ed ora, nel momento presente. E il fatto che non ci sia né prima né poi significa che, in questa Dimensione Assoluta, non esiste alcuna scansione temporale, ma tutto è, perennemente, qui ed ora.
Questo potrebbe farci pensare che, forse, noi siamo parte di questa Dimensione Assoluta, e che siamo, in qualche modo, caduti in una Dimensione Relativa. Che comunque, come dicevo prima, contiene in ogni suo frammento l'Infinito. E questo dice molto su quello che davvero siamo!
In fondo, molte Tradizioni Spirituali parlano di una "Caduta dal Paradiso". Tra queste, credo, quasi tutti conoscono la descrizione che fa di questo la Bibbia nel Libro della Genesi.
Ho anche scritto una piccola dispensa sull'argomento, intitolata: "Due Episodi della Genesi: Caduta dal paradiso e Caino e Abele". Qui propongo un'interpretazione completamente "alternativa" a questi episodi biblici.
Si può però anche dire che la Caduta dal Paradiso potrebbe essere vista anche in maniera differente.
In fondo, la Caduta dal Paradiso viene anche descritta come la rottura dell'alleanza con Dio. Ma questo cosa può significare? Forse la caduta dall'Infinito al Finito di tutte le cose.
Dio è infinito, e staccarsi da Dio significa rimanere infiniti, ma "piombare" nel Finito.
L'Uomo, in un certo senso, è infinito, nel senso che pensa all'infinito. La

sua struttura mentale è infinita, nel senso che ogni neurone è collegato fino a 100.000 altri neuroni. Questo ci dice che l'informazione viaggia come 10^{5n}, quindi un numero elevatissimo.
Quindi, noi siamo infiniti, e questo lo dimostra molto bene. Ma siamo caduti nel finito. E con il finito dobbiamo fare i conti.
Ma questo finito contiene, come dicevo prima, l'infinito. Ogni punto del limitato è comunque un punto dell'infinito. Questo ci dice che la struttura dell'Infinito è in ogni cosa, ma queste cose sono comunque limitate nello Spazio e nel Tempo.
La contraddizione può essere in questi termini: siamo infiniti, ma nello stesso tempo finiti, limitati. Abbiamo quindi l'Eternità in noi, ma moriamo e decadiamo.
Il fatto, però, che l'Eternità è in noi, che tutto è di fatto Infinito e Limitato allo stesso tempo (vedasi il mio citato lavoro per una dimostrazione di questo), ci dice che anche noi siamo eterni. L'Infinito è in tutte le cose, quindi non è possibile che queste cose stesse possano decadere definitivamente.
Una continuazione è necessaria. Lo stesso Thich Nhat Hanh diceva che non c'è nascita né morte, ma solo continuazione.
Un Infinito, seppur limitato, non può finire. Quindi, questo qualcosa prosegue, e continua per un tempo senza tempo. Questo ci dice che noi siamo eterni, e l'eternità è in noi.
Comunque sia, sarà eternità, e l'esistenza, essendo noi immagini dell'Infinito stesso, non potrà terminare con la vita fisica stessa. Questa è solo un'immagine limitata dell'Infinito, che all'Infinito dovrà tornare.
E, credo, questo è molto importante da ricordare.
Quanto espresso finora, tuttavia, ci dice chiaramente come, se veniamo dall'Infinito, e ci siamo, in qualche modo, "compressi" nel Finito, siamo fatti di Infinito. E l'Infinito è dentro di noi da sempre, in ogni nostra parte.
Allora, noi avevamo già, in qualche modo, toccato un punto di onniscienza. Un punto in cui conoscevamo tutto, dove la totalità era dentro di noi.
Solo, ce ne siamo dimenticati. Cadendo nel finito, siamo rimasti "infiniti" ma "limitati". Abbiamo l'Infinito in noi, ma la limitatezza, compresa quella delle nostre strutture fisiche di apprendimento, ci impedisce di ricordare quello che già conoscevamo.
In qualche modo, eravamo attaccati alla fonte suprema della Conoscenza. Forse è questa la "rottura dell'alleanza con Dio": il distacco dalla fonte

suprema della conoscenza. E la necessità, quindi di un processo di ricordo, di riscoperta di tutto.
Staccandoci dalla fonte suprema di conoscenza, quindi, abbiamo perso quella conoscenza che avevamo,. E siamo divenuti limitati.
Quello che è il nostro processo, quindi, è quello del ricordo. Occorre ricordare quello che davvero eravamo, quello che conoscevamo.
Non a caso, qualcuno chiama una Via Spirituale "La Via del ritorno a Casa". Quando facciamo ricerca, quando scopriamo, in realtà stiamo "ritornando a casa". Vale a dire, ritornando quello che eravamo prima di "Cadere dal Paradiso".
Forse è un'esperienza di cui avevamo bisogno, ma quello che conta, ora, è ritornare quello che eravamo.
Il cammino è possibile, ed è lì. Basta percorrerlo.
Forse, quindi, l'Artista non fa altro che "riscoprire" qualcosa che già conosce, che già è stato in lui.
E, forse, è per questo che l'Arte è una vera "Tensione all'Assoluto". È quella tensione all'assoluto che ci permette davvero di essere vicini alla Conoscenza Suprema, quella che tutti noi abbiamo avuto, e che dobbiamo ritrovare.
Nell'atto creativo, l'Artista va a toccare la conoscenza suprema, va ad attingere da essa. E va verso una nuova via, una nuova vita, nuova bellezza e nuovi entusiasmi.
Va verso quel nucleo del sé che gli permette cose meravigliose.
Forse, i grandi Artisti di tutti i tempi, nelle loro grandi creazioni, hanno toccato quell'assoluto, quell'infinito che tutti abbiamo in noi. Loro ne sono divenuti consapevoli. E, in un istante, l'hanno donato a tutti noi.
Le loro opere sotto sotto i nostri occhi, sono davanti a noi. Ed è davvero bello poterne gioire osservandole ed apprezzandole.

Ora prepariamoci a viaggiare!

Ora che abbiamo tracciato le basi di un discorso più globale sul Fenomeno Artistico, prepariamoci a compiere un viaggio nell'Arte e non solo.
Cercheremo, quindi, di capire quando il processo "Dall'infinito al Finito all'Infinito" ha avuto la predominanza su quello "Dal Finito all'Infinito al Finito".

Questo ci porterà anche a compiere un viaggio nel Tempo, nella Storia. Ed in diverse discipline culturali. Entreremo nella Fisica e nella Matematica. In quest'ultimo caso, dove il tutto diverrà più "specialistico", sarete avvisati della possibilità di "restarne fuori". Comunque le linee generali della trattazione vi saranno comprensibili. Naturalmente, chi se la sentirà di tentare un approccio più specialistico, lo potrà fare, e ne avrà sicuramente un quadro più esaustivo, soprattutto perché vedrà il tutto "applicato" direttamente nella sua esistenza.

Partiremo dal processo che porta dalla Realtà all'interiorizzazione, per giungere a quello che dall'Interiorizzazione porta alla Realtà.

Questi due Mondi daranno origine a visioni del Reale completamente differenti.

Mostreremo, però, che questi due Mondi non sono poi così lontani, e che possono, in qualche modo, sovrapporsi. Il risultato potrebbe davvero essere qualcosa di speciale. Qualcosa che sarà bello poter trovare, e che potrebbe trovare spazio proprio nella Matematica. Se riuscirete ad affrontare qualche "tecnicismo" in più, ne avrete una prova molto importante sotto i vostri occhi. Altrimenti, considerate di averla in ogni caso.

Cominciamo, quindi, questo percorso, che parte con una domanda fondamentale: l'Arte è descrizione della "Realtà Oggettiva" o della "Nostra Realtà"? E cos'è, poi, la Realtà Oggettiva? Ha un'essenza intrinseca o è solo lo specchio, la manifestazione di qualcosa che abbiamo dentro di noi? A brevissimo le risposte. Continuate a leggere, e nuovi orizzonti si apriranno davanti a voi!

Arte: Descrizione della Realtà o della "Nostra" Realtà? La Storia ci può rispondere

Ora, dopo avere trattato il tema in termini più generali, compreso il fatto se l'Arte sia creazione o riscoperta, ci poniamo una domanda che potrebbe essere quella fondamentale: cosa esprime davvero l'Arte? Da dove parte? Dalla Realtà, o da dentro di noi? Forse questo è un punto piuttosto importante, nella ricerca artistica. Cerchiamo di capirlo assieme, in un viaggio, uno dei tanti possibili. Un viaggio che non finisce qui, con questa descrizione, ma che continua, e continuerà ancora. Potrebbe essere il

processo descritto prima, vale a dire partire dall'Infinito per giungere al Finito, oppure partire dal Finito per andare all'Infinito. Comunque, l'Arte può essere vista come una cosa che non termina, e di cui ogni punto, che appare conclusivo, rappresenta solo una "tappa" tra tantissime tappe possibili.
In questo il discorso sugli Universi Paralleli è molto importante, e a breve lo riprenderemo.
Ripensando però, a quanto detto prima, mi viene subito in mente la separazione culturale che ci può essere tra "Impressionismo" ed "Espressionismo". Due mondi differenti, che hanno dato origine a due modi diversi di essere.
Forse è proprio da qui che possiamo partire. Forse è da qui che nuovi possibili orizzonti si dischiuderanno. Iniziamo, quindi, da qui il viaggio, che, attraverso diversi Mondi della Cultura, ci riporterà alla creazione artistica stessa. Ma con qualche cosa di più, che ci permetterà di gustarla al meglio, e di respirare Arte in un modo completamente nuovo.
Iniziamo dunque a vedere le due opzioni descritte in precedenza. Mostrando che l'Arte è in entrambe. E che, proprio in questa considerazione di essenza delle cose, si hanno gli elementi più belli per la nostra esistenza.
Vedremo anche come questi due percorsi, apparentemente divergenti, avranno anche dei punti in comune. E questi punti in comune potrebbero essere anche legati ad un aspetto prettamente "metodologico". Sarà comunque questo aspetto a cambiare, forse, il corso delle cose per la nostra stessa esistenza.
Da qui passeremo poi, come dicevo, a qualche analisi più "tecnica". Che potrà essere saltata. Ma che, credo, diversi di voi potranno affrontare, almeno in parte.
Iniziamo quindi il percorso. Non mi resta, come in tutti i percorsi, che augurarvi... buon viaggio!

Dalla Realtà all'Interiorità:
Impressionismo, Positivismo e Metodo Scientifico

L'Impressionismo: grande corrente di Arte Figurativa
Uno sguardo anche al Neoimpressionismo,
che apre al divenire

Il nostro viaggio inizia in Francia, con l'Impressionismo. Forse, questo è uno degli esempi più interessanti di quel processo che chiamavo "Dal finito all'Infinito al Finito". Nel senso che, qui, l'elemento della Realtà è molto evidente.
In questa corrente pittorica, infatti, si parte dalla Realtà. Una partenza che poi veniva trasfigurata dallo spirito artistico. Ma il punto di riferimento voleva essere la Realtà Fisica stessa. Quella che l'Artista poteva osservare con i sensi. Poi, la sua grandezza, lo portava ovviamente a renderla "propria".
La pittura impressionista ha caratteristiche molto particolari. Una pittura a contatto con la Realtà vuole far sì che questa sia davvero "lì", nel quadro. Quindi, gli impressionisti dipingono in quadri interamente "all'aperto" ("en plen air", per dirla alla loro maniera), arrivando, con autori quali Monet, all'estremo di non dare nemmeno una pennellata in studio, ma di carpire, in tal modo, tutte le possibili emozioni dell'attimo presente.
Anche la capacità di cogliere l'attimo presente, ponendolo sulla tela, ed una grande valorizzazione della luce, sono elementi di questa corrente pittorica.
Una corrente alla quale possiamo ascrivere anche il merito, o la caratteristica, di avere portato i paesaggi urbani nell'Arte Pittorica. Soprattutto quelli di Parigi.
La cosa particolare di questa corrente è che, nei loro quadri, vi sono solo situazioni belle e gioiose. Anche nei paesaggi urbani, sono sempre momenti gioiosi ad essere rappresentati. Si può dire che, nella pittura impressionista, non ci sia posto per la tristezza. Da un punto di vista più strettamente tecnico, questo è anche evidenziato dalla quasi totale mancanza del colore nero.
La nascita di questo movimento viene attribuita a Eduard Manet (1832-1883). forse il primo quadro veramente "impressionista" fu il suo

"Colazione sull'erba" (1863), dove è interessante lo studio delle forme e l'uso della luce.
Forse, però, il più "impressionista" dei Pittori di questa corrente fu Claude Monet (1840-1924). Sicuramente Monet portò l'impressionismo a livelli altissimi, con l'utilizzo di colori puri, senza, quindi, mescolare le tinte, e dando il senso delle ombre con un'accentuazione dell'intensità del tono. Tra le sue opere che pienamente mostrano questo, "Impressione al levar del Sole" (1872), "Il Ponte di Argenteuil" (1874), "Vela sulla Senna ad Argenteuil" (1873). Un artista che superò, alla fine, anche lo stesso Impressionismo, anticipando il futuro dell'Arte, dove la dissoluzione delle forme divenne elemento importante, e forse dominante nello sviluppo artistico.
Per quanto riguarda l'Impressionismo, mi viene in mente anche un pittore come Pierre-Auguste Renoir. Sue opere come "La colazione dei Canottieri" (1881), oppure "Le Pont Neuf" (1872), o "Venezia" (1881), hanno come elemento di base la rappresentazione della Realtà, anche se, comunque, trasfigurata. La partenza è il reale, poi trasformato dalla persona stessa. Quello che appare è, quindi, una partenza dal reale, per poi sfociare in una rappresentazione soggettiva.
Parlando di Impressionismo, ci si può portare anche un po' oltre, verso quello che è stato definito "Neo Impressionismo". Si tratta di quella corrente che, partendo dall'Impressionismo, fornisce anche nuovi elementi descrittivi. La corrente del Neo Impressionismo nasce in seno alla "Société des Indépendants" presieduta dal pittore Jean-Bertrand Redon, noto come Odilon (1840-1916).
A questa corrente appartennero diversi artisti di grande talento. Tra essi possiamo citare Georges Seurat (1859-1891) e Paul Signac (1863-1935). A quest'ultimo è stata dedicata una bellissima mostra tenutasi presso il LAC (Lugano Arte e Cultura), e inaugurata il 12 ottobre 2016. Inaugurazione alla quale ho avuto la fortuna di poter partecipare.
Seurat è stato, per così dire, il pioniere del cosiddetto "Movimento Puntinista", quel Movimento Pittorico che vede il colore scomposto in punti. Questo movimento, così denominato dal critico d'arte Félix Fénéon (1861-1944), ha come elemento importante l'idea che il colore, in sé, venga influenzato dal colore che ha accanto. L'idea dell'utilizzare soltanto colori puri è ripresa dall'Impressionismo, e viene spinta ancora più avanti dal fatto che sia il puro accostamento di colori a dare l'effetto richiesto e desiderato.

Seurat, con la sua opera, influenzerà molto da vicino Paul Signac, che fu suo allievo e amico, e che risentì molto della morte, decisamente prematura, di Seurat.
Signac porta, sicuramente, piuttosto avanti questa tecnica dei punti di colore. Una tecnica che Seurat userà per dare dinamismo a quadri, che grazie agli accostamenti di punti di colore appaiono muoversi.
Signac visse davvero "una vita sull'Acqua", come Marina Ferretti Bocquillon afferma. L'acqua fu elemento fondamentale della sua vita (possedette, nel corso della sua vita, 32 barche), e delle sue opere.
Grazie alla tecnica utilizzata, come dicevo, i quadri paiono muoversi. Se consideriamo, ad esempio, il suo "Saint-Briac, le boe", del 1890, vediamo che, da lontano, la spiaggia raffigurata appare ferma. Se però ci avviciniamo, vediamo che questa prende quasi vita, appare muoversi. Tutto diviene dinamismo e movimento. Questa tecnica permette questo: dare vita ad un quadro.
L'opera di Signac è sicuramente un'opera "sull'acqua". L'acqua è quasi sempre presente nei suoi dipinti, frutto anche dei suoi viaggi, affrontati spesso da solo in barca a vela. Un viaggiatore che sentiva importante cogliere l'essenza della Natura stessa, che dipingeva quello che sentiva. Questo l'ha portato a dipingere molti porti, utilizzando anche la tecnica della china, e dell'acquerello, che spesso erano utilizzati da Signac quando non aveva, in quel momento, grandi mezzi per dipingere (essendo un viaggiatore, questo accadeva piuttosto spesso).
La sua vita, in un certo senso, finì sull'acqua, perché finì, di fatto, non molto dopo un viaggio, durato tre anni, tra i porti della Francia. 100 porti visitati, con due quadri per ogni porto. Il tutto commissionatogli dal mecenate Gaston Lévy, che avrebbe tenuto uno dei due quadri dipinti da Signac per ogni porto. Uno dei suoi ultimi quadri ritrae il porto di Ajaccio, in Corsica, ed è datato 20 maggio 1935, quando Signac morirà a Parigi, per insufficienza renale acuta, il 15 agosto dello stesso anno.
Da citare, come parallelo con l'aspetto Scientifico, che i pittori Neoimpressionisti sono stati anche definiti "Scienziati". Seurat e, forse in particolare, Signac, compiranno infatti studi molto accurati sull'Ottica Newtoniana, per comprendere come accostare i colori, anche a seconda della luce che c'è in quel momento. Il loro lavoro pittorico, quindi, passerà anche attraverso lo studio della Fisica.
E non potrebbe essere altrimenti, in quella Francia dove il Positivismo domina, e dove la partenza dalla Realtà Fisica è predominante.

Tuttavia, qui si vede già come la Realtà, punto di partenza, venga trasfigurata. Ma, forse, in Signac lo scopo è quello di dare ancora più realismo alla sua opera, attraverso la percezione di movimento, ove i quadri divengono come "vivi", e paiono prendere forma, riportandoci in quel tempo.
Ancora una volta, l'Arte appare annullare Spazio e Tempo. Anche partendo dalla Realtà tangibile, l'Arte offre porte verso il sogno, la percezione oltre la percezione stessa. Offre qualcosa di davvero speciale, al quale è bello affacciarsi.
E, sicuramente, è stato bello essere al LAC, la sera del 12 ottobre 2016, e poter "assaporare" dal vivo, con una guida esperta, l'opera di questo autore, che porta verso un nuovo modo di fare pittura.
E anche percepire come alcuni "giovanissimi", nello Spazio Creativo del luogo, lo hanno imitato, mostrando come l'Arte possa davvero aprire orizzonti differenti e, sicuramente, meravigliosi, anche in persone che si affacciano alla percezione artistica.
La vista del Lago di Lugano ha fatto la differenza. In fondo, l'acqua era presente, ed i confini di Tempo e Spazio erano superati. Da un luogo che, ipoteticamente, collega il Mediterraneo con l'Europa Centro Settentrionale, e che unisce Mondi e Culture, essendo da sempre una città di alto valore culturale. E manifestazioni come quella vissuta lo dimostrano pienamente.

Impressionismo in altre Arti: Cinema e Musica

Questo modo di vedere le cose porterà anche "afflato" ad altri campi della cultura. Ad esempio, uno dei tre figli di Auguste di Pierre-Auguste, Jean Renoir, sarà un importante regista cinematografico, attivo in Francia e negli Stati Uniti. Iniziò la sua carriera con il cinema muto, tecnica con cui girò nove film, e a arrivò alla fine degli anni 60 del 1900, girando in tutto 38 film, tra cui i noti, "La Grande Illusione", "La Cagna", "La Regola del Gioco". Ricordo il film: "Partie de Campagne" (La Scampagnata) del 1936: In questo lavoro può apparire molto bene un'ambientazione che ricorda l'impressionismo pittorico.
Tuttavia, a differenza dell'Impressionismo Pittorico, nel suo cinema appare un senso dell'oscuro, del cupo, con situazioni anche al limite. Forse, un'apertura ad un maggior realismo, ad una descrizione di una realtà senza

luminosità apparente. Ma questo conferma solo la tendenza alla descrizione della Realtà, che qui perde, almeno in parte, anche la sua trasfigurazione, se non nell'elemento grottesco e sarcastico.
Anche la Musica è influenzata dall'Impressionismo, al punto che si parla di "Musica Impressionista". Una Musica che parte dalle impressioni esterne, che vengono poi interiorizzate, e divengono note musicali.
L'Impressionismo Musicale fu una corrente che si sviluppò in Francia dal 1870 al 1920. Una musica che diede molta importanza al timbro, ai colori, alle sfumature.
Una musica dove, comunque, la trasfigurazione non è mai stata del tutto "rottura" con le strutture esistenti. Piuttosto, è stata una sorta di superamento, dove, alle strutture tonali classiche, veniva aggiunto qualcosa di differente, pur mantenendo quell'impronta, arricchendola ma mai decidendo di farne a meno.
La delicatezza caratteristica di questa Musica, che pare fatta di voli, di colori tenuti, anche se a tratti questi colori divengono intensi, esprimendo mondi ed universi di suono.
Il caposcuola, se così si può dire, di questa corrente, fu Claude Debussy (1860-1918). La sua musica dipinge paesaggi musicali, presi dalla Realtà o anche dalla fantasia, come il "Prelude a l'apres-midi d'un faune", dove le note sono quelle dell'Arcadia. Un Debussy che, nei suoi "Children's Corner" anima oggetti, come Gollywog, e gli fa ballare il "Cake Walk", danza dei neri delle piantagioni, portando già allora, quindi, una ventata di Jazz.
Una musica che illumina, che getta immagini, come dicevo, che fa volare, viaggiare.
Nei suoi "Preludes" per Pianoforte, Debussy getta immagini, fa vibrare il vento sulle Colline di Anacapri, fa esplodere Fuochi D'Artificio in cielo.
In "la Mer" fa sognare la riva del mare.
Un autore che è difficile non apprezzare, e del quale è bello lasciarsi cullare dalla sua Musica.
Un altro autore che viene descritto come Impressionista è Maurice Ravel (1875-1937). La sua Musica è anch'essa evocativa, e spazia in molti orizzonti sonori. Andando a lambire il Jazz, che l'autore, in alcuni suoi brani, quali la Sonata numero 2 per violino e pianoforte (il secondo tempo si chiama "Blues"), e il Secondo Concerto per Pianoforte e Orchestra, rientra in maniera sicuramente notevole.
In opere quali "Gaspard del la Nuit" e "Jeux D'Eau" emerge il Ravel

Impressionista, che trasfigura le immagini, e le trasforma in panorami ed in emozioni sonore, delicate ma intense nello stesso tempo.
Tra gli autori Impressionisti possiamo citare anche Paul Dukas (1865-1935)
Va però detto che, sempre in Francia, attorno agli anni 20 del 1900, sorgerà un Groppo detto "Groupe de Six" (Gruppo dei Sei) il cui scopo sarà quello di proporre una sorta di Musica Oggettiva, contrapposta all'Impressionismo descrittivo di Debussy e Ravel. Del Gruppo dei Sei fecero parte, tra gli altri, Francis Poulenc, Darius Milhaud e Arthur Honegger

Elementi culturali "Impressionisti", se così si può dire
Positivismo come massima espressione
del Metodo Scientifico
e dell'indagine sul Reale

Passando ad altri settori culturali, non a caso, la Francia è stata la patria del Positivismo.
Questa corrente di pensiero, contrapponendosi all'Idealismo, che aveva culla in Germania, del quale parleremo più avanti, ha proposto un'indagine molto rigorosa della realtà Tangibile, prendendola come punto di riferimento. Se veda in questo senso l'analogia, o almeno la similitudine, con l'Impressionismo, che, in qualche modo, dalla Realtà stessa partiva.
Il termine "Positivismo", e credo che sia importante farlo notare, non deriva da "Positivo", ma da "Positum", vale a dire "Ciò che è posto".
Quindi la Realtà Oggettiva, quella che cade sotto i sensi. Che diviene, per questa corrente di pensiero, l'unico riferimento attendibile.
Ma "Positum" può significare anche "ciò che è utile" o anche "ciò che è misurabile". Vale a dire, è reale ciò a cui si possono attribuire misure fisiche, come lunghezza, larghezza, altezza e così via, ma anche ciò che è utile, che quindi serve al progresso, alla scoperta, e al benessere dell'Uomo.
Il Positivismo porta ai massimi livelli anche il Metodo Scientifico. Questo metodo, comunque già elaborato, in u certo senso, da Galileo, vede in oggettività, comunicabilità e ripetibilità i fondamenti della Scienza.
Vedremo più avanti come invece, la Fisica Moderna ribalterà, di fatto questo Metodo, proponendo un modello di realtà che, al contrario, parte

dall'astrazione, avvalendosi comunque di strumenti "Oggettivi", per poi arrivare all'Interiorità.
Il termine "Positivismo" si cominciò a sentire grazie ad Henri De Saint-Simon (1760-1825), ma vero "padre" del Positivismo è considerato Auguste Comte (1798-1857). Comte è anche ritenuto il fondatore della cosiddetta "Pedagogia Moderna". Questo ci porta comunque a pensare a modelli educativi legati ad un aspetto più "materialista" della Realtà. In contrapposizione a quello che, invece, nascerò in altri luoghi, dove la partenza è l'interiorità.
Questa corrente culturale ha comunque permesso una grande evoluzione scientifico-tecnologica, di cui è stata sempre fautrice (non a caso giunge nella cosiddetta "Rivoluzione Industriale"). Tuttavia, altro sta giungendo, nuovi tempi sono ormai all'orizzonte, ed una nuova dimensione dell'Essere sta per aprire le porte a nuove modalità di conoscenza e di indagine della Realtà.

Prepariamoci a cambiare il punto di vista percettivo
Per poi, forse, scoprire
che nulla di particolare è cambiato

Ora, dopo avere seguito il processo "Dall'Esteriore all'Interiore", prepariamoci ad affrontare il percorso opposto: vale a dire quello "Dall'Interiore all'Esteriore".
È il percorso di altre Scuole, di altri Mondi Culturali.
Anche qui, però, il passaggio potrebbe essere "Dall'Interiore all'Esteriore, per poi tornare all'Interiore".
Forse, in questi mondi che ci apprestiamo ad esplorare, l'interiore è partenza e arrivo. Qui si parte dall'Interiore, per poi andare all'Esteriore, e tornare infine all'Interiore.
Un passaggio, forse, particolare. Un passaggio che potrà comunque portare delle connotazioni in sé, che faranno capire, forse, come mai, per molti di questi Autori, il punto di arrivo sarà la denuncia sociale. Forse, questo viaggio, che li riporterà all'interiorità, gli farà capire che esiste un Mondo diverso possibile. Ed è bello provare, almeno, a delinearlo, e, se possibile, a costruirlo. Non a caso, diversi di questi autori sceglieranno anche l'impegno politico. Che non vedranno come staccato dalla manifestazione artistica, ma come sua conseguenza, e forse anche suo diretto propulsore.

Alla fine, tutto potrebbe, quindi, portare ad un'analisi sociale, per capire che è possibile essere diversi.
Forse anche in questo l'Infinito torna: quell'Infinito che ci dice che si può anche passare dal Finito, ma che, comunque, l'Infinito è dentro di noi. E forse è proprio questo "Infinito", da cui veniamo, che ci fa dire che vogliamo un Mondo migliore. Simile a quel Mondo da cui proveniamo, e al quale torneremo.

Dall'Interiorità alla Realtà come modello di Realtà Interiore: Espressionismo, dissoluzione delle forme, forse percorso verso la Meccanica Quantistica

Espressionismo: dall'Interiore all'Esteriore.... per tornare all'Interiore? Forse sì!

Come visto, in Francia si sviluppano forme d'arte e di pensiero che partono dal sensibile, dalla realtà cosiddetta "oggettiva". Che, seppur trasfigurata, come nel caso dell'Impressionismo, diviene modello oggettivo da prendere in considerazione.

In Germania, invece, si è affacciato un modo completamente differente di approccio al Reale. Che darà origine a diversi mondi di pensiero e di percezione.

Se, quindi, la Francia è stata la culla dell'Impressionismo, la Germania lo è di un'altra corrente pittorica, dalla visione completamente ribaltata della Realtà: l'Espressionismo. Qui, la partenza non è più la Realtà esteriore, che viene poi trasfigurata, ma quella interiore. Possiamo in qualche modo, in questa contrapposizione tra Impressionismo ed Espressionismo, vedere quella tra Idealismo e Positivismo. In fondo, il Positivismo è nato, in un certo senso, in contrapposizione all'Idealismo, che vedeva la partenza della Realtà dentro l'individuo, e non all'esterno.

L'Idealismo, più che una vera e propria corrente di pensiero, può essere definita come una visione del mondo, che antepone il pensiero e la realtà interiore alla realtà oggettiva e fenomenica.

Verosimilmente, per l'Idealismo, la Realtà è soltanto lo specchio della Realtà Interiore. Sino ad arrivare a dire che è lo specchio di una Realtà perfetta, di cui quello che percepiamo è una copia imperfetta. La Realtà Perfetta non può essere raggiunta mediante l'esperienza sensoriale, ma mediante l'intuizione, in un certo senso.

Forse, il primo vero Idealista della Storia della Filosofia è stato Platone. Il suo "Mito della Caverna" è molto chiaro in questo senso, e ci dice che, in fondo, quello che noi vediamo della Realtà è soltanto un'immagine riflessa

di oggetti, che poi non sono nemmeno quelli della Realtà, ma una loro rappresentazione illusoria.

L'attività logica ci permette di uscire da tutto questo, ma da sola non basta: occorre l'elemento in più, l'intuizione, per permetterci di raggiungere quella "Noesis", per dirla alla Platone, che è la conoscenza suprema dell'Essere Umano.

Forse, l'Arte è proprio questo: quella ricerca di forme perfette, di cui la Realtà esteriore è solo immagine imperfetta. Forse, l'artista, attraverso la sua opera, deve fare proprio questo: cercare quell'essenza perfetta, quell'"Iperuranio" rappresentativo (per dirlo alla Platone) che permetta di andare oltre le cose stesse, di percepire qualcosa al di là delle cose stesse, ritrovando, attraverso le forme, l'essenza delle cose.

L'Idealismo Platonico ha poi dato origine, se così si può dure, a tante altre forme, dove comunque la base di tutto era l'idea, la rappresentazione. Qui cominciamo ad "entrare" nel Mondo Germanico, con Immanuel Kant (1724-1804).

L'Idealismo Post Kantiano, quello più noto con questo nome di "Idealismo", appunto, è quello di pensatori come Johann Gottlieb Fichte (1762-1814), Georg Wilhelm Friedrich Hegel (1770-1831), Friedrich Schelling (1775-1854). qui, la base di tutto è lo "Spirito", l'"Io". L'Io è il Principio Creatore di tutta la Realtà.

Una visione, direi completamente differente da quella del Positivismo, che è praticamente contemporaneo all'Idealismo. Infatti, come dicevo, il Positivismo nacque proprio in contrapposizione all'Idealismo Tedesco. Ovviamente, tutto questo ci porta in un Mondo completamente diverso, in un modo quasi antitetico di vedere la Realtà.

Di conseguenza, anche l'Arte Figurativa assumerà caratteri completamente differenti.

Come dicevo, se in Francia caposaldo espressivo fu l'Impressionismo, in Germania, terra dell'Idealismo, fu l'Espressionismo l'elemento dominante dal punto di vista artistico. Un Espressionismo che, però, nasce, da un punto di vista cronologico, successivamente all'Impressionismo, già in quel 1900 che, sotto molti aspetti, è stato il secolo che ha segnato la fine di molte certezze, e la costruzione di qualcosa di completamente nuovo. Dove il modello di Realtà è divenuto, sempre di più, la Realtà Interiore, piuttosto che quella che si può osservare.

L'Espressionismo nasce in Germania, esattamente come l'Idealismo. Come dicevo, il suo scopo è l'espressione della Realtà che una persona porta

dentro di sé, ed il privilegiare, come alcuni dicono, l'aspetto emotivo, emozionale, a quello oggettivo. Questo movimento fu più un movimento culturale che pittorico. Le arti figurative, tuttavia, segnano il passo in questo modo di esprimere. Possiamo ascrivere la nascita di questo movimento culturale alla figura di Ernst Ludwig Kirchner (1880-1938), fondatore, nel 1905, di quel Gruppo, denominato "Il Ponte" (Die Brücke), che segnò l'inizio di un nuovo modo di vedere la realtà stessa. Oltre allo stesso Kirchner, di questo Gruppo facevano parte anche Erich Heckel (1883-1970), Karl Schmidt-Rottluff (1884-1975) e Fritz Bleyl (1880-1966). Il Gruppo si ispirava ad un passaggio di "Così parlò Zarathustra" di Friedrich Nietzsche, dove si parlava di un "punte" verso una nuova umanità, un'umanità più perfetta, verso la costruzione di quel "Superuomo" (Übermensch) di cui lo stesso Nietzsche parlava.
Il gruppo si sciolse nel 1913: ebbe quindi una breve durata. Sicuramente, però lasciò il segno, gettando, in un certo senso, le basi dell'Espressionismo. Che, in qualche modo, gettava un ponte tra il Naturalismo Impressionista e una sorta di "Antinaturalismo", dove la partenza è sempre la visione interiore delle cose.
A differenza dell'Impressionismo, dove le cose tristi e cupe non venivano rappresentate, nell'Espressionismo prende spazio la raffigurazione di una Realtà dai toni foschi, forse che vuole rappresentare l'inconscio, la parte più recondita di noi stessi. O anche i lati più oscuri e meno luminosi della Società stessa.
Ad esempio, nell'"Autoritratto da soldato" di Kirchner, del 1915, si vede un soldato senza una mano. In un certo senso, l'autore voleva portare una sorta di denuncia contro la guerra.
Anche in quadri come "Cinque donne per strada" e "Scena di strada berlinese" (entrambi del 1913), si vuole rappresentare la drammaticità dell'esistenza. Nel primo quadro, tinte acide, quasi stridenti, mentre nel secondo una sorta di "ritorno alle origini", dive i richiami all'Arte Primitiva sono evidenti, così come quelli alle Maschere Africane.
Ben diverso, quindi, l'impatto descrittivo rispetto a quello dell'Impressionismo. Anche lì, infatti cominciano ad apparire le città, in tutto il loro aspetto di movimento. Ma lì le visioni erano gioiose, mentre qui la descrizione è drammatica, a tratti implacabile.
Dall'astrazione, dalla visione interiore della Realtà stessa, si passa con continuità alla denuncia sociale. Forse contrariamente a come ci saremmo potuti attendere. Ma è solo un'impressione: proprio la partenza

dall'interiorità ci fa vedere le cose così come sono, senza veli. Per poi, però, volare verso nuove mete. Ma è necessario, prima, prendere coscienza della Realtà per quello che davvero è. Cosa fondamentale.
Comunque, quello che può colpire, è che proprio dalla partenza dal Reale si ha una descrizione della Realtà comunque trasfigurata, mentre la partenza dall'interiorità porta ad un fortissimo realismo, dove alla trasfigurazione si contrappone, forse, la brutalità, la rappresentazione di un'esistenza che non appare lasciare spiragli luminosi.
E da qui, solo da qui, si può ripartire per costruire l'Uomo Nuovo. Solo prendendo piena coscienza di questo grigiore si può iniziare a colorare il tutto di nuova luce.
Dalla Realtà Interiore si passa alla descrizione della Realtà in termini quasi crudi, alla denuncia sociale. Anche questo è costruzione di un mondo nuovo.
Possiamo far rientrare nell'Espressionismo anche altri Gruppi Artistici. Forse il principale di questi fu "Der Blaue Reiter" (Il Cavaliere Azzurro, o il Cavaliere Blu). Il gruppo, attivo dal 1911 al 1914 circa, si formò a Monaco di Baviera su iniziativa di Vasilij Kandinskij (1866-1944) e Franz Marc (1880-1916). Qui, però, la ricerca è qualcosa che in qualche modo, vuole rappresentare uno stile più sognato, una sorta di unione dello spirito dell'artista con lo Spirito Universale.
Comunque, in tutto questo nuovo modo di vedere le cose, l'Universo di riferimento diviene l'interiorità. I bivi della vita divengono quelli che si percepiscono dentro di sé. E tutto, sulla tela, diviene possibile, come forse nella realtà. Anche se, poi, alla realtà tangibile sui ritorna, ma sotto un'ottica ed uno spirito completamente nuovi.
L'Espressionismo porta anche alla presa di coscienza della Realtà, per poi superarla, forse di slancio.
Tuttavia, riprendiamo la frase: "tutto sulla tela diviene possibile, come forse nella realtà". Credo che questo sia fondamentale, in quello che sarà il messaggio dell'Espressionismo. Forse l'arte figurativa (ma non solo) è qui l'Universo del "tutto possibile", dove, una volta che si è presa coscienza delle cose, che si è espanso il piano percettivo e di coscienza, si vola verso nuove percezioni, e verso un nuovo modo di sentire.
Forse l'Espressionismo, che diverrà presto Movimento Europeo, è forse l'epigono di quella che io definisco, spesso, la "Crisi della Certezza del 900". L'800 è stato il secolo della certezza, del Positivismo, il 900 quello dell'incertezza. Un'onda che coinvolge tutti i campi. Il matematico Morris

Kline scriverà, a proposito, il libro "Matematica, la perdita della Certezza".

L'Interiorità diviene "Slancio Musicale", che rompe col passato

L'Espressionismo, come dicevo, è un modo "Globale" di vedere la Realtà.
Le Arti Figurative ne sono la punta di diamante, forse il propulsore.
Tuttavia, l'Espressionismo è anche in molte altre cose, in molti altri mondi culturali. Che nasceranno proprio in questo periodo, così di cambiamento per il pensiero dell'Uomo.
Nella Letteratura,non a caso si parlerà di "Letteratura Espressionista".
[Aggiungere eventualmente qualcosa].
Nella Musica, vi sarà una corrente denominata "Musica Espressionista".
Sarà una corrente che porterà alla dissoluzione dell'armonia classica.
Mentre in Francia, appunto Patria dell'Impressionismo, la dissoluzione sarà sempre piuttosto "dolce", come nel caso dei citati,Claude Debussy (1860-1918) e Maurice Ravel (1870-1937), ma anche più vicini a noi, e sotto certi aspetti, come evidenziato in precedenza, piuttosto differenti dai citati Ravel e Debussy, come Francis Poulenc o Darius Milhaud, o anche lo stesso Olivier Messiaen, in Germania la dissoluzione fu decisamente più intensa, forse anche più brutale. E portò alla quasi totale cancellazione della Tonalità Classica, quasi ribaltandone le regole.

Digressione sulle Tonalità Musicali
(per specialisti? No so.... provate a leggere!)

Prima, però, di cercare di capire cosa questa struttura musicale è stata, e cosa ha fatto, cerchiamo di capire cosa ha dissolto. Partiamo quindi dal cercare di comprendere cosa è la Tonalità, o, meglio, una Tonalità.
La Tonalità, ricordiamolo, altro non è che fissare dei rapporti tra le note musicali. Vuol dire, in sintesi, decidere che ci sono delle note che devono essere, in qualche maniera strutturate in un certo modo, che ci sono dei ben definiti rapporti tra le note stesse.
C'è chi faceva un esempio legato all'Architettura: nelle strutture architettoniche vi sono colonne portanti e non. Nelle costruzioni vi sono muri tabulari e perimetrali.
Una Tonalità vuol dire fissare una scala e dei rapporti tra le note. In

maniera tale che vi siano delle note che naturalmente "tendano" a delle altre.
Un insieme di scale, per così dire, equivalenti, forma un "Modo". Che permette di identificare delle regole e delle strutture per tutte le note considerate.
Ad esempio, nel Sistema Musicale Classico, che conosciamo, ogni scala ha delle note fondamentali, che sono la "Tonica" (la prima nota), la "Dominante (la Quinta Nota) e la Sottodominante (la Quarta). Possiamo anche aggiungere la "Sesta" (la Tonica Parallela nel Modo maggiore), e la Terza (la Tonica Parallela nel Mondo Minore). Questi sono, per cosi dire, i "gradi di riferimento della scala", quelli a cui tutto tende. Viene poi definito l'Accordo Fondamentale, composto da Tonica, Terza e Quinta.
Poi vi sono anche passaggi per cambiare, eventualmente, scala, come quello alla "Dominante della Dominante", o quello effettuato utilizzando la Settima (o le Settime), sino a passaggi che portano più fuori dalle strutture Tonali Classiche, ma comunque largamente utilizzati, come la cosiddetta "Sesta Napoletana".
Questo il Sistema Classico.
Poi si possono introdurre anche altre Tonalità. Vi sono, ad esempio, Scale Jazz che sono"Scale Pentatoniche", perché hanno cinque note. Poi vi sono i cosiddetti "Modi Arcaici", tra cui il più noto è quello Dorico. Sostanzialmente, le stesse note possono essere considerate in ordine differente. Se, ad esempio, consideriamo le note che vanno da Do a Si, (Do-Re-Mi-Fa-Sol-La-Si), possiamo ordinarle partendo da Do, come abbiamo appena fatto, ma anche da Re (Re-Mi-Fa-Sol-La-Si-Do), da "Mi" (Mi-Fa-Sol-La-Si-Do-Re). I Modi che si ottengono sono strutture differenti tra di loro. Questo dice che nelle Scale Classiche è importante non solo la scelta delle note, ma anche l'ordine in cui vengono considerate. Di fatto, potremmo dire che una Scala è ottenuta da un insieme di note, eventualmente scelte con un certo Ordine, e poi viene strutturata a partire da un altro Ordine.
Considerando, quindi, due possibili Sistemi di Ordinamento.
La mia Tesi di Laurea, dal titolo "Una Possibile Generalizzazione della Teoria Matematica dell'Armonia", proponeva proprio questa possibilità. Si cercava di capire come costruire gli insiemi da cui ottenere le Scale Musicali. Come caso particolare si consideravano sette quinte consecutive, quali Fa-Do-Sol-Re-La-Mi-Si. Partendo poi da una qualsiasi delle note ottenute, si costruivano delle scale possibili. Sfruttando anche

l'Equivalenza tra Strutture Musicali.

Poi il tutto è proseguito cercando di "Generalizzare" ancora di più questo Sistema Musicale. Vale a dire, considerando schemi armonici che non fossero a distanza di quinte, ma che ne fossero a distanza differente.

Da qui sono derivati 60 scale per ogni nota. Che, utilizzando le generalizzazioni di cui parlavo sopra, sono diventati 69 possibili "Modi Musicali". Alcuni dei quali, però, non avevano come accordo fondamentale la Quinta Giusta.

Il discorso si potrebbe generalizzare, e io ne avevo fatto un tentativo, considerando il concetto di "Sistema Musicale", dandone una definizione astratta. In tal modo, il Sistema costruito con la mia Tesi di laurea diverrebbe un caso particolare di un modello più generale. Come accade su base matematica, dove si cercano modelli generali in maniera tale che i casi più "tangibili" ne siano casi particolari. In fondo, è quello che avevo fatto anche con la mia Tesi di Laurea, dove, partendo dalla considerazione della Teoria Classica, avevo cercato di generalizzarla, considerandone i fondamenti strutturali, e cercando di matematizzarli, per poi, appunto, darne un modello più generale.

Il processo matematico è proprio questo: partire da qualcosa, matematizzarlo, per poi darne una definizione più generale. Si utilizza in tutte le cose, costruendo modelli apparentemente molto astratti (e spesso lo sono), ma dove il collegamento con la Realtà Tangibile è proprio dato dal fatto di avere sempre un riferimento, o più riferimenti, i "casi particolari" possibili.

La Teoria che ho presentato ha preso le mosse dal Modello Enneadecafonico del Matematico Emilio Gagliardo (1930-2008), che era stato mio relatore di Tesi. Cerando di modificare il suo modello, che non permetteva di lavorare su tutti i tip9i di Musica (quali la Polifonia), sono giunto, quasi per caso, alla costruzione di un nuovo modello, che ho illustrato nel mio lavoro di Laurea.

La Tesi non è pubblicata: i mezzi tecnologici di allora non erano sicuramente quelli odierni. Tuttavia, spero, un giorno, di riuscire a formalizzare un modello matematico, forse, più completo, che generalizzi anche quello da me proposto. Per costruire, in qualche modo, "Sistemi Musicali Astratti" che possano generalizzare qualsiasi Sistema Musicale, attraverso modelli astratti.

Dopo questa digressione più generale, torniamo ai Modi Greci. Questi Modi Musicali derivano addirittura dall'Antica Grecia. I Greci, infatti,

sono stati i primi a misurare, con precisione, le frequenze delle note musicali. Pitagora, ad esempio, aveva misurato con assoluta precisione la frequenza del Mi, che da lui è stato chiamato "Mi Pitagorico". Questa frequenza verrà poi leggermente modificata, ma la partenza sarà comunque quella che Pitagora ha indicato.
Non sto ora a dilungarmi nella Teoria Musicale di riferimento. Se siete interessati, in fondo ho indicato alcuni riferimenti per ricerche personali. Comunque, i Modi Antichi sono rispettivamente, elencandoli da Do a Si: Ionico, Dorico, Frigio, Lidio, Misolidio, Eolio, Locrio.
Il Modo Ionico, che parte da Do, si chiamerà poi "Maggiore", mentre l'Eolio, che parte da La, si chiamerà "Minore Naturale". Al Minore Naturale si aggiungeranno poi modi quasi "Atonali", vale a dire il Minore Armonico (La-Si-Do-Re-Mi-Fa#-Sol#-La all'andata, mentre Minore Naturale in quella di ritorno), e Minore Armonico (La-Si-Do-Re-Mi-Fa-Sol#-La), la cosa vale poi per tutte le scale "equivalenti", come dicevo in precedenza, ottenute traslando questa di un certo intervallo (ad esempio, salendo di un tono di ottengono le Scale Minori di Si).
Il Modo Locrio non viene di solito utilizzato, perché sul Si non si può costruire quella che si chiama una "Triade Perfetta".
Come dicevo, le Scale possono essere di diversi modi, e strutturate in maniera anche molto diversa tra di loro. Tuttavia, quello che le caratterizza, è proprio il fatto che vi sono dei ben precisi rapporti tra note. Questi rapporti sono rispettati anche nella Musica Impressionista, e in generale in quella Francese. Che sembra uscire molto dalle strutture classiche, questo è vero. Tuttavia, se osserviamo bene le partiture, vediamo che sono comunque indicate delle Tonalità. Un esempio può essere la Musica di Ravel. Se osserviamo, ad esempio, i vari brani del bellissimo "Le Tombeau de Couperin", vediamo che, sicuramente, le tonalità sono molto "fluttuanti", anche con dissonanze sovente molto forti e marcate. Tuttavia, vediamo che le tonalità sono perfettamente delineate: Il Preludio è in Sol Maggiore, la Fuga e la Fourlane in Mi Minore, il Rigaudon in Do Maggiore, il Minuetto e la Toccata in Sol Maggiore. Quindi tutto è perfettamente rispettato.
Anche laddove l'uscita pare più forte, e dove le conclusioni appaiono dissonanti, l'idea di Tonalità è comunque rispettata. Un esempio possono essere alcuni movimenti delle "Bachianas Brasileiras di Heitor Villa Lobos (1877-1959), brani scritti negli anni 30 e 40 del 1900. Qui, in alcuni casi, vi sono delle dissonanze anche nel finale. Un esempio può essere la Quarta

Bachianas Brasileiras, che è presente nella versione pianistica del 1941 e in quella orchestrale del 1942. Se ascoltiamo l'inizio, ad esempio, del Secondo Movimento, un Corale su un "Canto de Sertao" (Il Sertao è una zona situata nel Nord – Est del Brasile) ascoltiamo un inizio piuttosto dissonante, che con il Pianoforte è ancora più evidente. Dopodiché, però, il Do Minore emerge quasi subito.

Il finale Pianistico è chiaramente in Do Minore, sul Do Basso, seguito da una cadenza piuttosto dissonante. Quello Orchestrale, invece, è dissonante, ma molto bello da ascoltare.

L'Aria, Terzo Movimento, invece inizia in maniera dissonante per poi portarsi in Fa Minore. La parte centrale è a ritmo di Samba, con molte dissonanze, ma dove l'impianto del Fa Minore è perfettamente conservato. Il finale è dissonante, con un accordo dove, al Fa Minore della sinistra, viene contrapposto un accordo con al destra dove sono presenti anche Sol e Re.

Anche nel jazz vi sono esempi di questo tipo. Se ricordiamo l'interessante "Street Music" di William Russo, del 1970, possiamo, nel finale, ascoltare l'Orchestra che chiude con un accordo di La Maggiore, mentre l'armonica a bocca esegue un Do naturale. L'accordo di Settima con la Terza abbassata (esempio: La-Do#-Mi-So-Do) nel Jazz è piuttosto utilizzato. Quindi, la ricerca di nuove armonie, di nuovi accordi, è comunque parte di un discorso di allargamento musicale, che non va a pregiudicare la struttura dei rapporti tra note, in particolare "Tonica-Dominante".

In seno al Mondo Espressionista nascerà qualcosa di completamene differente. Quello che si cercherà di minare non è più, quindi, una struttura rigida, ma tutta la Teoria Tonale in generale, ribaltando, quindi, di fatto la stessa concezione di Musica.

Un ribaltamento che non sarà così diverso da quello che verrà attuato a livello Scientifico, dove la Fisica Moderna, come vedremo, ribalterà il metodo Galileiano.

Quella Scuola Musicale, se così si può definire, che in qualche modo cambierà il modo di intendere la Musica, si chiamerà Dodecafonia. Il suo iniziatore è stato senza dubbio Arnold Schönberg (1874-1951), ma a questa scuola possiamo ascrivere anche i suoi contemporanei Alban Berg (1885-1935) e Anton Webern (1883-1945), tutti musicisti austriaci.

Il libro che, in qualche modo, diede inizio a questo nuovo corso Musicale, fu il "Manuale Dell'Armonia" pubblicato da Schönberg nel 1932. In questo testo, che in qualche modo getta le basi della Dodecafonia, Schönberg

propone una nuova visione della Musica, e un nuovo modo di intendere la musicalità.
Il ribaltamento sta proprio nel fatto che i rapport6i tra note vengono del tutto eliminati. Qui, le note vengono trattate tutte allo stesso modo: non ci sono più note, per così, dire, "privilegiate" rispetto ad altre. Tutte le note sono uguali, tutte hanno lo stesso peso in un Sistema Musicale.
Ma questo non bastava: occorreva produrre un sistema davvero "Antitonale", non soltanto "Atonale". Per farlo, occorreva una regola che, in qualche modo, rendesse la Musica "L'Opposto esatto" di quella cosiddetta "Tonale". La regola fu presto posta: una volta che una nota è stata suonata, non potrà essere nuovamente suonata finché non risuoneranno le altre 11.
questo ribalta completamente il Sistema Tonale Classico, dove, anzi, le note che venivano maggiormente suonate erano proprio quelle che avevano un ruolo maggiore, come Tonica e Dominante. Qui, invece, le note sono tutte uguali davvero.
La Musica, quindi, diviene una pura combinazione delle stesse note in sequenza diversa. È come se, in qualche modo, si suonassero le permutazioni su 12 oggetti, detti "Note", che possono essere permutati in maniera del tutto arbitraria.
Per questo fatto, la Dodecafonia prenderà il nome di "Musica Seriale": quello che al suo interno, infatti, si considererà non sono delle sequenze semplici di note, ma tutta la serie permutata in vari possibili modi.
In fondo, è una Musica" Finita": infatti, le possibili permutazioni di 12 oggetti su 12 sono quelle che si chiamano "Fattoriale", e che si indica con $n!$. Si tratta del prodotto di tutti i numeri da n ad uno. Anche se molto elevato, sarà quindi un numero finito.
Nel nostro caso, le possibili combinazioni saranno $12!$, vale a dire 479.001.600, quindi oltre 479 milioni.
Questo ci dice che sarà possibile individuare oltre 479 milioni di possibili combinazioni della serie di 12 note. Che non sono poche, tenendo conto che si possono ricombinare in maniera differente.
Comunque, si tratta di un numero finito, anche se molto grande.
Tuttavia, essendo molto grande, occorre considerare che noi lo percepiamo quasi come illuminato.
La Musica Dodecafonica, all'ascolto, può spiazzare. In effetti, da questo momento in più chi seguirà questo filone musicale non si preoccuperà più del contatto con il Pubblico, ma tendenzialmente diverrà un puro

ricercatore di suoni e di nuove sonorità musicali. La musica diverrà pura ricerca.

Una Musica che arriverà a studiare anche le Armoniche di cui il suono è composto, e in qualche modo cercherà di scomporre ogni suono composto nelle armoniche di cui è costituito.

Per spiegare meglio, consideriamo una corda che vibra. Questa può vibrare in tanti modi differenti. Quindi, non oscilla semplicemente su sé stessa, ma vibra apparentemente in maniera "scomposta".

Infatti, se osserviamo il grafico di un'onda, la vediamo apparentemente incomprensibile.

Eppure, quell'onda può essere scomposta nella somma di frequenze cosiddette "fondamentali".

Lo stesso per un suono: questo, apparentemente, contiene soltanto il suono che ascoltiamo. In realtà quello è solo il suono fondamentale. In realtà ne contiene molti altri, che non udiamo.

Quello che può sembrare sorprendente, tuttavia, è che sono proprio quei suoni che non udiamo a creare quello che si chiama "Timbro", che definisce la qualità del suono, definendo, ad esempio, se un Do è emesso da un violino o da un Pianoforte o da un Flauto.

Quello che, qui, appare incredibile, è che è proprio quella parte del suono che non udiamo che ne fornisce la caratteristica. E questo ci dice come la cosiddetta "Realtà Invisibile" sia quella che poi dà significato a quella "Visibile", che percepiamo.

Ma questo ci porterebbe lontano. Quello che mi interessava fare era definire più in dettaglio questo concetto di Armoniche.

Quello che dicevo in precedenza era che qualcuno ha pensato di fare musica "scomponendo" nuovamente il suono nelle sue parti fondamentali, nelle sue armoniche.

Per chiarire cosa sono le Armoniche, pensiamo, e questo appare, forse, strano ai non avvezzi di Musica, che un suono, che noi udiamo composto da una sola nota, contiene altri suoni.

Questo, fisicamente, dipende dal fatto che una corda che vibra può farlo in diversi modi. Proprio da questi differenti "modi di vibrare" nascono le Armoniche.

Noi, ovviamente, udiamo solo il suono principale, detto "Fondamentale". Tuttavia sono proprio le Armoniche a dare la connotazione più bella del suono stesso. Le armoniche sono quelle che, del suono, forniscono il cosiddetto "Timbro". Quindi, sono quelle che ci dicono se, ad esempio, un

Do è emesso da un flauto, da un violino oppure è cantato.
Tutto questo, e ad alcuni può apparire davvero, almeno, particolare, significa che la qualità del suono è data da quella parte del suono che noi non udiamo. Quindi, nella Musica, è l'inudibile che fornisce le caratteristiche più belle del Suono stesso.
Tutto ciò appare davvero particolare, ma non si tratta di una congettura, bensì di Fisica. È la Fisica, in questo caso delle onde, che ci dice questo, e ci permette di comprenderlo.
Ora concediamoci una piccola aggiunta sulle Armoniche per gli avvezzi di Matematica. Chi non lo fosse, o comunque chi non volesse affrontarla, prosegua pure. Gli altri, forse, avranno qualche elemento in più per capire il problema delle Armoniche.

Digressione Matematico-Musicale sulle Armoniche

Consideriamo un'onda sonora. Questa, da un punto di vista matematico, è data da una struttura detta "Sinusoide". La Sinusoide è data dal grafico della funzione senx.
Per dare una scrittura di questa Sinusoide in termini generali, osserviamo che (lo mostreremo anche successivamente, nella parte matematica), la funzione senkx ha periodo $T = 2\pi/k$. Da qui si ottiene subito che:

$$k = 2\pi/T$$

Ricordiamo che la Frequenza, che indica il numero di oscillazioni compiute nell'unità di tempo, è il reciproco del periodo, che indica invece il tempo impiegato a compiere un'oscillazione. Vale a dire, detta f la frequenza: $f = 1/T$.
Da qui, la scrittura precedente diviene:

$$k = 2\pi f$$

Quindi, con queste notazioni, la Sinusoide diviene:

$$\operatorname{sen}(2\pi f)x.$$

Tenendo conto che abbiamo un Tempo di propagazione dell'onda, la

componente oscillatoria dell'Onda sarà del tipo:

$$\text{sen}(2\pi f)t$$

Questo, però, riguarda solo la componente della fondamentale del suono. Cerchiamo un'espressione che possa inglobare anche le Armoniche. Nell'espressione sopra indicata, la parte $2\pi f$ si definisce "pulsazione" dell'Onda. Vale a dire, come l'onda in qualche modo "oscilla". Ed è proporzionale alla Frequenza mediante la costante 2π.
In un'onda, tuttavia, vi è anche, ed è piuttosto importante, l'intensità. Che è rappresentata dall'ampiezza delle vibrazioni. Questa si ottiene anteponendo un coefficiente alla Sinusoide sopra indicata, ottenendo quindi l'espressione:

$$A_0 \text{sen}(2\pi f)t$$

La parte $2\pi f$, o anche solo f, si dice invece "Altezza" del suono, e ci dice se un suono è, ad esempio, acuto o grave.
Come dicevo, vi sono però altre armoniche. Queste dipendono dal modo di vibrare della corda. Ricordiamo che, nella vibrazione di una corda, lunghezza e frequenza sono inversamente proporzionali: nel senso che una corda di lunghezza doppia produrrà un suono di frequenza esattamente la metà.
La frequenza non dipende dall'intensità con cui si fa vibrare una corda: sia che la si faccia vibrare con maggiore o minore intensità, la frequenza del suono sarà sempre quella, in quanto dipende solo dalla lunghezza.
Le armoniche, ed in un certo senso già i Greci, con l'uso del Monocordo, lo avevano ottenuto, salgono con frequenza intera. Vale a dire che la Prima Armonica ha frequenza doppia, la Seconda tripla, la terza quadrupla e così via.
In generale, l'n-esima armonica avrà frequenza n+1 volte la fondamentale. Quindi, riprendendo l'equazione sopra indicata, l'n-esima armonica, nella sua parte oscillatoria, avrà
equazione:

$$A_n \text{sen}(2\pi(n+1)f)t$$

Tuttavia, queste armoniche risuonano "insieme". Quindi, vanno sommate.

Si avrà quindi l'espressione generale:

$$\Sigma_n (A_n \operatorname{sen}(2\pi(n+1)f)t)$$

Naturalmente, questa è la sola componente oscillatoria.
Possiamo, volendo, anche considerare la componente di traslazione dell'onda, che è del tipo x/λ, dove λ è la lunghezza d'onda. Ricordiamo che la relazione che intercorre tra lunghezza e frequenza è:

$$\lambda f = v$$

dove v è la velocità dell'Onda.
Quindi, lunghezza e frequenza sono inversamente proporzionali.
Possiamo quindi considerare la forma completa di un'onda, che qui appare essere una funzione nelle due variabili x e t:

$$z_0(t,x) = A_0 \operatorname{sen} 2\pi (ft - x/\lambda)$$

Dove appare in evidenza anche la componente traslatoria, oltre a quella oscillatoria, data appunto dal termine x/λ.

Possiamo anche da qui, ricavare lo sviluppo delle armoniche, ricordando che la frequenza è inversamente proporzionale alla lunghezza d'onda.

L'n-esima armonica sarà quindi data da:

$$z_n(t,x) = A_n \operatorname{sen} 2\pi ((n+1)ft - x/(n+1)\lambda)$$

Lo sviluppo in serie della forma estesa sarà quindi:

$$\Sigma_n z_n(t,x) = \Sigma_n (A_n \operatorname{sen} 2\pi ((n+1)ft - x/(n+1)\lambda))$$

Solitamente, comunque, si tende a studiare la componente oscillatoria, che è quella che fornisce le armoniche.
Una serie come quella sopra si dice "serie armonica", in quanto le funzioni quali seno e coseno appartengono alle cosiddette "Funzioni Armoniche". Il Matematico che ha studiato questo tipo di sviluppo in serie è stato studiato dal Matematico Francese

Jean Baptiste Joseph Fourier (1768-1830), il quale riuscì a rappresentare una funzione complessa come somma delle funzioni armoniche Seno e Coseno.

In fondo, qui si fa esattamente questo, scomponendo un suono complesso nelle sue componenti fondamentali.

Dello sviluppo in serie di cui sopra, va comunque fatto notare che i coefficienti $A_1,\ldots\ldots, A_n$ sono, in generale, piuttosto piccoli. Infatti, non sono udibili. Ma sono quelli che danno la caratteristica del suoni, valer a dire il Timbro.

Va però detto che, se più voci, o più strumenti, emettono lo stesso suono, queste armoniche possono diventare udibili. Infatti, talvolta, quando più persone cantano la stessa nota fissa, si odono degli effetti si note che si muovono. Addirittura, una volta, un esperto di suono e di emissione vocale aveva detto che, durante un suo Corso, si era udita anche una voce di donna, quando nel gruppo erano tutti uomini.

La cosa non ha nulla di magico, ma deriva solo dalla sovrapposizione di armoniche, che qui divengono udibili.una sovrapposizione che può fare apparire nuovi suoni, proprio perché i coefficienti sopra menzionati, sommandosi, divengono ovviamente più grandi, dando luogo a suoni stavolta udibili.

Concludiamo questa digressione mostrando a cosa corrispondono le Frequenze delle Armoniche.

I Greci, studiando le Frequenze con il citato Monocordo, avevano ottenuto dei rapporti fondamentali di frequenza.

Il primo di questi era 2, e corrisponde all'Ottava. Ogni Ottava ha suoni che hanno frequenza multipla di due rispetto agli stessi suoni di altre Ottave. Ad esempio, un Do risuona a frequenza doppia rispetto a quella dell'ottava immediatamente inferiore, e la metà rispetto a quella dell'ottava immediatamente superiore.

L'altro rapporto fondamentale è quello di Quinta giusta, che è 3/2. Il Rapporto di Quinta, per fare un esempio, è quello Do – Sol (Tonica – Dominante) e di tutte le coppie equivalenti, come Re – La, Mi – Si e così via.

Da qui si ricava subito che il rapporto di Quarta, quale Do – Fa e coppie equivalenti, è 4/3. Per ottenere questo rapporto, basta osservare che Fa – Do, corrisponde ad una quinta, vale a dire che il rapporto è 3/2. Quindi, quello Do – Fa è 2/3. Portando il Fa ad un'ottava superiore, vale a dire moltiplicando la sua frequenza per 2, si ottiene il valore 4/3.

È interessante, da qui, ricavare anche il rapporto di Terza. Notiamo che quattro quinte danno una Terza Maggiore (Infatti si ottiene Do- Sol- Re- La- Mi, e Do – Mi è appunto una Terza Maggiore).
Eseguendo i conti si ottiene:

$$(3/2)^4 = 81/16.$$

Questo numero, riportato all'ottava di partenza, fornisce il valore 81/64, e rappresenta il rapporto cosiddetto di "Mi Naturale" (o Mi Pitagorico, in quanto la sua frequenza fu misurata con esattezza da Pitagora).
Un numero che, però, viene approssimato a valori più, per così dire, semplici.
Infatti, si osserva che:

$$81/16 = 80/16 \cdot 81/80 = 5 \cdot 81/80$$

Il rapporto 80/81 si definisce "Comma", e si indica con c.
L'approssimazione che viene fatta, quindi, è quello di "ridurre" un po' la distanza delle terze, moltiplicando il rapporto di frequenza di quattro quinte consecutive per il valore c = 80/81. Si tratta di una variazione minima, che corrisponde circa a 21,5 centesimi di tono, vale a dire meno di 1/8 di tono.
Con questa approssimazione, otteniamo per quattro quinte consecutive il rapporto di frequenza 5. che, riportato all'ottava di partenza, risulta 4/3.
Questo rapporto è quindi quello universalmente noto come rapporto di Terza Maggiore.
Da questi valori, tutti gli altri rapporti si ricavano facilmente.
Vediamo, quindi, come risulta la Serie delle Armoniche in questo caso.
Ricordiamo che essa cresce come (n+1)f.
Otteniamo quindi seguenti valori, almeno per i primi passi, quelli, forse più significativi:

n=0 fondamentale.
n=1 $f_1 = 2f$ Ottava
n=2 $f_2 = 3f$ Si ha 3 = 2 · 3/2. Si ottiene quindi la quinta all'ottava superiore.
n=3 $f_3 = 4f$ Due ottave (risuona la stessa nota due ottave al disopra)

n=4 $f_4 = 5f$ Si ha $5 = 4 \cdot 5/4$ Si ha quindi la terza due ottave sopra la fondamentale.
n=5 $f_5 = 6f$ Si ha: $6 = 4 \cdot 3/2$. Si ottiene la quinta di due ottave superiore rispetto alla fondamentale

e così via.

(termine digressione)

Terminata la digressione sulle Armoniche e le Frequenze, che non tutti avranno letto, ma che, per chi l'ha fatto, ha chiarito sicuramente meglio alcune problematiche, ricordiamo che alcuni Musicisti hanno composto dei pezzi studiando proprio la scomposizione del suono nelle sue frequenze fondamentali. Cercando, quindi, di riprodurre queste frequenze di cui il suono è composto.
Tra questi possiamo citare il musicista tedesco Karlheinz Stockhausen (1928-2007). Stockhausen, in molti suoi pezzi, utilizza proprio questa tecnica che alcuni hanno chiamato di "Scomposizione all'Infinito" del suono stesso. Vale a dire, quella tecnica che fa sì che il suono fondamentale sia scomposto nelle sue note di riferimento. Se ascoltiamo brani come la sua nota "Gesang der Junglinge" possiamo rendercene conto: qui il suono appare frammentario, spezzettato, scomposto.
Come dicevo, questi generi musicali non hanno più come scopo l'ascolto in sé, ma la pura ricerca.
Anni fa io dicevo che, per ascoltare queste musiche, bisogna lasciare andare il bello sensoriale per arrivare a percepire una sorta di "bellezza astratta".
Forse, in questo senso, è proprio quella "bellezza astratta", non più riferita alla sensorialità, che questi musicisti ricercano. Quella musica che, andando oltre la percezione, vada a definire qualcosa di completamente differente.
Forse, questo tipo di Musica va ascoltata non attraverso la sensorialità, ma attraverso percezioni diverse.
In fondo, lo stesso Johann Sebastian Bach, quando ha composto, non terminandola, l'"Arte della Fuga" (Die Kunst der Fugue) BWV1050, aveva lo scopo di creare un'opera che fosse bella "da essere letta", più che da essere suonata. Lo scopo era quindi di tipo "Teorico".
Qui, forse lo scopo è lo stesso: creare delle opere "Teoriche", dove lo

scopo non sia l'ascolto, ma la pura struttura, la pura ricerca strutturale.
Tuttavia, può nascere spontanea un'obiezione: l'Arte della Figa di Bach, scritta per "essere guardata", è anche molto bella all'ascolto. Queste Musiche sono belle all'ascolto? Forse no.
Anni fa ho seguito un incontro dedicato alla Musica Contemporanea. C'erano alcuni compositori che presentavano i loro brani. Soprattutto il primo di questi, dove si udiva un flauto acutissimo e amplificato, era davvero inascoltabile. Tanto che un bambino, seduto tra il Pubblico, è stato portato fuori dai genitori perché dava letteralmente i numeri.
Alla fine dell'esibizione, quello che poteva stupire è che i vari compositori si complimentavano tra di loro, ma nessuno del Pubblico è andato a complimentarsi con loro.
Io stesso ho finito il Concerto con il mal di testa.
Il commento di una mia amica, presente al pomeriggio con me, è stato: "Questi non sono compositori, sono dei cialtroni!".
Non so se questo commento sia eccessivo. Quello che mi chiedo è se fare della Musica puramente "astratta" abbia un senso.
È, sicuramente, suggestivo cercare esperimenti sonori, che rendano la Musica qualcosa di puramente "astratto", dove, di fatto, le note possano essere trattate esattamente come se fossero oggetti combinabili.
Anche io, nella mia Tesi di laurea, ho fatto qualcosa del genere: le Note Musicali erano puri oggetti combinabili quasi liberamente.
Avevo anche pensato di mettere una Topologia (struttura matematica) sulle note, per suonare degli Omeomorfismi tra Note stesse (sono applicazioni bicontinue e biunivoche, per chi è avvezzo di Matematica.
Ma tutto questo è Musicale? Non di sicuro, se consideriamo la Musica come qualcosa fatta per essere ascoltata. Sì, sicuramente sì, se la consideriamo come fattore puramente astratto, quindi avulso da un puro ascolto.
Quale di queste posizioni è quella corretta?
Potrei qui rispondere con un'altra domanda: esiste una posizione "Corretta", in tal senso? Si può parlare di "Correttezza" in un argomento come questo? Non credo, sinceramente! Sono due modi diversi di vedere la Musica, uno più legato all'ascolto, l'altro più legato a strutture ed elementi astratti.
Sono solo, quindi, due differenti modalità di approccio. Dove nessuna delle due è corretta, e nessuna è sbagliata.
La questione è, quindi, perfettamente aperta. Credo che sia importante

lasciare che ognuno faccia Musica come meglio sente di fare. Anche la Musica come pura ricerca è comunque bellissima. Ed è bello che ci sia.

Cinema Espressionista:
una corrente innovativa, interiore.
Dove la realtà diviene sogno, spesso incubo

La corrente dell'Espressionismo entrò in qualche modo anche nel Cinema, dove ci fu una vera e propria corrente di "Cinema Espressionista". Il Cinema Espressionista, in qualche modo, è diretta espressione dell'Espressionismo Pittorico. Quello che questa corrente cinematografica tenta di fare è il distorcere la Realtà, sostituendo alla percezione oggettiva una percezione soggettiva. Per fare questo, si fa ampio ricorso a trucchi cinematografici, tra i quali quello forse più noto è l'"L'Effetto Schüfftan". Dal nome del Direttore della Fotografia tedesco Eugen Schüfftan (1893-1977), suo creatore. Questo effetto si avvale di una sorta di "gioco di specchi, ponendo uno specchio a 45 gradi rispetto alla macchina da presa. In tal modo si possono fare interagire figure reali con altre riflesse, ingrandendole a piacimento. Si possono così creare, di fatto, mondi virtuali che interagiscono con mondi reali.
La Corrente Espressionista del Cinema conta diversi lavori, lungo un arco di circa 15 anni, anche se qualcuno fa coincidere questa corrente con tutta la Cinematografia Tedesca non tradizionale fino al 1933. Si tratta, in ogni caso, di una Corrente Cinematografica che pone al centro l'interiorità, l'Inconscio. Anche prospettando visioni oscure, quasi da incubo, dove la Realtà appare deformata, dove il punto di vista diviene la visione interiore.
Il colore, nel Cinema, era ancora di là da venire, anche se già c'erano dei ben precisi esperimenti, quali quelli di George Melies, dove i fotogrammi venivano colorati a mano. Celebre, ad esempio, fu il suo "Voyage dans la Lune" del 1902. Ancora, una tecnica di trasferimento del colore venne utilizzata nel film "Giovanna d'Arco" di Cecile De Mille, del 1916.
Solo negli anni 30, comunque, un vero e proprio sistema del colore nel Cinema. Che solo negli anni 50 prese forma, con una pellicola della Eastmancolor.
Quindi, nel Cinema Espressionista, non si potevano, in un certo senso, riprodurre le tinte suggestive tipiche della Pittura Espressionista. Tuttavia,

questo non sembrava impensierire più di tanto i registi di questa interessante corrente cinematografica, i quali, utilizzando tutte le possibili tinte del grigio, riuscirono a realizzare ugualmente quello che volevano. In fondo, nelle varie sfumature di grigio si può ritrovare tutto il Mondo. E questi autori lo sapevano molto bene!
Forse il primo film di questa corrente potrebbe essere identificato con "Lo Studente di Praga", di Stellan Rye (1913). qui non c'è colore, ma la pellicola color seppia dona comunque effetti suggestivi.
Forse, il film più rappresentativo dell'Espressionismo Cinematografico è però: "Il Gabinetto del Dott Caligari" di Robert Wiene (1920). Questo film contiene in sé tutti i caratteri dell'Espressionismo, anche nelle scenografie, affidate proprio a due espressionisti, Walter Roehrig e Walter Reimann.
Il Film è quasi racchiuso in una sorta flash back, dove la realtà appare deformata.La trama è oscura, sinistra, complessa. Il tema del Sonnambulismo, che appare, forse lascia intendere come ci sia una Realtà oltre la Realtà stessa, una percezione oltre la percezione tangibile delle cose. Come, in fondo, anche se forse è eccessivo definirla in questo modo, la vera Realtà è quella che sogniamo, mentre la realtà che crediamo tale è soltanto un sogno.
Qui il tema dell'Inconscio, di cui parleremo, appare, credo, in tutta evidenza.
Nel film, l'Arte Espressionista emerge anche nelle scenografie. Le primo film citato le scenografie sono di due espressionisti, Walter Roehrig e Walter Reimann, i quali si sono entrambi ispirati ai modelli pittorici di Kirchner.
Come dicevo, sicuramente l'ambientazione di questo film è "Inconscia", In fondo, il sonnambulismo potrebbe essere una manifestazione di quella Realtà che non si riesce a controllare. Anche il tema del Manicomio potrebbe essere comunque legato alla Psiche. Anche il finale, dove il Direttore del manicomio afferma che ora sa come curare Francis, fa capire a qualcosa che rimanda alla Psiche. Questo sarà l'argomento della prossima sezione.
Continuando con il discorso sul Cinema, possiamo affermare che, forse, l'apogeo di questa corrente cinematografica è costituito da "Metropolis", di Fritz Lang, del 1927. Questo film, ambientato in un ipotetico e allucinatorio futuro del 2026, fa un grandissimo uso dell'Effetto Schüfftan, grazie al quale si potettero creare effetti quali le vedute aeree e la Torre di Babele. È a tutti gli effetti un Film di Fantascienza, che servì da

ispirazione a capolavori quali "Guerre Stellari" e "Blade Runner". Per l'epoca, fu un film avanguardistico, utilizzando, effetti strabilianti per l'epoca, tra cui il citato Effetto Schüfftan.

Il film denuncia anche i rischi di un'automazione disumanizzante, che non sia al servizio dell'Uomo, ma che in qualche modo lo schiacci. Anche se il finale pone la vittoria dell'Amore e della Comprensione, che è la base per la costruzione di un mondo nuovo e migliore. Dove le macchine possano davvero essere al servizio dell'Uomo.

Anche qui, l'ambientazione, per così dire, "sotterranea", potrebbe essere un modello che rimanda all'Inconscio. Anche l'automazione quasi robotizzata potrebbe essere comunque la rappresentazione di qualcosa che è nascosto, e che attende solo di venire alla luce.

Forse, tutta la vicenda è, in qualche modo, legata all'elaborazione che l'Inconscio deve compiere delle cose della Realtà stessa, per poi far nascere qualcosa di meraviglioso, un futuro luminoso che, forse, nascerà. I presupposti ci sono.

Forse, alla fine, la lettura possibile di tutto è proprio il fatto che le cose vadano elaborate, e che la nostra "parte sotterranea", la nostra "Parte Nascosta", non vada cancellata, ma rielaborata.

Forse la "Distruzione delle Macchine" era proprio la Distruzione della nostra parte inconscia, che va evitata.

Alla fine, il Mondo Nuovo, che il figlio del padrone malvagio potrebbe prospettare, è proprio quello della persona che ha definito sé stesso, che ha compiuto un percorso dentro di sé, e che ora è pronta per una nuova vita, differente e, forse, davvero meravigliosa.

Ma forse tutto parte dall'"Inconscio".
O, meglio, dalla sua scoperta.
Quello che sentiamo non è quello che è...
almeno nelle motivazioni

Credo, però, che non sia un caso che, proprio la Germania, e in generale tutto il Mondo legato alla cultura Tedesca in senso lato (nella quale, credo, possiamo far rientrare anche il Mondo Austriaco), vide la nascita di quei settori della Matematica e in particolare della Fisica che, in qualche modo, rivoluzioneranno il modo di pensare.
In fondo, come appena visto, anche tutta la Cultura legata all'Impressionismo, dal Cinema alla stessa Musica alla Pittura, può essere riferita all'Inconscio, a quella visione interiore che costituisce la maggior parte di noi. Forse, tutta la descrizione è, in fondo, il "Punto di Vista dell'Inconscio".
E, forse, è proprio questa scoperta, che ribalta il modo di vedere le cose, che genererà quella Filosofia del 900 che tanti cambiamenti porterà alla nostra stessa vita.
L'Inconscio sarà l'argomento che ora ci prepariamo a trattare, almeno per sommi capi. Con qualche riflessione su come questo possa avere permesso la nascita di un nuovo modo di vedere la Realtà attorno a noi.
La "scoperta dell'inconscio" nasce nel Mondo Teutonico, anche se in Austria, ma siamo in quell'area culturale, come dicevo. In Oriente, questa idea era già ben presente, con la definizione di "Coscienza Deposito", che contiene i "semi" di tutto quanto poi potrà apparire, nel parla, tra gli altri, il Maestro Zen Vietnamita Thich Nhat Hanh nel suo bellissimo libro "Il Segreto della Pace". Un vero trattato di Filosofia Buddhista, scritto con la sua nota semplicità e immediatezza. Pagine che fanno capire in maniera semplice come il Mondo Orientale avesse ben in mente il concetto di Inconscio, seppur chiamandolo in un altro modo. Ma, di fatto, si parlava della stessa cosa. E leggendo il libro, che sicuramente vi consiglio, potrete comprenderlo molto bene.
In Occidente, ne parlerà per primo, in un certo senso, Gottfied Leibnitz (1646-1716), parlando di "Percezioni senza Appercezione". Questo avverrà ben prima del 1900: tuttavia, Leibnitz ha sempre avuto un grande amore per l'Oriente, ed è stato il primo a far conoscere in Europa i Ching Cinesi, con l'opera "Novissima Sinica" del 1697. forse sarà la sua passione

per l'Oriente che ha fatto sì che, in qualche modo, questo elemento potesse entrare nella sua concezione della mente. In fondo, la Cultura Cinese è stata sempre molto più avanzata di quella Occidentale. Ne ha portato notizia lo stesso Marco Polo, quando, recandosi in Cina, ha scoperto che già in Cina, ad esempio, si stampava nel 1200, con oltre due secoli di anticipo sull'Occidente. Un Mondo che è rimasto isolato per secoli, e, quando riscoperto, ha rivelato risvolti incredibili.

Tornando a Leibnitz, egli ha identificato nella "Monade" l'elemento creatore, indissolubile, da cui tutto può derivare.

L'"Appercezione" è, in qualche modo, la "Percezione di sé". Parlare di "Percezioni senza Appercezione" vuol dire, quindi, definire una percezione che avviene al di fuori dell'"Io Sono", quindi senza il controllo cosciente dell'Io. Forse, questo pensiero gli deriva dall'Oriente, come dicevo. Quell'Oriente che, non a caso, ha influenzato anche molti artisti, non ultimi i Musicisti: pensiamo al "Ratto del Serraglio" di Mozart, o allo stesso "Bolero" di Ravel. O anche all'influsso dell'Oriente nella Massoneria, di cui lo stesso Mozart ha fatto parte.

Tuttavia, fu solo con Sigmund Freud (1856-1939) che la parola "Inconscio" venne utilizzata nel modo moderno. E fu ripresa, anche se in maniera differente, da Carl Gustav Jung (1875-1961), suo allievo, ma che poi se ne distaccò. Secondo Freud, l'inconscio è una sorta di "spazzatura", dove confluiscono molti elementi, mentre per Jung l'inconscio contiene il meglio di noi stessi, quello che non ci concediamo di esprimere, per motivazioni sociali o culturali.

Tuttavia, parlare di inconscio, e decidere che la massima parte di noi stessi è inconscio, significa affermare che le cause di quello che sentiamo e percepiamo non sono quelle che avvertiamo. Significa affermare, e questo è fondamentale, che buona parte dei processi mentali che avvengono in noi non sono controllabili direttamente. Quanti di questi processi mentali? La maggior parte. Anzi, la massima parte! C'è addirittura chi afferma che siano oltre il 90%. Teniamo conto, poi, che l'Inconscio è molto più veloce della Coscienza. E questo vuol dire che presenta quelle cose che già sono elaborate. Quindi, di fatto, dire che il 90% della nostra mente è inconscio, e che l'inconscio è molto più veloce della coscienza, vuol dire che noi siamo "dominati" dall'inconscio stesso.

Significa affermare che la coscienza, di fatto, ci serve solo per giustificare gli impulsi che giungono dall'inconscio, per giustificare le nostre azioni, che derivano da altro.

Non a caso, spesso, quando osserviamo le persone, vediamo che fanno cose apparentemente incomprensibili. Ad esempio, detestano un luogo e poi ci tornano, magari dopo anni. Adducendo, in merito, le motivazioni meno verosimili, come, ad esempio: "Lì non c'è l'autostrada, e quindi non c'è il pedaggio da pagare", oppure, "La strada è tutta a due corsie".
Qui si vede l'opera dell'inconscio, che di fatto ha "ribaltato" quello che proviene dalla Coscienza, facendone qualcosa di completamente differente. Per cui la persona "crede" davvero che i motivi siano quelli che adduce, mentre questi saranno radicalmente differenti.
Di fatto, quindi, la persona costruisce delle motivazioni alle sue azioni che a lui appaiono perfettamente verosimili. Tuttavia, ci si rende conto, molto presto, che queste motivazioni sono del tutto aleatorie, fittizie. E che i veri motivi sono ben altri.
Quindi, affermare che la nostra mente è in massima parte inconscia, significa, e credo che questo sia fondamentale, che le motivazioni delle nostre azioni, o anche solo delle nostre emozioni, non sono quelle che noi crediamo che siano, e magari sono addirittura opposte.
Se ci portiamo ad Oriente, l'Inconscio è quello da cui tutto si "manifesta", ma che di fatto già esisteva. Infatti, secondo filosofie come il Buddhismo, di tutte le multiformi Tradizioni che lo compongono, noi non siamo Creazioni ma Manifestazioni. Quindi, le nostre stesse emozioni non sono qualcosa che nasce in quel momento, ma qualcosa che già c'era, e in quel preciso momento si manifesta.
Il Maestro Zen Vietnamita Thich Nhat Hanh affermava che, quando noi proviamo, ad esempio, rabbia, questa già c'era, e soltanto prende forma in quel momento.
Questo elemento è molto importante: le emozioni non nascono dal nulla, ma già ci sono, ed in quel momento si manifestano. La rabbia, ad esempio, pare affiorare dal nulla. Ma non deriva dal nulla: già c'è, in qualche modo in embrione, dentro di noi, ed attende solo il momento giusto per sorgere. Tutto è già in noi, in forma embrionale. Bella l'idea dei "semi", di cui parlavo prima. Questi "semi" sono tutti lì, pronti a sorgere. Ma se sorgono, vuol dire che ci sono.
Comprendere questo è già un passo importante per imparare a gestire al meglio le nostre emozioni.
Ancora, l'inconscio contiene anche tutti quegli elementi delle nostre Vite Passate. Quindi, quando noi agiamo, o percepiamo un'emozione, questa emozione o questa azione non è frutto di quello che noi sentiamo in quel

momento, ma, forse, di qualcosa che fa parte di noi da vite passate.
Lo stesso Dalai lama affermava che le vite passate entrano nel nostro DNA. E quindi fanno parte del nostro patrimonio genetico.
A livello di mente, anche fisica, queste fanno parte dell'inconscio, e determinano la nostra vita.
Qui sorge l'idea se quello che sappiamo fare l'abbiamo imparato in questa vita oppure già lo sapevamo. Tra una vita e l'altra la mente subisce una sorta di comando "obnubilante". Vale a dire, dimentica tutto quanto vissuto nelle precedenti esistenze. Quindi, dovrà riscoprire quello che già conosceva.
Tuttavia, vedendo geni come Mozart, e quello che facevano in giovanissima età, ci verrebbe da pensare che determinate cose già le conoscevano.
Lo stesso violinista Salvatore Accardo ha detto che a 4 anni e mezzo suonava perfettamente il violino, senza che nessuno glielo avesse mai insegnato a suonare.
Ci sono persone che parlano lingue che non hanno mai sentito prima di quel momento. Eppure le parlano.
Quindi, o esiste un ipotetico "serbatoio di conoscenza universale", a cui qualcuno riesce ad attingere, o determinate cose si sono già apprese durante vite passate.
Fatta questa digressione sulle Vite Passate, consideriamo i meccanismi dell'Inconscio. Spesso, all'interno dell'Inconscio va a finire anche tutto il rimosso della propria esistenza (e di quelle passate). Nel senso che, quando una cosa in qualche modo non viene permessa, la mente la rimuove e questa va nell'inconscio. Comunque ancora attiva e pronta ad agire.
Ad esempio, se ad una persona è stato insegnato che l'Arte è qualcosa di adatta ai perdigiorno, ogni volta che questa persona cercherà di fare qualcosa di artistico, sentirà ansia e paura. Cercherà allora di capire come mai questo accade. E magari dirà che si tratta di questo o di quel colore che sta usando, di questo o quel brano che sta suonando, e così via.
Quando la motivazione è altro, è quel rimosso che ha dentro di sé, e che fa sì che quel qualcosa possa emergere in maniera così tumultuosa.
Quello che spesso fa l'Inconscio è quello di "ribaltare" le sensazioni della Coscienza. Tornando all'esempio di prima, se alla persona è stato detto, sin da piccolo, che l'Arte è adatta a chi non ha nulla da fare, oppure, peggio, che gli artisti sono falliti e drogati (cosa che in alcuni casi accade!) questa persona avrà rimosso questa cosa. Nel senso che non se ne ricorderà più, in

alcun modo. Ma questa cosa, che non viene più ricordata coscientemente, è andata a finire nell'Inconscio, pronta ad interagire con la sua Realtà. Quando la persona dovesse mettersi a fare qualcosa di Artistico, invece che sentire la sensazi0One che dovrebbe sentire, valer a dire gioia ed entusiasmo, sentirà Paura e Ansia. La persona si chiederà appunto perché. E troverà mille possibili giustificazioni, compresa la luce troppo flebile, l'aria pesante, magari i colori, come dicevo prima, non sufficientemente luminosi, e così via.

Ancora, se una persona si trova in una famiglia dove, ogni volta che andava in giro, la famiglia stessa gli faceva paura, parlandogli di disgrazie e simili, questa persona, quando dovrà compiere un viaggio, proverà, invece che entusiasmo e gioia, angoscia e paura. O, magari, proverà entusiasmo, e voglia di fare una determinata cosa, ma ne sarà bloccata. Questo contrasto potrà portare a nevrosi, o anche a malattie fisiche. In fondo, i conflitti interiori sfociano prima o poi in malattie fisiche. Che hanno come cause i conflitti repressi e irrisolti.

Proprio a proposito di irrisoluzione, non a caso si parla di "elaborare", non di "dimenticare".

Gli Orientali, parlando di "Coscienza Deposito", sono arrivati a questo prima, molto prima di noi.

Chi dice ad una persona, che ha vissuto un episodio negativo, "dimentica", significa che vive ancora in un'ottica ottocentesca. Significa che per lui il concetto di inconscio non è ancora parte della sua vita. Come è ancora, oggi, per molti. Eppure il concetto di Inconscio è noto in Occidente da oltre 100 anni!

Dire ad una persona "Dimentica", significa ignorare che, se la persona davvero "Dimentica", fa passare tutte le cose negative nell'Inconscio. E quindi le pone totalmente fuori dal suo controllo.

Se, quindi, una persona "dimentica" eventi negativi, di fatto li rende indelebili. Li rende, quindi, parte di sé per l'intera esistenza. Non se ne potrà più, per alcun motivo, liberare.

Lo scopo dei trattamenti che riguardano la Psiche è proprio quello di de – rimuovere le cose, facendo sì che la persona ne prenda coscienza.

Anche un Maestro Spirituale diceva che ciò di cui siamo consapevoli non potrà farci del male, mentre quello di cui siamo inconsapevoli è lì proprio per poterci danneggiare.

Non a caso, Eric Fromm, nel suo interessante "Psicanalisi e Buddhismo Zen", traccia un parallelo tra l'Illuminazione del Mondo Zen e la de –

rimozione della Psicanalisi. In fondo l'Illuminato è colui che è consapevole di tutto.

Quindi, dimenticare le cose significa gettarle laddove potranno farci del male senza che noi possiamo farci nulla. Non bisogna "dimenticare", ma "elaborare". Questa è la vera chiave per evolvere: l'elaborazione. Le cose elaborate non ci possono fare del male. In sé, un evento, anche negativo, vissuto, non è in grado di farci del male. È il fatto di non averlo elaborato a creare problemi. Dimenticarlo significa gettarlo nell'Inconscio, dove potrà davvero danneggiarci senza che possiamo impedirlo.

Anche questo significa prendere coscienza di cosa è l'Inconscio e di come funziona.

L'esistenza dell'Inconscio fa sì che, spesso, la reazione ad uno stimolo appaia non proporzionata allo stimolo stesso. Ma se una persona non accetta questo, significa che ancora vive in una filosofia ottocentesca. Proprio perché c'è l'Inconscio, noi non reagiamo solo ad una situazione che abbiamo lì davanti, ma anche a tutto quello che a questa situazione è collegato.

Facciamo un esempio: noi diciamo una cosa ad una persona, magari banale. E questa reagisce in maniera piuttosto aggressiva. Noi ci chiediamo come sia possibile, e cerchiamo di capire. E magari non comprendiamo come sia possibile che, magari per una frase banale e insignificante, la persona possa avere simili reazioni.

Non pensiamo, però, che il motivo risiede in tutto quello che la persona ha accumulato, magari in mesi, anni, vite. È come se avessimo davanti un bicchiere. Noi non sappiamo che è quasi pieno: versiamo poca acqua, e questo trabocca. Quello che era già nel bicchiere, di cui non sapevamo nulla, è l'inconscio. Quella che abbiamo versato è la classica "goccia che fa traboccare il vaso".

Noi vediamo il bicchiere, ma non sappiamo che è già pieno. Lo vediamo e basta, ma non conosciamo nulla del suo contenuto precedente. Versiamo un pochino d'acqua e questo trabocca.

L'inconscio è proprio questo: quello che "c'era di già". L'Inconscio è quel rimosso già presente in noi, di cui noi, magari, non siamo consapevoli, e che, nondimeno, influenza la nostra vita.

C'è chi ha paragonato la mente ad un Iceberg, di cui solo una piccola parte è al di fuori del pelo dell'acqua. La maggior parte di questo Iceberg è sommerso.

L'Inconscio è la parte sommersa. Quindi, tutto quanto avviene alla

superficie, è frutto di quello che è sommerso.
È come se, in un circuito, vedessimo solo la concatenazione di strutture nella sua ultima fase. Ma tutto quanto avviene prima di cui quelle ultime concatenazioni sono frutto e funzione, non è percepibile.
Ricordiamo che tutto deriva da cause e condizioni. Nulla nasce da nulla. Le cause sono le concatenazioni di cui parlavo poco fa. Noi percepiamo soltanto le ultime concatenazioni, e consciamente possiamo risalire soltanto alle ultime cause. Ma queste possono essere ben più remote, ben più nascoste di quello che a noi appaiono.
Il problema è che la persona stessa non le conosce. Inconscio significa proprio "non conosciuto" nemmeno dalla persona che sta provando una certa cosa, reagendo in un determinato modo.
Tuttavia, sapere che l'Inconscio c'è è già un grandissimo aiuto. Quando una persona prova un'emozione, per una determinata situazione, e on ne capisce il motivo, è importante sapere che questo motivo esiste: soltanto, non ne siamo a conoscenza.
Ad esempio: una persona si trova in un determinato luogo, che apparentemente non ha nulla che non va, e comincia a provare paura.
La Filosofia Ottocentesca direbbe a questa persona "Quello che provi è irrazionale. Non devo provarlo, mandalo via. Usa la razionalità".
Questa filosofia è solo in grado di rafforzare il problema. Infatti, se la persona prova paura, quella paura esiste ed è reale. La cosa importante da considerare, quando proviamo un sentimento, è che "il motivo c'è, anche se non si vede". Quindi, bisogna trattare quell'emozione con la giusta importanza. Se la ignoriamo semplicemente, se neghiamo la sua esistenza, questa potrà solo crescere.
Ricordiamo che l'Inconscio è anche in grado di farci credere che noi facciamo quello che vogliamo, facendoci però fare quello che vuole lui.
Quello che è importante fare, quindi, è prendere coscienza che il motivo per cui proviamo quella paura esiste... ed è perfettamente logico.
Questo ultimo elemento è fondamentale. Quello che proviamo non è illogico, ma logico. Solo, la logica non è quello della Coscienza, ma è altro. L'Inconscio è perfettamente logico: solo, elabora a nostra insaputa, e poi ci presenta le cose già elaborate.
È come se ci fosse una persona che compie dei lavori, senza che noi siamo in grado di dare a questa persona nessuna istruzione. Questa persona lavora, lavora, lavora, 24 ore al giorno. Alla fine ci presenta il risultato, che ci potrà sembrare strano, incomprensibile. Eppure ha seguito una

logica molto precisa, soltanto non comprensibile per noi.
Pensare a quello che sentiamo come "perfettamente logico" ci aiuta ad andarci attraverso. Senza eliminare quella sensazione: la cosa importante, verosimilmente, non è non avere paura, ma fare le cose "nonostante" la Paura. È riuscire a vedere che la paura è lì, "e ha una ragione per esserci, anche se non la conosciamo. Una ragione perfettamente logica". Ho messo tra virgolette questo testo perché è fondamentale. La ragione c'è, è logica e sensata, e noi non ne siamo a conoscenza.
A questo punto, credo che quella sensazione cambi il suo volto. Non è più qualcosa "che non dovrebbe esserci", ma qualcosa "che c'è perché ha la sua ragione d'essere, che però non conosciamo".
Quando proviamo una sensazione di paura in una determinata situazione, quindi non facciamo nulla per allontanarla. Ha la sua ragione di essere lì. Questo già ci aiuterà ad andare oltre, a superare quella sensazione di paura, a vivere una vita nuova e differente.
Andare oltre, senza fermare nulla. Questo è il vero segreto.
Nel Mondo Zen dicono che la cosa da fare quando sorge un'emozione è osservarla senza giudicarla. In pratica, dicono quello che dicevo poco fa. Vale a dire, che è importante sapere che quella sensazione, quell'emozione c'è, che ha la sua ragione di essere lì, e che occorre dargli importanza, l'importanza che merita.
Dargli importanza, però, non significa vederla come un muro al di là del quale non si va, ma come qualcosa che si può attraversare. Non come un muro, quindi, invalicabile, ma come un qualcosa di evanescente, che si può attraversare.
E il modo migliore perché questa emozione divenga un muro invalicabile è proprio decidere che non c'è motivo di sentirla. In quel caso, questa emozione, "che è lì proprio per comunicarci qualcosa" (questo elemento è molto importante), diverrà impenetrabile, diverrà sempre più forte, e ci bloccherà. Più penseremo che "non c'è motivo per percepire quella emozione", più quella emozione diverrà un muro altissimo, invalicabile. Diverrà qualcosa che non riusciremo in alcun modo a superare, ad affrontare.
Invece, se prendiamo coscienza che c'è un motivo per cui percepiamo quella emozione, e che quella emozione è importante e merita attenzione, allora riusciremo a vederla come un muro dalla bassa densità, che potremo attraversare, e trovarci al di là.
Vedendo il problema da un punto di vista più generale, comunque, quello

che, comunque stupisce, è il fatto che, per l'Uomo Comune, il cosiddetto "Uomo della Strada", ancor oggi tutto questo non è chiaro. Ancora, la gente parla di "Razionale" e "Irrazionale", secondo un modello ancora ottocentesco. Ancora, la gente dice che "non c'è motivo per provare una determinata emozione". Andando ancora avanti sull'argomento, la gente dice frasi come "Sei stato tu", "È colpa tua" e simili. Questo, però, potrebbe dimostrare come l'evoluzione non sia così veloce come si può credere, almeno a livello sociale. E come la Società recepisca i cambiamenti di mentalità con un ritardo di tempo, spesso, notevole.
In fondo, qui stiamo parlando di scoperte che, in Occidente, sono ormai dati acquisiti almeno dagli inizi del 1900, ed ora siamo già a Duemila abbondantemente iniziato! Direi che un secolo, comunque, è un tempo sufficiente per un salto di coscienza e di comprensione! Un salto che, finalmente, inglobi l'inconscio. Cosa che, invece, non accade: per la maggior parte delle persone, tutto avviene ancora soltanto in maniera cosciente e consapevole, e ciò che non avviene in questo modo è confinato a qualcosa di indefinito con il nome di "Irrazionale". Con una "Razionalità" che controlla tutto. Una concezione, appunto, ottocentesca, che oggi è ampiamente superata. E da oltre 100 anni!
Le emozioni negative che "non si dovrebbero provare" sono ancora qualcosa di "irrazionale", "che non c'è motivo per sentire", "che non c'è motivo per vivere in quel momento". E così la vita diviene una lotta, tra razionalità ed irrazionale. Una lotta che vedrebbe la persona, sempre e comunque, perdente. Se ci si mette contro l'Inconscio, l'Inconscio ci sovrasterà senza problemi: è circa 10 volte di più della coscienza, ed è molto più veloce. Intanto che la con scienza elabora un'informazione, l'inconscio l'ha già pronta ed elaborata. È come qualcosa che fa un metro mentre dall'altra parte c'è chi fa 10 chilometri.
L'inconscio, quindi, riesce a far credere alla coscienza che è "lei" che sceglie. Mentre non è così: la scelta è sempre e solo inconscia. E l'Inconscio ci fa credere che quello che facciamo deriva direttamente da noi.
Credo che sia il momento di dare per acquisito, per acquisito che l'Inconscio è quello che, di fatto, controlla i nostri processi mentali. E che la maggior parte di questi non sono sotto il nostro controllo diretto. Il fatto però che non si possa controllare "direttamente" non significa che non lo si possa fare. Lo si può fare "indirettamente". Vale a dire, inserendo nell'inconscio dei parametri diversi. C'è chi utilizza frasi come mantra, da

ripetersi diverse volte al giorno, per inserire input positivi per eliminare quelli negativi. Ancora, si può abituarsi a visualizzazioni positive, per visualizzare situazioni diverse da quelle che, in qualche modo, abbiamo dentro. Oppure mediante tecniche di meditazione.

Tutte queste tecniche vanno bene. Sono tecniche che servono per porre nell'inconscio elementi positivi, che in qualche modo vadano a rimpiazzare quelli negativi. E che permettano a noi stessi di vivere in maniera più luminosa.

Spesso, chi detiene l'informazione, sa molto bene come i messaggi negativi ripetuti possano influenzare il nostro inconscio. Sa molto bene che, anche quando un messaggio è passato, rimane in noi, e la mente continua ad elaborarlo. Proprio per questo motivo, tende a far vedere di proposito cose negative, la cui probabilità di realizzazione è quasi nulla, che però riempiono la mente di immagini che poi l'inconscio elaborerà. Provocando paura e incapacità di proporre azioni positive e propositive verso il cambiamento. Infatti, ogni volta che la persona vorrà fare qualcosa di positivo e utile, si troverà come una "barriera" davanti a sé, che gli impedirà di agire come davvero vuole.

Sapere che il 90% della mente è inconscio, comunque, serve anche a respingere del tutto metodi educativi basati sulla Paura. Questa Paura, che viene usata come mezzo di controllo e come deterrente, in realtà non ferma nulla. O, meglio, lo fa solo temporaneamente. Poi, però, il peggio comincia a giungere, e questa paura diverrà un grossissimo propulsore verso la violenza e l'aggressività. In fondo, chi ha paura è sempre sulla difensiva. E quando non può fuggire, aggredisce. In fondo, chi educa alla Paura, ed usa la Paura come mezzo di controllo, fa sì che una generazione di persone violente possa sorgere.

Michael Moore, nel suo interessante "Bowling for Colombine", lo mostra molto bene, facendo vedere che, dove le persone sono riempite di Paura, la violenza è molto maggiore.

Concludendo questa sezione, l'idea stesa che il 90% della mente sia inconscio, cambia quindi completamente la nostra visione della Realtà attorno a noi, e dovrebbe suggerire nuovi metodi educativi.

Questo, anche per quanto detto prima, però non sempre avviene. E l'educazione non ne tiene conto: è convinta che un input sia elaborato in sé stesso, e che la sua elaborazione termini una volta che l'input è terminato. Mentre così non è: l'elaborazione continua. Soltanto, è fuori dalla nostra percezione.

L'educazione continua, sovente, a basarsi sull'idea che tutto sia Cosciente, che tutto nasca nella Coscienza stessa. O, forse, chi orchestra la Realtà stessa sa benissimo tutto questo e, semplicemente, fa sì che la persona rimanga, per così dire, bloccata, senza la possibilità di espandersi che l'Inconscio stesso potrebbe offrire.
Possibilità che andremo a vedere proprio ora, nel proseguo di questo discorso.

Inconscio come mezzo di apprendimento: la mente "sa" come apprendere
E, spesso, il problema è proprio il volergli "insegnare a farlo"

Come accennavo prima, l'Inconscio può però diventare un potente mezzo per apprendere e lasciare che la mente trovi le sue strade migliori per l'apprendimento stesso.
Sapere che il 90% almeno della mente è inconscia vuol dire, infatti, cambiare anche completamente il modo di elaborare e di studiare. In fondo, lo stesso matematico Jacques Adamard, nel suo "La Psicologia dell'Invenzione in Campo Matematico", affermava che è proprio lasciando scorrere le cose, senza forzarle, che la mente trova la sua via di apprendimento. La mente, infatti, "sa" benissimo dove andare, e bloccarla e indirizzarla troppo non aiuta di sicuro a svilupparsi. Significa, piuttosto introdurre dei parametri artificiali di apprendimento, che bloccano quelli naturali, molto potenti e veloci.
Spesso, è proprio con l'autoapprendimento che potremmo lavorare. O con quelle tecniche che, da 0 a 3 anni, ci hanno permesso di imparare così tanto. Senza che nessuno ci insegnasse a farlo, questo è davvero importante.
Infatti, il bambino, da 0 a 3 anni, quella considerata, quasi universalmente, come la "zona buia" dell'esistenza, vale a dire quella che non viene di solito ricordata, impara non solo una lingua, ma anche ad emettere dei suoni. Oltre che tantissime altre cose.
E la cosa notevole è che.... nessuno gli ha insegnato come fare. In qualche modo, questi meccanismi di apprendimento sono già in lui da sempre. E

basta solo utilizzarli.

Tutto questo, infatti, ci permette di affermare che la persona "conosce perfettamente" come apprendere. Dentro di lui ci sono già tutti i parametri per poterlo fare. La mente sa perfettamente dove andare, in tal senso. Questo dovrebbe essere il compito educativo, che non vuol dire "sovrapporre modelli", ma, dal latino" tirare fuori". Quindi, tirare fuori il meglio della persona stessa.

L'Educazione, quindi, dovrebbe essere il modo per riuscire a migliorare quello che già c'è. Con una partenza fortemente "positiva", vale a dire quella che la persona sa già fare. E occorre solo perfezionare, migliorare. Invece, l'educazione vuole "insegnarci ad apprendere", magari "in modo razionale". Con l'effetto di non insegnare nulla, e distruggendo, per contro, le tecniche meravigliose di autoapprendimento che abbiamo dentro di noi. Insomma, invece che una partenza "positiva", l'Educazione ne ha sovente una, per così dire, "Negativa": la persona "non sa" apprendere, ed occorre insegnargli a farlo. La persona non conosce come fare ad imparare, ed occorre dargli dei metodi per farlo.

In questo si ignora completamente che la persona giunge all'Educatore che "già" parla, e spesso "già" scrive. Quindi, l'Educatore dovrebbe prendere atto di questo, e migliorare quello che la persona fa.

Invece fa sovente il contrario, bloccato come si trova in Programmi Didattici che, troppe volte, sono l'antitesi dello sviluppo della persona. E hanno anch'essi una partenza di tipo negativo, vale a dire si basano sul postulato che la persona non sappia apprendere, ed occorra insegnargli a farlo.

E così facendo si limita la persona che si ha davanti. Insegnandogli qualcosa che già sa fare, ed in maniera molto più potente e naturale. Si sostituiscono, quindi, metodi diretti e molto veloci con altri lenti e artificiosi.

È come se ad un uccello, che sa volare, legassero le ali, e gli insegnassero a zampettare sull'aia. Alla fine potrebbe dimenticare anche di avere le ali, e ringraziare chi gli sta insegnando a zampettare, e tutti i giorni gli pone il becchime.

Finché, forse, un giorno scopre di avere delle ali dietro di sé. E, passate le indubbie difficoltà del momento, ricomincia a volare, e riprende coscienza di quello che davvero è.

Di questo, in forma leggermente differente, parlava Anthony De Mello nel suo, sicuramente molto bello, "Messaggio per un'Aquila che si crede un

Pollo". Forse, è proprio questo il caso: ci fanno credere di essere Polli, mentre invece siamo Aquile, anche per l'apprendimento.
E, spesso, c'è anche chi ha proposto tecniche basate proprio su strutture "Naturali" che abbiamo dentro di noi, e che basta far emergere. I risultati, in alcuni casi, sono stati sorprendenti.
È il caso, ad esempio, di tecniche quali la Solmisazione, metodo per l'apprendimento della lettura musicale. Questo metodo si basa proprio sul far emergere strutture che abbiamo già dentro di noi. In questo caso, la simmetria tra le note "Do-Re-Mi" e quelle "Fa-Sol-La".
Il metodo è tutt'altro che recente: infatti, nasce con Guido D'Arezzo (991-1003). Fu proprio Guido D'Arezzo a definire i nomi delle note musicali, come noi le utilizziamo, traendone da un inno di Paolo Diacono: "Ut queant Laxis". La differenza è che quello che noi chiamiamo "Do" allora si chiamava "Ut", e solo successivamente divenne "Do".
Lo Solmisazione si basa proprio sul considerare le note non come "fisse", ma "mobili". Contano, qui, solo i rapporti tra le note stesse. Quindi, ad esempio, possiamo chiamare "Do" qualsiasi nota. A questo punto è solo la nota di partenza.
Il metodo fu perfezionato nel Mondo Anglosassone, infatti, fu perfezionato da Sarah Ann Glover (1785-1867), la quale ideò il metodo detto "Tonic Sol-Fa System". Prima di lei, il Filosofo Jean Jacques Rousseau ideò, nel 1746, un "Metodo di Notazione Cifrata: tuttavia, è proprio con la Glover che questo metodo viene codificato in maniera piuttosto fruibile.
Il metodo fu poi ulteriormente perfezionato dal Pastore John Curwen (1816-1890).Spostandoci avanti nel tempo, è interessante la ripresa che farà di questo metodo il Musicista Zoltan Kodaly (1882-1967), con i suoi "333 Esercizi di Lettura" (1941).
L'italiano Roberto Goitre (1927-1980), recandosi in Ungheria, approfondisce la Didattica e la Pedagogia Musicale di Kodaly, arrivando all'elaborazione del suo metodo "Cantare Leggendo" del 1972.
Il Metodo Goitre è sicuramente interessante, e lo può dire una persona, io, che ha seguito dei corsi dove veniva utilizzato questo metodo. Porta ad una lettura veloce della Musica Cantata, in maniera agevole.
È interessante, sul tema della Solmisazione, oltre al citato "Cantare Leggendo", comunque più specialistico, la dispensa "La Solmisazione: accedere al tesoro dell'esperienza melodica" di Alberto Odone. La si scarica gratuitamente dalla Rete.
Purtroppo, i Programmi Italiani non comprendono questo metodo. Se lo si

insegna si esce dai programmi. Chi l'ha fatto è talvolta incorso in qualche difficoltà. Purtroppo, laddove la mentalità non è aperta, spesso i metodi che davvero fanno crescere vengono elusi, e talvolta anche bloccati. Comunque, qualcuno insegna con questo metodo, e i risultati si vedono! Questo del Metodo Goitre è solo un esempio di come l'apprendimento "Naturale", quello che utilizza strutture già presenti dentro di noi, possa funzionare davvero molto bene. E come, invece, forzare strutture artificiali non aiuti.

Per l'Apprendimento Linguistico credo sia la stessa cosa: credo occorrerebbe partire da come la mente modellizza il Linguaggio ed utilizzare quello come metodo di apprendimento, piuttosto che introdurre strutture grammaticali in maniera "pesante", che poi non servono per l'apprendimento personale. Il bambino ha imparato a parlare senza che nessuno gli insegnasse strutture grammaticali: quindi, la lingua deriva da altro. Partendo da questo apprendimento "Naturale" si possono ottenere ottimi risultati, e sicuramente molto migliori di quelli che "non" si ottengono nelle Scuole, soprattutto Italiane, dove una lingua si studia per anni e anni e la persona non è poi in grado di parlarla. Occorre accorgersi che c'è qualcosa che non funziona in tutto questo!

Sull'argomento ho scritto un libro, unendo del materiale che già avevo scritto anni addietro. Il suo titolo è: "Apprendimento Linguistico e oltre: dal Linguaggio all'elaborazione dell'Informazione". Qui cerco anche di provare a comprendere come la mente elabora l'informazione, e come la codifica.

Per cercare anche di rispondere ad una domanda: esiste il "Pensiero senza Parole", oppure ogni pensiero è, per forza, collegato al linguaggio? Forse, provando a rispondere a questo, si riuscirebbero a fornire diverse risposte anche sul metodo di apprendimento, e su come apprendiamo. E, forse, apprendere diverrebbe più facile, perché potremmo, per così dire, "tornare" ad una fase in cui pensavamo senza parole.

Un qualcosa, credo, di utile sia per l'apprendimento che per eventuali trattamenti che riguardano la Psiche. Infatti, riportare una persona ad un "Pensiero senza Parole" vorrebbe dire riportarla ad uno stadio in cui i problemi eventuali che ha non si erano ancora formati, e non esistevano. Una condizione quasi di "tabula rasa", da cui ripartire per un nuovo percorso.

Per concludere, l'Inconscio è un mezzo molto potente di apprendimento. Basta utilizzarlo nella maniera giusta. Adamard, di cui parlavo in

precedenza, invitava proprio al lasciare che la Mente trovasse dei suoi percorsi, senza imporne di artificiali. E credo che avesse proprio ragione! Lasciamo spazio all'apprendimento naturale, e tutti diventeremo migliori!

Il "Nuovo Pensiero Scientifico" nasce dall'Inconscio? Forse sì! Ma la Matematica "parte prima"!

In questa parte ci occuperemo di Matematica. Lo faremo in maniera "lieve", spero divertente. La sezione successiva, invece, conterrà una parte matematica più "consistente", che, in qualche modo, richiederà qualche conoscenza, soprattutto per alcune parti.
Qui, comunque, credo che il discorso sia ancora "per tutti". E, forse, da qui partirà anche il desiderio di continuare anche nella sezione successiva, quella più "tecnica". Che però, vedrete, non sarà così impegnativa, in particolare per chi ha qualche dimestichezza con l'argomento.

Introduzione: La Scienza Moderna

Detto tutto questo sull'Inconscio, che credo sia un elemento, una scoperta fondamentale nella Società Moderna (o, meglio una "riscoperta", visto che, come detto, in Oriente il tutto era già noto), si può dire che, proprio per quanto detto prima, è forse quell'elemento che ha permesso di ripensare tutta la realtà sotto una luce completamente differente.
Infatti, il passaggio dall'idea che quello che percepiamo non dipende da quello che crediamo, all'idea che la Realtà stessa non sia quella che osserviamo, il passo è molto breve.
In questo, si riprende tutta l'ottica Idealista ed Espressionista. La Realtà non è più quella che i sensi ci descrivono, ma lo sforzo è quello di cercare una "Realtà oltre le cose", che ne sia la vera essenza.
Anche quelle che chiamano "Scienze Esatte", quindi, come la Matematica e la Fisica, non avranno più lo scopo di "descrivere la Realtà", ma piuttosto quello di trovare dei modelli che vadano "oltre" la Realtà, che cerchino di descrivere la Realtà per quella che è, non per quella che appare.
Ribaltando, in questo, qualsiasi modello esistente.
Lo scopo sarà quindi passare da una "Descrizione" ad una "Creazione" di

qualcosa di completamente nuovo.
Per poter fare questo, molti parametri e molte certezze cadono.
Primo tra tutti cade, almeno su certi argomenti ed elementi, il Metodo Scientifico, così portato avanti dal Positivismo.
Il Metodo Scientifico, così come viene descritto dallo stesso Galileo, che ne è stato uno dei veri iniziatori, pone come condizioni per definire un'esperienza come "Scientifica" l'oggettività, la ripetibilità e la comunicabilità. Quindi, un'esperienza, per essere definita "Scientifica", deve essere oggettiva (quindi non la può verificare una sola persona), ripetibile (nel senso che non può essere unica e irripetibile, ma deve potersi ripetere, naturalmente con adeguate attrezzature) e comunicabile (nel senso che, con adeguati strumenti scientifico – matematici, deve essere comunicabile ad altri). Se non vengono verificati questi parametri, l'Esperienza non si può definire "Scientifica".
In tal senso, quindi, quella che lo stesso Dalai Lama chiamava "Scienza Spirituale", non potrebbe essere degna di tale nome. Infatti, un'esperienza spirituale è soggettiva (ogni persona ne ha una diversa dall'altra), irripetibile (ogni esperienza è unica: provate a chiedere a chi, ad esempio, ha fatto esperienza di Dio!), e non comunicabile (chi ha sperimentato certi livelli di spiritualità, non li può comunicare. Il caso dell'esperienza di Dio ne è un esempio). Lo stesso significato di Nirvana è "estinzione delle Idee", quindi già un'idea di Nirvana non è più Nirvana.
Inoltre, il Metodo Scientifico, proprio perché ha un forte fondamento empirico, afferma che la partenza deve avvenire dall'esperienza, dalla quale si trae la legge fisica stessa. Quindi, prima si parte dall'esperimento, e da questo si trae la Legge Fisica Oggettiva. Ma la partenza è sempre la Realtà Tangibile.
Forse proprio sulla spinta del 1900, questo metodo verrà del tutto ribaltato. Lo vedremo a breve.
Ora è il momento di passare alla Matematica. Quella che forse riceverà, dalla filosofia del 900 l'impulso maggiore. Un impulso che, vedremo, parte più indietro. Quella Matematica che permetterà di definire elementi quasi incredibili, permettendo lo sviluppo di Mondi diversi da quello prettamente tangibile.
Quindi, direi di partire per questo viaggio. Sarà quello che fornirà, sotto molti aspetti, il fondamento per il successivo viaggio nella Fisica, e per il ritorno all'Arte con un occhio sicuramente diverso, e con uno sguardo rinnovato.

Quindi, non mi resta che augurarvi BuonViaggio nei mondi dell'Astrazione. Mondi che, vedrete, risulteranno poi molto più "tangibili" di quello che possiate pensare.
E, forse, grazie a questo, la vostra stessa prospettiva si allargherà molto, sino a comprendere elementi e strutture che sinora non potevate immaginare.
Spero che questa parte possa risultarvi interessante. E sono sicuro che, almeno per molti, sarà così.

"A tutta Matematica", per comprendere come la Realtà cambia

Una breve introduzione: la Matematica non è "fare di conto". Almeno, non solo! Ma, purtroppo, per molti lo è!

Affrontiamo ora il discorso sulla Matematica.
Per alcuni questo nome suscita una sensazione negativa. Per altri addirittura repulsione.
Il motivo è semplice: spesso la Matematica viene utilizzata solo come mero mezzo di calcolo. Per molti, la Matematica è solo un mezzo con cui, detto in parole povere "fare di conto".
In moltissimi casi, la Matematica, come è stata insegnata a molti di voi, è vista come un mero mezzo per eseguire conti ed operazioni, non sempre piacevoli, spesso pesanti e noiosi.
Non a caso, quando ci sono dei conti "pesanti" da eseguire, si chiede "chi è forte in Matematica". L'abilità Matematica è proprio vista come legata al fare i conti, magari velocemente.
Il calcolo veloce può essere importante, ma diviene tanto più "veloce" quanto si è compresa una struttura più astratta che ne sta alla base. In quel caso, il Calcolo Veloce diverrà qualcosa di molto bello e fruibile.
Tuttavia, fare Matematica non è "fare calcoli". Questa è l'interfaccia che molti vedono e percepiscono. Il calcolo è un aspetto "Manuale" della Matematica stessa, e nemmeno il più importante.
Purtroppo, però, per molti questo è lo scopo della Matematica, e non ve ne sono altri.

Nella Scuola Italiana, tutto questo deriva da un'idea Crociana e Gentiliana. Ricordiamo, infatti, che, malgrado i tanti tentativi di Riforma, mai andati davvero in porto, sebbene se ne parli da anni ed anni, la Scuola Italiana si basa ancora su una Riforma Gentile di quasi un secolo fa, essendo stata effettuata negli anni 20 del 1900.
in alcune Scuole, i Programmi di Matematica sono ancora fermi a quell'epoca. Quando, quindi, oltralpe soffiava il vento del cambiamento, e soffiava con forza e veemenza, in Italia si rimaneva ancora fermi a programmi del Passato. Qui pare davvero che le Alpi abbiano fermato non solo il vento del Nord, ma anche il vento del Cambiamento Matematico.
I Programmi Matematici della Scuola Italiana, quindi, si basano su un modello Crociano – Gentiliano che, in sé, non aveva nulla di terribile. Soltanto, non era qualcosa che desse alla Matematica la sua giusta importanza.
Lo stesso Croce, parlando di Matematica, affermava più o meno che: "La Matematica non è una Scienza, in quanto conduce solo alla formazione di sovrastrutture. Essa non può essere utilizzata per modelizzare la Realtà, ma soltanto a scopi pratici".
Credo che questo dica molto. La Matematica non genera "Strutture", ma "Sovrastrutture". Vuol dire che le Strutture sono generate altrove. Questo è già un forte limite. Ed elimina la bellezza della Matematica per costruire modelli.
Poi, afferma che la Matematica può essere utilizzata solo a Scopi Pratici. Quindi, viene eliminato, con un colpo di spugna, qualsiasi "Discorso Matematico", e qualsiasi tentativo di considerare la Matematica capace di costruire modelli di Realtà.
Questi modelli derivano da "altro" (non approfondisco qui cosa sia questo "altro"), e la Matematica è relegata ad una funzione di puro calcolo.
La Scuola Italiana è, spesso, un modello di questo. Se noi, infatti, guardiamo i programmi di Matematica, soprattutto dei primi anni delle Scuole Superiori, vediamo espressioni algebriche lunghe delle pagine, infarcite di conti, di elevamenti a potenza concatenati, di frazioni sovrapposte e così via. E, purtroppo, in molti casi, basta sbagliare qualcosa in queste concatenazioni per vedersi tirare una riga sull'esercizio.
Proseguendo, si vede ancora un grandissimo amore per il "Passaggio Algebrico". Nessuna idea di confronto di infiniti ed infinitesimi nel calcolo dei Limiti, ad esempio, ma passaggi algebrici lunghi delle pagine. E così via.

La Matematica, insomma, pare soltanto un qualcosa buona per fare conti pesanti e noiosi. Infatti, dai più viene ignorata qualsiasi "difficoltà concettuale", L'Espressione Difficile diviene quella con molti calcoli, e l'abilità è quella di completarla correttamente, senza sbagliarli.
Questo è il modello didattico che viene proposto oggi.
Per quanto riguarda il fronte Geometrico, invece, si assiste solo ad un lavoro sul,la figura Geometrica. Con la Paura a "spingersi più in là", affrontando qualcosa di più astratto. Per chi è più avvezzo di Matematica faccio questo esempio: vi è persino la Paura a spingersi in una definizione astratta di "Prodotto Scalare", rimanendo ancorati ad una considerazione puramente Geometrica della cosa. Per chi è avvezzo di matematica, nella successiva Sezione parlerò anche di questo, proponendo una dimostrazione che permetta di passare dal modello Geometrico a quello Astratto.
Questo è il quadro della Matematica, spesso, nella Scuola Italiana, e quello che molti di voi portano dentro di loro.
Quello che ora vi chiedo di fare è di "resettare tutto". Non pensate a quello che avete imparato o studiato, tranne per coloro che, in qualche modo, hanno fatto studi Matematici o Fisici più avanzati.
La Matematica è, essenzialmente, mezzo per modellizzare le cose, per superare le percezioni finite, per costruire Mondi e Universi. È davvero una sorta di "Sesto Senso", che ci permette di "Andare Oltre", di vedere oltre le cose. È il trampolino verso Mondi diversi di pensiero. E tutto questo, cosa meravigliosa, è attuata con il pensiero stesso. È quasi utilizzare il Pensiero per superarlo, andando oltre.
La Matematica, quindi, è un Mondo meraviglioso, che è lì solo per essere scoperto e apprezzato. È bellezza, ed è qualcosa di molto lontano da come l'abbiamo in mente.
È un aiuto a capire e a creare modelli non solo del nostro reale Tangibile, ma di ben altro, aiutandoci a comprendere nuovi Mondi e nuove strutture oltre le strutture stesse.
Quindi, prima di continuare in questa lettura, cancellate tutto quello che pensate della Matematica. Apprestatevi a vivere qualcosa di completamente nuovo, che vedrete sarà molto bello.
Fatevi prendere per mano dalla matematica, quindi. Vi condurrà in Mondi meravigliosi, soprattutto dentro di voi.
Vi porterà a scoprire e, soprattutto, a scoprirvi. La sentirete come parte di voi, del vostro Essere, della vostra Vita. La sentirete come elemento pulsante, che vi aiuterà ad essere migliori, a comprendere di più su quello

che davvero siete.
Buon viaggio, quindi, e che la Matematica possa diventare anche per voi qualcosa di bello, che vale la pena di conoscere nella sua veste più luminosa.

Matematica: costruttrice di Mondi

Come dicevo, la Matematica da un certo momento in avanti, non avrà più uno scopo di mondializzazione della Realtà, ma, piuttosto il suo superamento in astratto.
Quello che poi potrà colpire qualcuno è il fatto che, da questa astrazione, che ad alcuni potrebbe sembrare inapplicabile nella quotidianità, nasceranno grandi scoperte.
Scoperte che, però, non interessano, sovente, chi elabora queste teorie. Ed è proprio di questa ipotetica sua "Inapplicabilità" che è bello, ora, parlare, almeno un po'.
Ricordo un docente dell'Università di Pavia che diceva che il bello di certi campi della Matematica è proprio la loro inapplicabilità. Successivamente, poi, l'applicabilità potrebbe giungere, ed aprire nuovi interessanti sviluppi per la vita quotidiana. Che non solo, grazie a queste scoperte, cambierà prospettiva, ma potrebbe divenire qualcosa di meraviglioso.
Il Matematico, però, non si preoccupa di come applicare questi elementi: semplicemente, va avanti verso percorsi astratti, per il puro piacere di scoprire.
In fondo, anche porsi "subito" il problema dell'applicabilità di una certa cosa significa mettere a questa cosa dei limiti ben precisi. Significa, in qualche modo, "chiuderla" entro orizzonti limitati e impedire alla cosa stessa di "prendere il volo".
È, facendone un parallelo, un pochino come bloccare i processi di autoapprendimento di cui parlavo in precedenza. Quei processi che, invece, sono alla base di quello che l'apprendimento stesso deve essere in grado di fornire, come detto in precedenza.
È giusto, credo, che il Matematico possa lavorare in maniera indipendente, senza pensare alle applicazioni delle sue ricerche e scoperte. Poi sarà il divenire che porterà alle loro applicazioni.

E, proprio perché la persona è stata "lasciata libera" di agire, come meglio sentiva, queste applicazioni saranno le migliori possibili.
Dalla Libertà nasce il meglio, dalla Costrizione non nasce mai nulla di così luminoso, questo è bello ricordarlo.
Forse, però, è proprio in questa idea di "Inapplicabilità" che possiamo vedere un importante parallelo con l'Inconscio. L'Inapplicabilità altro non è che qualcosa che non giunge ancora all'applicazione. Quindi, potrebbe essere in parallelo con qualcosa di inconscio, che poi giungerà alla coscienza sotto una nuova elaborazione.
Ma, forse, questa idea è soltanto una digressione possibile, e non meglio definita. La metto lì, come un'ipotesi possibile. A chi leggerà l'accettarla o il confutarla. Ma credo che possa essere un'ipotesi interessante,. Anche alla luce di quanto detto in precedenza, sul lasciare libera la mente di trovare le proprie strade. Infondo, come dicevo, porsi degli obiettivi di applicazione è già costringere il pensiero entro orizzonti limitati.
La Matematica, poi, come spesso accade, è "lungimirante", nel senso che parte da lontano. Forse anche qui c'è un possibile parallelo con l'Inconscio, nel senso che l'inconscio anticipa le cose, che sono già dentro di lui prima che si manifestino. In qualche modo, quindi, l'anticipazione e la lungimiranza matematica potrebbero essere messe in parallelo con quella che è l'anticipazione dell'Inconscio stesso. Sino a comprendere che, forse, proprio per questo l'Inconscio anticipa il Futuro, così come la Matematica precorre spessissimo i tempi. Qui, però, mi fermo e lascio il tutto alla vostra riflessione.
Ciò che è interessante notare è il fatto che, quello che è un nuovo modo di vedere le cose parte da prima, da più lontano. I primi elementi che fanno "crollare" una visione, per così dire, "classica" della Matematica, come descrittore della Realtà, e la sostituiscono con una in cui la Matematica diviene, invece, qualcosa che "prospetta" nuove Realtà possibili, avviene prima, spesso molto prima del 1900.
Possiamo far derivare questo "avvento del Nuovo" dalla nascita del Calcolo Infinitesimale. Vale a dire, di quella parte della Matematica che si relaziona con Infiniti e Infinitesimi.
L'Infinito, come ben sappiamo, è qualcosa che noi non riusciamo a controllare mentalmente. Infatti, quando noi pensiamo all'Infinito, lo pensiamo come un qualcosa di grande, prolungabile a piacere.
Invece, l'Infinito è un qualcosa di "a sé stante", di "fissato come tale". Qualcosa, insomma, che non è soggetto a mutamento, anche se

infinitamente dinamico. È qualcosa che significa onnipresenza, totalità, ma anche andare verso qualcosa che non si raggiungerà mai. Infatti, per quanto possiamo avvicinarci all'infinito, ne siamo sempre infinitamente lontani. Inoltre, togliendo dall'infinito qualsiasi quantità, abbiamo ancora un infinito. Non a caso, si può mettere in corrispondenza un insieme che contiene infiniti elementi con un suo sottoinsieme, che ha sempre lo stesso numero di elementi. È il caso, ad esempio, dei numeri interi positivi (detti "Numeri Naturali"), che possono essere messi in corrispondenza con i numeri pari, con i numeri dispari, o con, ad esempio, i loro quadrati, o la loro n-esima potenza, scoprendo che questi insiemi hanno lo stesso numero di elementi dell'insieme dei Numeri Naturali, pur essendo più piccoli.

Ho trattato il problema nel mio libro: "Un nuovo modo di vedere la Realtà: dall'Infinito al Finito e ancora all'Infinito". Lo si può trovare sia in versione cartacea che elettronica. Al termine di questo lavoro troverete i riferimenti. Nel libro ho mostrato come l'Infinito sia qualcosa di molto bello e suggestivo, proprio per il suo fatto di essere "Statico" e "Dinamico" nello stesso tempo, di essere "Immobile" e nello stesso tempo di poter generare "Infinito Movimento". Quel movimento che appare staticità, ma che nello stesso tempo è Onnipresenza. E questo è il suo fascino profondo.

Riuscire, in qualche modo, a fornire un modello matematico di qualcosa che a livello mentale non si riesce assolutamente a concepire è stato un successo davvero notevole. Un qualcosa che ha aperto una via diversa alla Matematica: non più la Via di una Scienza che descrive la Realtà, ma che di fatto crea nuove Realtà, permettendo di entrare in contatto con qualcosa che esula dalle nostre percezioni tangibili.

Il Calcolo Infinitesimale ha radici, se si vuole, piuttosto lontane, e già fu intuito in passato, con metodi approssimativi. Possiamo citare il cosiddetto "Metodo di Esaustione" di Eudosso di Cnido (408 o 406 a.C. - 355 a.C.). Il metodo consiste nell'approssimare poligoni di cui si vuole calcolare l'area con altri noti. Vale a dire costruire una successione di poligoni che converge a quello dato. L'area sarà, quindi, il limite delle aree dei poligoni in questione.

Poi, in epoca più recente, se ne trova traccia anche in India, in matematici come Bhaskara (1114-1185), Madhava (1350-1425) e nella cosiddetta "Scuola del Kerala". Questa scuola, sviluppatasi tra il 14° e il 15° secolo, anticipò importanti risultati matematici, tra cui lo sviluppo in serie di

funzioni trigonometriche.
In epoca moderna vediamo invece uno sviluppo più "formale" del Calcolo Infinitesimale. I precursori del Calcolo Infinitesimale si possono già ritrovare nel 1500. tra essi possiamo citare Niccolo Fontana, detto Tartaglia (1499-1557) e Bonaventura Cavalieri (1598 – 1647).
Bonaventura Cavalieri fu uno di coloro che introdussero il cosiddetto "Sistema di Coordinate Polari". Questi Sistema, per chi non è avvezzo di Matematica, consiste nel considerare, in un Sistema Matematico, le coordinate di un punto P espresse come la sua distanza dall'origine O del Sistema di Riferimento, e l'angolo che il segmento orientato OP forma con il semiasse positivo delle ascisse. Questo Sistema di Coordinate fu introdotto separatamente dallo stesso Cavalieri e dal fiammingo Grégoire de Saint-Vincent, noto come Gregorio di San Vincenzo (1584-1667). anche se il primo Sistema di Coordinate Polari, se così si può definire, deriva dall'Astronomo Greco Ipparco di Nicea (190 a.C – 120 a.C), il quale aveva definito un Sistema di questo tipo per stabilire la lunghezza della corda sottesa ad un certo angolo di un cerchio, e per determinare la posizione delle stelle.
Come spesso accade, i Greci sono stati in grado di anticipare i tempi. E quello descritto è solo un caso di questo. La Filosofia Greca, con la sua visione complessiva della Realtà, è stata spesso in grado di guardare avanti. O, forse, è la materializzazione stessa dell'idea che la conoscenza c'è di già, e vada solo riscoperta. In fondo, gli Antichi Greci avevano anche una notevole visione spirituale, e tutto era legato alla Spiritualità. Su questo, però, mi fermo.
Continuando con il discorso precedente, Tartaglia fu uno degli inventori della formula risolutiva delle Equazioni di Terzo Grado. Tenuto però conto che, allora, non erano ancora stati definiti i Numeri Complessi, cosa che accadrà solo in seguito. Quindi, le soluzioni sono date soltanto per il caso Reale. La formula fu poi "rielaborata" da Cardano (non senza polemiche, in quanto Cardano divulgò la formula rivelata da Tartaglia, e la cosa fu oggetto di disputa), tanto che oggi è nota come "Formula di Cardano-Tartaglia".
Più avanti nel tempo, possiamo inserire, come nome importante per la matematizzazione della Realtà, ma anche per il suo superamento, Pierre de Fermat (1601-1665). Fermat è definito, da molti, "Il Principe dei Dilettanti". Infatti, era avvocato e magistrato, e, a tempo perso, scriveva versi e si dilettava di Matematica. Come "dilettante", riuscì a dare un

significato Geometrico all'equazione f(x,y) = 0, rappresentandola come curva nel piano. E, in qualche modo, gettò le basi di quello che verrà definito "Calcolo Infinitesimale", con diversi interessanti intuizioni in merito, anche se, per un matematico, queste potrebbero apparire piuttosto "approssimative"

Con l'equazione descritta in precedenza, comunque, Fermat diede inizio alla cosiddetta "Geometria Analitica", sviluppata poi da René Descartes, italianizzato in Renato Cartesio, e noto semplicemente come Cartesio (1596-1650) nel suo "Discorso sul Metodo " (1637), e ancora di più nei suoi due Trattati di Geometria, del 1659 e del 1661.

Il Calcolo Infinitesimale fu poi trattato con un miglior formalismo da Leibnitz e da Newton. In particolare tra i due sorse una polemica per quanto riguarda il calcolo di un'area sottesa da un grafico. Leibnitz si occupò di Calcolo Infinitesimale con l'opera: "Nova Methodus pro maximis et minimis" del 1684, e anche con "De geometria recondita et analysi indivisibilium atque infinitorum ", sempre dello stesso anno. Isaac Newton (1642-1727) arrivò a conclusioni simili, riuscendo, tra l'altro, a determinare la velocità istantanea come limite di spazio e tempo, per il tempo che tende a 0.

Forse, ma questa è soltanto un'ipotesi, che potrebbe non avere alcun fondamento, Leibnitz fu così lungimirante nel vedere le strutture matematiche, anticipando molto i tempi, grazie anche alla sua passione per l'Oriente. Ricordiamo, infatti, che i Matematici Indiani della Scuola del Kerala, citata in precedenza, furono in grado di delirare delle strutture che prima non erano state assolutamente delineate.

Newton, spesso, pubblicò le sue opere molto tempo dopo la loro elaborazione. Nel 1711 Pubblica:

"De Analysi per æquationes numero terminorum infinitas", scritto probabilmente già nel 1667. Qui, Newton illustra i metodi per calcolare gli integrali polinomiali, e illustra anche il "metodo" della Serie per calcolare quelli che non sono calcolabili elementarmente, scrivendo la funzione come somma di polinomi.

Nel suo "Methodus Fluxionum", del 1671, pubblicato nel 1736, Newton comincia a vedere una curva come movimento di un punto in funzione del tempo. Quindi, comincia a descrivere quella che, tempo dopo, si definirà "Rappresentazione Parametrica" di una curva. In questo libro viene anche mostrato come l'integrale sia l'inverso della derivata. Qui, però, è dubbio se questa scoperta derivi da Newton o da Leibnitz.

Nel primo libro dei "Principia", invece, descrisse l'area di una figura piana tramite un passaggio al limite.
Una Teoria rigorosa dei Limiti fu però data dal matematico francese Augustin-Louis Cauchy
(1789-1857). Nel 1820 Cauchy pubblicò a Parigi "Lecon sur le Calcul Differentiel", con il quale gettò le basi della sua Teoria dei Limiti, formulata in maniera interessante e piuttosto intuitiva.
L'Integrale e la sua teoria furono poi formalizzati da Bernhard Riemann (1826-1866) attorno al 1850, il quale, nel 1850, diede la formulazione di quello che si definisce "Integrale di Riemann", dove l'integrale viene calcolato come limite della somma di quadrilateri inscrivibili in una porzione di curva delimitata dall'asse x.
Riemann fu anche colui che definì la cosiddetta "Funzione Zeta di Riemann", che permette di fornire, dato un numero x, il numero di numeri primi compresi tra 0 e x.
Successivamente, il matematico Francese Henri Lebesgue (1875-1941) diede un'altra Teoria dell'Integrazione, definendo un integrale di una funzione come limite di quello di funzioni "costanti a tratti". Questo permette di calcolare integrali di funzioni impossibili da calcolare secondo la Teoria di Riemann.
Sin qui l'antefatto al 900. La Matematica, quindi, a differenza di altre correnti di pensiero, si presenta già alle soglie del 1900 con un notevole bagaglio di astrazione già completato e pronto per essere poi utilizzato in qualcosa che darà ad esso un impulso notevole permettere anche ad altre Scienze di "volare" verso altre mete. Prima di proseguire, concediamoci una breve digressione sull'argomento.

Digressione: la Matematica come "Ricerca del Bello"
Proseguire con questa idea ci aiuterà ad aprire nuove prospettive

La Matematica ha permesso questa grande anticipazione dei tempi, questo "partire prima", proprio perché, in essa, si trova il confine tra la Logica e la Spiritualità, se così si può dire. O, meglio, per essere più precisi, la Matematica utilizza la Logica per andare oltre la logica stessa, utilizza il pensiero per poter andare oltre il pensiero.

Il tutto, però, si basa su strutture rigorosamente logiche. Per questo fatto, correnti come il Razionalismo, comunque, la utilizzarono.

La cosa, forse, incredibile della Matematica stessa è la sua capacità di utilizzare la cosiddetta "Razionalità" per andarne oltre. Utilizza, quindi, la Logica Formale per scoprire che esiste qualcosa che ne va al di là. Utilizza lo strumento Logico per costruire mondi che possono andare oltre la Logica.

In questo senso, forse, possiamo definire la Matematica una forma di Arte che prende la forma di Scienza.

Lo dico spesso: forse non dovremmo cercare di rendere "Scientifica" l'Arte, ma "Artistica" la Scienza. In fondo, un matematico Contemporaneo diceva che il matematico è mosso, in ultima analisi, da un senso estetico. Tra diverse dimostrazioni possibili, il Matematico sceglierà sempre la più "elegante".

In fondo, quello che muove il Matematico è, di fatto, un'intuizione di tipo artistico. In qualche modo, il matematico intuisce delle forme, delle strutture, che "vede" con gli occhi della Mente, ma che non riesce a formalizzare, almeno non ancora.

In quel momento, quella che sta dominando è un'Intuizione di tipo Artistico. È la stessa Intuizione che porta un Pittore a mettere un'Opera d'Arte sulla tela, che porta uno Scultore ad intuire quello che sarà il suo capolavoro a venire.

In fondo, quello che muove la Matematica è una sorta di intuizione che ha dell'artistico, che va oltre il pensiero stesso. Poi, sarà il pensiero che aiuterà il tutto a prendere forma. Un pensiero che potrebbe anche esplicarsi in un linguaggio tecnico, formale, piuttosto impegnativo. Ma che, se applicato, potrà fornire risultati meravigliosi.

Forse è anche per questo che la Matematica potrebbe essere anche definita, sotto certi aspetti, una "Metascienza". Per essere più espliciti, una "Metateoria" è una Teoria che ha come oggetto di Studio una Teoria. Formalizzando, una Metateoria di una Teoria T è una Teoria che, come oggetto di studio, ha la Teoria T stessa.

Quindi, quando parliamo ad esempio di "Metafisica", che viene reso come "Oltre la Fisica", parliamo anche di qualcosa che ha come oggetto di studio non una parte del Mondo Fisico, ma il Mondo Fisico in sé.

La Matematica è essenzialmente oggettiva, e questo è importante. Si dice, talvolta, che "Non è un'Opinione". Questo non vuol dire che è perfetta, ma semplicemente che non può essere accettata o confutata sulla base di

Opinioni.
Quindi, se una cosa è formulata matematicamente, questo vuol dire che non si può dire, ad esempio: "Non sono d'accordo". Non essere d'accordo significa trovare qualche elemento per smentire la Teoria precedente. Dimostrando, con lo stesso strumento matematico, che non è esatta o che non risponde ad un determinato caso.
Un esempio, di tipo fisico: consideriamo la teoria della Relatività, nella quale viene affermato che il Tempo varia con la Luce. C'è una ben precisa formulazione matematica in merito.
Alcuni hanno detto, vedendola, "Io non ci credo". Bene: non è possibile "non crederci". L'unico modo per "non crederci" è dimostrare che quella formulazione è sbagliata, o che ci sono casi nei quali potrebbe non essere vera.
Questo è l'unico modo per poter dire "Non sono d'accordo", o "Non ci credo". La Matematica, essendo basata su formulazioni precise, non è possibile da smentire o da accettare senza una precisa dimostrazione che faccia questo. Questo contraddistingue la Matematica da altre Scienze: la sua impossibilità di essere smentita sulla base di opinioni personali.
Quindi, dal momento in cui, per una certa cosa, viene elaborata una struttura matematica, questa non è confutabile, se non dimostrando che è falsa, o non del tutto completa. Questo è fondamentale, credo, da tenere presente. Ed aiuta a comprendere molte cose.
Parlavo prima di "Metateoria". In un certo senso, la Matematica, in sé, lo è. Infatti, proprio per il suo carattere astratto e preciso, può servire da modello per altre Scienze. Non a caso, oggi si matematizza tutto, anche, ad esempio, in Biologia, ma anche in Economia ed altre strutture più o meno "Scientifiche". Forse, in questo senso, la Matematica non è una Scienza, ma una "Metascienza", quindi una Scienza che permette di studiare altre Scienze, in maniera precisa e dettagliata, e di fornire modelli comprensibili ed immediati. Naturalmente a coloro che hanno gli adeguati strumenti matematici per poterli affrontare e comprendere.
Dopo questa digressione, spero interessante, che ha chiarito diversi elementi, proponiamoci di continuare il nostro viaggio nella Matematica. Un viaggio che, in qualche modo, andrà a lambire anche il "Campo Artistico". In fondo, la Scienza, per me, è davvero Arte. E come tale va vista. Forse, per proseguire questo discorso che stiamo facendo, è proprio questo il punto di vista da assumere: vedere non l'Arte come Scienza, ma la Scienza come Arte, e lo scienziato come un'Artista che, invece che

colori e pennelli, ha a disposizione formule ed elementi matematici.
Ma il risultato è lo stesso: una costruzione comunque molto vicina ad una costruzione architettonica, spesso meravigliosa. Una costruzione che è bella anche da ammirare, da contemplare. Per capire quello che di importante sta dando a noi.
Prepariamoci a proseguire, quindi.

(Fine Digressione)

Fatta la digressione precedente, che ci ha "introdotto", forse, in una nuova visione della Matematica, che ora diviene pura Arte, prepariamoci ad "entrare" in pieno nel 900. in quel Secolo che, come definivo prima, "mina" le certezze. In fondo, la Matematica è, come dicevo poco fa, già di per sé una sorta di "sesto senso", e questo processo è già iniziato da tempo. Già la Matematica si presenta al 1900 con un "bagaglio" di elementi che portano verso l'astrazione: già tratta agevolmente gli infiniti ed infinitesimi. Ha messo già da tempo in dubbio la Realtà Sensibile, e ha portato determinati elementi a livelli molto alti. I presupposti per andare verso il Divenire, in maniera consapevole, ci sono tutti. E la Matematica, che già ha da sempre minato certezze, pur essendo essa stessa una certezza, si prepara al 900 con uno spirito particolare, tutto suo, capace di portare ad alti livelli di comprensione.
Tuttavia, credo che sia ora interessante poter vedere come questo processo abbia portato anche mondi diversi ad unificarsi. Nel senso che Mondi dove ,l'approccio è stato differente sono poi confluiti nello stesso settore, nella stessa linea di sviluppo.
Abbiamo visto, poco fa, come molte delle grandi scoperte e definizioni in campo matematico siano venute dalla Francia e dalla Germania. Il caso della Teoria dell'Integrazione di Riemann, tedesco, a cui Lebesgue, Francese, ha introdotto nuovi elementi, e la possibilità di integrare funzioni prima non integrabili con la Teoria di Riemann, dimostra quasi una sorta di 2Sinergia" tra il Mondo Germanio e quello Francofono.
Eppure, poco fa abbiamo visto come la Germania sia stata la Terra dell'Idealismo e dell'Espressionismo, mentre la Francia la sia stata del Positivismo e dell'Impressionismo. Quindi, da una parte abbiamo una partenza dalla Realtà, un processo che parte dal Tangibile, mentre dall'altra abbiamo un processo che parte dall'Interiore. Due processi apparentemente opposti, almeno all'apparenza.

Tuttavia, questi Mondi, e forse anche questi processi di pensiero, poi convergono all'astrazione.
Possiamo, a questo punto, chiederci il perché. Come è possibile che, alla fine, due Mondi così apparentemente divergenti finiscano per convergere in qualcosa che li va ad avvicinare? Come è possibile che elementi così differenti, alla fine, vadano quasi a coincidere?
Apparentemente, potrebbe sembrare che questi Mondi differenti non siano poi così diversi. O, meglio, che Mondi così diversi siano in realtà due metodi logici per arrivare alla stessa conclusione. Due metodi per arrivare allo stesso punto, insomma. Due percorsi che, da posizioni diverse, convergono.
La risposta potrebbe proprio derivare dal cercare di comprendere i due processi mentali che vengono sottesi da questo fatto. Ed è quello che cercheremo di fare.

Digressione: Realismo e Idealismo convergono
Due processi mentali diversi, che portano a risultati simili

Partiamo, in questa digressione, dalla Germania. Qui abbiamo un processo che parte dall'Astrazione, dalla Realtà Interiore ma che poi torna alla Realtà. Non è casuale che gli Espressionisti, nella maggior parte dei casi, portino poi la loro astrazione ad una denuncia sociale. L'ha fatto il citato Kirchner, ad esempio, ma non solo lui. Tutto il Movimento Espressionista, alla fine, giunge a questo: una denuncia della Società, ed il prospettare una Realtà differente.
Lo stesso Marx, di fatto "ribalta" la visione di Hegel. Parte però dall'Idealismo per costruire una visione materialista della Società. Quindi, in un certo senso, parte dall'astratto, dall'impalpabile, da ciò che non è afferrato ed afferrabile, per costruire un modello Sociale che è stato anche implementato in diversi Stati. Non è compito di questo libro valutarne il successo o meno. Ha comunque costruito un modello che è stato poi applicato, almeno come tentativo.
E per farlo, è partito dall'Idealismo. In fondo, se guardiamo certi giornali e certi testi di studiosi Marxisti, vediamo che il livello di astrazione proposto è piuttosto elevato. Si tratta di studi, spesso, di livello molto alto, concettualmente impegnativi. Questo dimostra che, comunque, alla base di tutto vi è un substrato molto forte di astrazione. Che è stata l'astrazione la

partenza di questo modello, non la tangibilità. Che l'astrazione ha permesso la partenza.
Per contro, la Rivoluzione Francese nasce dalle Idee Illuministe e Giusnaturaliste, in un certo senso.
Due partenze differenti, una più astratta, l'altra più materiale, per arrivare di fatto quasi nello stesso punto, nello stesso luogo mentale.

Il Giusnaturalismo: cosa é?
Piccola digressione tra Mondi di Pensiero

Il Giusnaturalismo è una Filosofia che ha radici lontane. L'idea che lo sottende è quella che le Leggi sono scritte in Natura. Il cosiddetto "Diritto naturale" (in Latino: "Jus Naturalis") non è altro che affermare che le Leggi che l'Uomo usa, in fondo, sono "scritte in Natura". È come affermare che le Leggi su cui tutto si basa non debbano essere inventate, ma ritrovate dalla natura stessa, che ne fornisce una base importante.
In fondo, tutto questo ci potrebbe portare ad affermare che tutto il cammino di Ricerca è in realtà non una Scoperta, ma una "Riscoperta". Se tutto è già in Natura, dobbiamo solo imparare a leggere la Natura stessa, per comprendere che le cose sono così come la Natura codifica.
Quello che accade, purtroppo, è che, in molti casi, l'Uomo decide che la Natura è quasi un sovrappiù. E quindi, invece che andare ad interagire con la Natura stessa, magari "ascoltandola", va contro la Natura stessa. E le conseguenze sono sotto gli occhi di tutti.
Ma questo è un altro discorso: continuiamo con il discorso che prima stavamo facendo.
Il Giusnaturalismo, come lo intendiamo, dicevo che ha radici lontane. In un certo senso, lo scopo era quello di andare a definire come vi siano Leggi Superiori che governano tutto. Una sorta di Legge Divina che domina l'Universo. Di questo si trova traccia in Sofocle, forse agli inizi.
Possiamo anche considerare, in tal senso, la sua "Antigone", dove il contrasto tra strutture create dall'Uomo e Leggi Divine non scritte appare in tutta la sua forza.
Poi, la Scuola Sofistica puntualizzerà meglio il discorso, ponendo la differenza tra il concetto di "Giusto per Natura" e quello di "Giusto per Legge".
Con Platone, nel suo "La Repubblica", si pone l'idea della non necessità

delle Leggi in quanto tali. Anche se poi, dallo stesso, verranno poste come Leggi Morali.

Il Giusnaturalismo, nell'accezione moderna, nasce con due pensatori. Che, guarda caso, sono uno francese e l'altro tedesco. Questi sono Jean Bodin (1529-1596) e Johannes Althusius (1563-1638). qui si vede un certo contrasto, tra Althusius che, in una sua opera del 1603 ("Politica Methodice Digesta"), esprime l'importanza della Sovranità Popolare, ponendone il principio in maniera inconfutabile, vedendola come "diritto naturale", e Bodin, che, invece, porterà il Giusnaturalismo all'affermazione che "Il potere deriva da Dio".

Quindi, questa idea stessa di Diritto Naturale può essere letta in diversi modi: da una parte, il fatto che le Leggi siano parte della Natura, e che la natura ne sia responsabile, mentre dall'altra avremo una sorta di "Diritto Divino" che dà ad un governante il diritto di fare quello che vuole.

Tutto sommato, anche Platone, nella sua "Repubblica", poneva l'inutilità delle Leggi proprio perché un Governante Illuminato non ne ha bisogno. Forse, questo aspetto rappresenta una possibile degenerazione del Giusnaturalismo. Una degenerazione che, dalle Leggi naturali che rendono tutto armonioso, passa ad eventuali governanti spietati che, in nome di un diritto che deriva da Dio, si sono macchiati di ogni possibile nefandezza. L'azione non luminosa della Chiesa Cattolica nei secoli ne è un esempio.

(fine digressione sul Giusnaturalismo)

Fatta questa digressione sul Giusnaturalismo, dicevamo che anche dalle sue idee nascerà la Rivoluzione Francese, oltre che da quelle Illuministe. Qui siamo in Francia. In Germania, più avanti, Karl Marx darà origine al Marxismo.

Sembrano due mondi distinti, che però coincidono, portando qualcosa di simile.

Due Mondi che, forse, falliscono. Da una parte il Marxismo darà origine a spietate dittature, mentre, dall'altra, la Rivoluzione Francese genererà una spirale di violenza che corroderà sé stessa, che "mangerà" i suoi stessi figli, che finiranno, uno dopo l'altro, loro stessi al patibolo.

Poi giungerà Napoleone, che porterà una sorta di "Restaurazione", in fondo, napoleone incarnerà il Giusnaturalismo nell'accezione di Bodin: sarà, infatti, una sorta di "Delegato Divino". Una persona che, in qualche modo, Dio stesso aveva delegato al Potere.

Ma cosa, ci chiediamo, a questo punto, è stato il punto che ha permesso l'unificazione di Mondi apparentemente così differenti? Cosa ha permesso al Mondo Francese e quello Tedesco di portare a qualcosa di non lontano? Da una parte abbiamo un processo che parte dalla Tangibilità, dall'altro un processo che parte dall'Astrazione.
Come possiamo far coincidere tutto ciò?
Forse possiamo affrontare il problema da un punto di vista più legato alla Logica.
Almeno, possiamo provarci!
Proviamo, dunque, a proseguire in questa trattazione. Forse, questa ci porterà verso nuovi orizzonti di pensiero, verso nuovi modi di vedere il reale stesso. E ci fornirà elementi davvero di grande interesse.
Partiamo, quindi! La Logica ci attende, con i suoi fondamentali processi di pensiero. Che, forse, fanno capire come due mondi differenti si possano unire.

A tutta Logica:
tra Induzione e Deduzione, i Mondi si uniscono!

Parlavamo di Mondi Culturali che si possono unire. Forse, possiamo effettuare, in questo, un passaggio al Mondo della Logica.
Possiamo, quindi, far forse coincidere, o almeno far risalire, tutto questo al processo mentale logico che, di fatto, permette la conoscenza.
Quindi, possiamo passare, in un certo senso, da un discorso sulla Realtà Tangibile ad uno dove, per contro, saranno i processi logici a dominare nelle questione che abbiamo trattato o tratteremo. In qualche modo, quindi, cercheremo di evidenziare come quello che appare al di fuori abbia un ben preciso corrispettivo in quello che la persona ha dentro di sé. La frase "come in alto così in basso" trova, in questo senso, una sua chiara applicazione.
In particolare, parlando di Logica, mi riferisco qui ai due processi di conoscenza fondamentali: quello Induttivo e quello Deduttivo.
Il Metodo Induttivo può essere fatto derivare da Aristotele, e, forse ancora prima da Socrate. Consiste nel partire da casi particolari, per dedurne un caso generale. È il processo che, quindi, parte dalla Realtà Sensibile per poi astrarla e fornirne qualcosa di differente, un modello più generale.

Si tratta del modello utilizzato, maggiormente, nel cosiddetto "Metodo Scientifico", dove la partenza è l'osservazione di casi particolari, attraverso i quali si desume il caso generale.

Si hanno, quindi, una serie di casi particolari, dai quali si dedurrà che ci potrebbe essere una ricorrenza di un certo tipo, che evidenzierà determinate caratteristiche.

Un esempio: una persona non sa come è fatto un cavallo. Gli viene detto che un animale lì vicino è un cavallo. La persona nota che questo animale ha quattro zampe sottili rispetto al corpo.

Poi ne vede un altro, e gli dicono che è un cavallo. Ha le stesse caratteristiche. Poi un terzo, un quarto e in quinto. A questo punto, potrà forse desumere che tutti i cavalli abbiano quelle caratteristiche.

Naturalmente sino a "prova contraria".

La Deduzione è, di fatto, il processo logico opposto: si parte da un caso generale, da una formula cosiddetta "Universale". E da qui si desumono casi particolari.

La deduzione è un processo più "astratto" che non necessariamente ha la sua partenza da casi particolari.

Il "Sillogismo" è, in un certo senso, la base di questo processo logico. Sillogismo che deve essere correttamente formulato.

Ad esempio, consideriamo il noto sillogismo Aristotelico:

"Tutti gli uomini sono mortali. Socrate è un uomo, quindi è mortale".

Questo è un sillogismo, che parte da una verità "Universalmente Vera", per poi dedurre qualcosa di diverso.

Da un punto di svista insiemistico potremmo formalizzare tutto questo Consideriamo quindi gli insiemi:

A = Esseri mortali
B = Uomini.
Poi consideriamo l'elemento x, cioè Socrate.

Il sillogismo di prima si esprime quindi come:

$(B \subset A) \wedge (x \in B) \Rightarrow x \in A$

Ricordiamo che il simbolo \wedge significa "e", vale a dire due affermazioni che sono verificate entrambi. Il simbolo indica "Appartenente a". Il simbolo \subset significa "Contenuto". Questo vuol dire che dire $B \subset A$

equivale a dire: $x \in B \Rightarrow x \in A$. Quindi, dire che ogni elemento di B appartiene ad A.

Vi possono essere anche altri tipi di sillogismo. Ad esempio potremmo dire:
"Nessun gatto è un canarino. Leo è un gatto. Quindi Leo non è un canarino".

Anche questo sillogismo si può esprimere matematicamente.
Posiamo quindi:

A = Gatti
B = Canarini
x = Leo

E otteniamo:

$(A \cap B = \emptyset) \land (x \in A) \Rightarrow x \notin B$

Con \cap si indica l'intersezione di insiemi, quindi gli elementi che appartengono ad entrambi gli insiemi. Vale a dire che $x \in A \cap B$ se $(x \in A) \land (x \in B)$.
Il simbolo \notin significa "non appartiene".

Vi sono poi sillogismi falsi.
Tornando al primo sillogismo, consideriamo quello ad esso simile:

"Tutti gli uomini sono mortali. Socrate è mortale. Quindi Socrate è un uomo".
Questo sillogismo non è necessariamente vero. Infatti, Socrate potrebbe, ad esempio, essere un gatto!
Infatti, $B \subset A$ significa che ogni elementi di B appartiene ad A, e non viceversa!

È anche possibile che, combinando sillogismi falsi, si possano ottenere

sillogismi veri. Questo accade quando più di un sillogismo è falso. Allora, assieme possono fornire qualcosa di vero.
Facciamo un esempio. Consideriamo il sillogismo:

"Tutti i mammiferi sono uccelli. I mammiferi volano. Quindi gli uccelli volano".

Questo sillogismo contiene due proposizioni false, vale a dire: "Tutti i mammiferi sono uccelli", e "I Mammiferi volano". Anche se, ad esempio, i Pipistrelli volano. Ma sono solo una piccola categoria di mammiferi.
Nella maggior parte dei casi i mammiferi volano.
Quindi, due elementi falsi combinati possono darne uno vero.

Ci possono essere poi sillogismi

Il Sillogismo è la base del pensiero deduttivo. Infatti, si parte da alcune proposizioni per dedurre altro.
La Logica Deduttiva è sicuramente più astratta di quella induttiva, che parte dall'osservazione, o da casi particolari, per astrarre casi generali.

Il metodo induttivo e quello deduttivo, quindi, sono due metodi differenti, ma che, in un certo senso, potrebbero portare a conclusioni simili.
Il primo consta nel partire dalla Realtà Tangibile, quella che, insomma, conosciamo direttamente attraverso l'esperienza sensoriale, per arrivare successivamente ad un livello di astrazione.
Forse, a livello più mentale, consta nel partire dal caso particolare per poi giungere a quello generale. In fondo, come dirò anche più avanti, la stessa Matematica fornisce definizioni molto generali e astratte di elementi, che hanno però nella realtà tangibile la loro interfaccia.
Qui si possono, forse, vedere i due processi di cui si parlava in precedenza. Da una parte il partire dalla realtà Tangibile per poi astrarre, mentre dall'altra dalla realtà Interiore per poi portare il tutto all'esterno. Due Mondi che coincidono in questo processo logico. Che ora ci apprestiamo a studiare e a comprendere più in dettaglio. Da qui prenderà forma una sezione sicuramente più "Matematica", che, però, spero possiate affrontare,. Sarà una sezione dove diverse idee, qui poste come strutture di

pensiero, vedranno la loro applicazione in costruzioni matematiche.
Comunque, andiamo per gradi, prima gli esempio relativi al Metodo Logico.
Nel mio libro: "Verità, Verosimiglianza e Illusione", parlando di "Verità Certa", ho inserito una sezione relativa alla Logica Matematica. Non sto, quindi, a trattarla in dettaglio anche in questo libro. Se qualcuno di voi fosse interessato, può fare riferimento al mio libro, o a qualsiasi altra pubblicazione sull'argomento. In Rete se ne trovano diverse.

Tornando ai processi logici Induttivo e Deduttivo, facciamo ora un esempio più legato alla Matematica: dobbiamo insegnare una formula matematica. Possiamo scrivere la formula, nel suo caso generale, e poi fare esempi di casi particolari. Questa è più una logica di tipo deduttivo.
Il secondo livello, invece, è quello che parte dall'esempio, e poi, da lì, magari generalizzando sempre di più arriva alla formula.
Un esempio più specifico: dobbiamo ricavare la formula delle Equazioni di Secondo Grado.
Il Metodo Deduttivo si basa sul dimostrarla in generale, e poi dare degli esempio specifici.
Quello induttivo, invece, si basa sul partire da ciò che è noto, cercandone una generalizzazione.
Ad esempio: si parte da un polinomio del tipo $x^2 - 4 = 0$, e lo si scrive come $x^2 = 4$. Da qui, successivamente, si trovano le soluzioni +2 e -2.
In generale, tutte le equazioni del tipo $ax^2 - b = 0$, nel caso di a e b > 0 (se questo non è vero, l'equazione non ha soluzioni reali: ma questo lo mostreremo a breve) si ottengono allo stesso modo:

$$ax^2 = b \Rightarrow x = \pm (b/a)^{1/2}$$

Poi si generalizza l'esempio, e si prosegue cercando soluzioni di altri casi particolari. Quali, ad esempio, le equazioni del tipo $ax^2 + bx = 0$. Qui basta raccogliere la x e ottenere:

$x(ax + b) = 0$
Da cui: $x = 0$ e $ax + b = 0$, che fornisce la soluzione $x = b/a$.

La formula risolvente del caso generale si ottiene riportando l'equazione ad uno dei casi noti, e dedotti immediatamente. In particolare, si cercherà si

riportarla alla prima forma indicata, eliminando quindi il termine in x.
Per farlo, basta operare la sostituzione: $x = y - b/2a$.

Eseguendo i conti, si ritrova la nota formula risolvente per le equazioni di secondo grado.
Vi evito i conti: qualsiasi testo di Scuola Superiore riporta la dimostrazione, che è solo... questione di conti!

Quello che, qui, si è cercato di fare, è quindi riportare il tutto a qualcosa di noto, per poi generalizzarlo.
Partire dal caso particolare per arrivare a quello generale è un modo per far arrivare alle cose in maniera più intuitiva, e forse più semplice.
Nella Didattica, questo procedimento mentale può essere più semplice e spesso più "fruibile".
Dall'altra parte, il processo è invece dal generale al particolare. E, forse, è più complesso da comprendere.

Dopo questa digressione di Logica, che ci è servita per capire meglio questi processi mentali, siamo direi pronti per proseguire nella nostra trattazione.
Forse, la Francia e la Germania stanno tra di loro come questi due processi. Da una parte quello Induttivo, che parte dal particolare per andare verso il generale, mentre dall'altra quello deduttivo, che, partendo dal generale, tocca il particolare.
Due mondi che, qui, vanno a coincidere. In fondo, con entrambi i metodi, si ottengono strutture simili.
Ma ora si continua ancora nel Mondo Matematico. Dove la Matematica diverrà davvero "Creatrice di Mondi e Universi".

Qui la Matematica è protagonista
E vedrete che può essere bellissima!

Prima di fare qualche esempio più diretto, completiamo, per così dire, il cerchio della trattazione matematica, introducendo quegli ultimi elementi che ci permetteranno di definire le cose nel loro aspetto più completo e, forse, formale. Con qualche elemento tecnico in più. Che, nella prima parte, sarà credo "per tutti", mentre poi, in un'apposita sezione, sarà più

specialistico, anche se sempre nei termini di una non eccessiva difficoltà.
Riprendiamo, quindi, quanto dicevamo all'inizio, in merito ad una
Matematica sempre più astratta, in grado di creare Realtà.
Come abbiamo appena visto, sovente il contatto con la Realtà c'è a livello
di "caso particolare". Vale a dire, le Matematiche Moderne danno
definizioni molto astratte e generali, nelle quali, però, quello che è il
modello nella Realtà Tangibile ne diviene un caso particolare.
Quindi, si va verso un'elevata astrazione, ma si ritrova la Realtà come caso
particolare.
Vedremo che, proprio partendo dalla Realtà Tangibile, si riuscirà poi a
giungere a modelli molto più astratti.

Svaniscono le Figure. Ma c'è altro al loro posto!

Nel corso del 1900, alla figura verrà sostituita quella che si chiama
"Trasformazione Lineare".
L'Algebra Lineare è forse una delle invenzioni importanti del passato.
Infatti, studia quelle trasformazioni, dette "Lineari", che permettono di
porre in corrispondenza strutture anche molto differenti tra di loro.
Per chi è avvezzo di Matematica, una trasformazione si dice "Lineare",
quando, dati due elementi a e b di un insieme, si ha:

$$f(a +_1 b) = f(a) +_2 f(b)$$

Le due operazioni sono state indicate con $+_1$ e con $+_2$ proprio perché, in
generale, possono essere operazioni diverse. L'Isomorfismo è tale soltanto
perché "conserva" le operazioni.
Una trasformazione di questo tipo si dice anche "Omomorfismo". Se è
iniettiva e suriettiva si dice "Isomorfismo".
Due insiemi Isomorfi sono, a tutti gli effetti, considerati uguali, o, come si
dice in termini matematici, "fatti allo stesso modo". Quindi, si può
tranquillamente considerare, al posto di un insieme, un altro ad esso
isomorfo. Qui è di fatto la stessa cosa.
Questo Mondo che, apre a nuove prospettive, è nato, sostanzialmente,
verso la metà del 1800, e precisamente dal 1843 al 1845. Il matematico
irlandese William Rowan Hamilton (1805-1865) fu il primo che, nel 1843,
introdusse il concetto di Vettore. Hermann Günther Grassmann (1809-1877), matematico tedesco, forse anticipò addirittura gli studi di Hamilton.

Infatti, già in un suo studio sulle Maree, del 1832, faceva uso di elementi quali i Vettori. Grassmann fu colui che per primo introdusse, in termini astratti, la nozione di Spazio Vettoriale; anche se il concetto di Spazio Vettoriale divenne ufficialmente noto soltanto nel 1920 con il matematico e fisico Hermann Weyl (1885-1955). Weyl, nel 1921, diede anche una formulazione matematica piuttosto precisa di quelli che sono i cosiddetti "Wormholes", noti anche come "Ponte di Einstein – Rosen" (i "tunnel spazio – temporali, dei quali i film di Fiction sono molto appassionati!). Quindi, nonostante il lavoro di Grassmann, che diede le cosiddette "Formule di Grassmann" per il calcolo delle dimensioni di uno Spazio Vettoriale, fu solo nel 1900 che il Nuovo Mondo Matematico, quello che sostituisce le Trasformazioni Lineari alle figure, prese corpo e forma. Comunque, ancora una volta, si dimostra che la Matematica "parte prima", nel definire le cose. È sempre "lungimirante", e va avanti nel Tempo rispetto a ciò che è prettamente tangibile.

Comunque, le opere matematiche di Grassmann furono pubblicate in buona parte postume, tra il 1894 e il 1911, con i titoli di "Collected Works".

Il Nuovo Mondo Matematico influenzerà anche il concetto di Curva e Superficie, che verrà generalizzato da quello di "Varietà". Questo verrà trattato, nel caso cosiddetto "Semilineare", nella parte matematica che seguirà.

Interessante, parlandoParlando di Algebra Lineare è interessante fare un passo verso i cosiddetti "Numeri Complessi". Questi cominciano ad essere utilizzati da Tartaglia attorno al 16° secolo, benché l'utilizzo della cosiddetta "Unità Immaginaria" si perda nella notte dei Tempi.

Lo scopo di questa unità immaginaria è stata quella di dare una soluzione alle equazioni del tipo:

$x^2 + 1 = 0$, vale a dire trovare numeri tali che: $x^2 = -1$.

Per fare questo occorre necessariamente uscire dai cosiddetti "Numeri Reali". Infatti, come ben sappiamo, il quadrato di un numero reale è sempre positivo, e quindi non esiste alcun numero reale che, elevato al quadrato, dia -1.

Quel numero tale che il suo quadrato è -1, quindi quel numero che soddisfa l'equazione sopra, fu chiamato "unità immaginaria" e indicata con i.

Si definiscono poi "Numeri Complessi" i numeri somma di una parte reale e di una parte Immaginaria. Quindi, i numeri del tipo: $z = a + ib$.

Importante, per quanto riguarda la teoria dei Numeri Complessi, il

contributo di Leonhard Euler (1707-1783), noto, soprattutto in Italia, con il nume di Eulero. Eulero diede, nei Numeri Complessi, l'espressione esponenziale. La formula fu utilizzata per la prima volta nel 1714 dal matematico inglese Roger Coles (1682-1716), ma fu formalizzata da Eulero nel 1748, nella forma in cui noi la conosciamo.
Nella prossima sezione verrà data una descrizione più "Matematica" della questione. Questa, come avvertirò all'inizio della sezione, è lasciata per le persone più "avvezze" di Matematica. Gli altri la possono anche tralasciare. Ma, se vorrete provare a leggerla comunque, lo potete fare. Non sarà troppo difficile, vedrete!
Ora lasciamo un po' di spazio al Mondo della Geometria: in fondo, non ne abbiamo parlato, se non quando trattavamo la Riforma Gentile. La geometria avrà un ruolo fondamentale, e lo vedremo davvero a breve. Infatti, sarà anche da qui che quello che è l'elemento figurativo verrà a crollare. Sarà anche da qui che l'elemento tangibile lascerà il posto a qualcosa di più astratto, che sarà bello scoprire a brevissimo.

Spazio alla Geometria
Dove le Parallele non sono più tali..... almeno qualche volta!

Anche in questo campo, la Matematica si dimostra lungimirante. In termini più strettamente "Geometrici", infatti, l'elemento "intuitivo" crolla ben prima del 900. Già nel 1786, Johann Heinrich Lambert (1728-1777) pubblica: "Die Theorie Der Parallelinien", nel quale getta, sostanzialmente, le basi per le Geometrie non Euclidee.
Si noti che Lambert è tedesco, ma visse e lavorò anche in Francia. Ancora, l'analogia tra Mondi differenti che vengono a contatto.
Le vera nascita delle Geometrie Non Euclidee, però, si fa risalire al matematico russo Nikolaj Ivanovič Lobačevskij (1792-1856). Lobačevskij, il 23 febbraio 1826, pubblica, sul "Bullettin of Kazan University", quello che, sotto molti aspetti, è lo studio che, di fatto, dà inizio ad una nuova era della Geometria, ma di fatto di tutta la Matematica. Questo studio, nella sua traduzione francese, avrà per titolo: "Exposition succincte des principes de la géométrie, avec une démonstration rigoureuse de la Théorie des Paralléles".
Alcuni sostengono che, con questo studio, Lobačevskij abolisce "il

Dogma della Geometria Euclidea". Vale a dire, getta le basi per il superamento delle Assiomatiche Classiche, dove "verità" ed "evidenza" erano le basi della scelta degli assiomi.
Di fatto, il matematico russo, con questo scritto, va ad anticipare la Filosofia del 900. come avevo già detto in precedenza, la Matematica è lungimirante, ed anticipa i tempi. E questo ne è un esempio: qui Lobačevskij va, praticamente, a gettare i presupposti per quelle che saranno poi le Assiomatiche Moderne, nelle quali la scelta degli assiomi diviene arbitraria, purché coerente.
Mettendo in discussione il Postulato della Parallela, che pareva piuttosto evidente (data una retta ed un punto fuori da essa, per quel punto passa una e una sola parallela alla retta data), Lobačevskij apre la strada per un Mondo nuovo.
Qualcuno lo definì come il "Copernico della Matematica", nel senso che la sua opera può essere paragonata a quella di Galileo e di Copernico, che, in un certo senso, con le loro scoperte, minarono tutta la visione precedente del Cosmo.
Lobačevskij pubblicò ancora, nel 1829-30, "Sui principi di Geometria", inserito nel "Messaggero di Kazan", "la Geometria Immaginaria" (1835, Scritti Scientifici dell'Università di Kazan), e
"Nuovi Principi della Geometria con una Teoria completa delle Parallele" (1836-38). Quest'ultimo libro è una trattazione completa delle Geometrie non Euclidee.
Tuttavia, a Lobačevskij e alle sue teorie non venne dato molto peso, nell'ambiente matematico di allora. Occorrerà attendere il 900 perché venga dato a questo matematico il giusto peso.
Può essere però considerato un antesignano, che ha aperto la strada ad un nuovo di vedere le cose.
Credo che l'opera di Lobačevskij possa rivestire un ruolo piuttosto importante anche per l'Arte. Infatti, decidere che le parallele possono non esserlo, che ci possono essere più parallele per un punto e così via, apre tanti spazi possibili, diversi da quello tangibili, anche per gli artisti figurativi.

L'Artista Figurativo, da questi assunti, potrebbe "partire per un nuovo modo di vedere l'Arte"

Quanto detto sinora ci può riportare, quasi subito, all'Arte, ed in particolare alle Arti Figurative.
Infatti, applicando in qualche modo quello che questo matematico aveva stabilito e dimostrato nella Geometria, tenendo conto che anche la Pittura è Geometria, in un certo senso, il pittore può cambiare lo spazio di riferimento, prolungarlo a suo piacimento. Di fatti, quindi, aprendo alla creazione di nuovi mondi possibili o impossibili.
E disegnando, con il suo stesso essere, nuovi scenari della Realtà. Che qui possono davvero assumere le forme che egli stesso decide, e prendere le sembianze del sogno più bello che diviene vero.
Un assunto di questo tipo può trasformare il pittore da riproduttore della realtà a creatore della realtà stessa. Portando l'arte figurativa ancora oltre l'Espressionismo, e trasformandola in puro processo creativo, nel mettere sulla tela quello che vorrebbe, l'Universo dell'impossibile che qui diviene possibile.
Un'Arte dove nulla è impossibile, e dove i sogni prendono forma e possono divenire Realtà,
Credo che questo sia davvero molto importante.
Forse è proprio per questo che, soprattutto gli artisti più "astratti", sfociavano sovente nella Denuncia Sociale. Quando un Artista "Costruisce", nell'Arte, il Mondo che ha sempre sognato, quello che desidera profondamente con tutto sé stesso, il suo desiderio è "implementarlo" nella Realtà Tangibile, farlo diventare un modello di Realtà. Dopo avere costruito Mondi ed Universi, averli sognati e messi sulla tela, li vuole realizzare anche nel Mondo Tangibile,. Vuole trasformare il sogno in realtà.
Da qui la denuncia, e, in alcuni casi, l'impegno politico. Che appare, in questo caso, come diretta conseguenza del Mondo rappresentato nell'opera artistica.

Ma ora appresisiamoci a veder cadere le ultime certezze in campo matematico. E, nello stesso te,po ad aprire nuovi modi e mondi di pensiero.

La Matematica non è più in grado di dimostrare la sua stessa Coerenza
Kurt Gödel, con i suoi Teoremi di Incompletezza fa cadere le ultime certezze

Direi che in una trattazione sulla Matematica non si può non menzionare una figura irrinunciabile, in un mondo in cui si vuole delineare incertezza matematica. La figura che stiamo per citare ha fatto sì che, di fatto, anche la teorie più completa non possa dare certezze. Che in sé stessa non dà nessuna certezza.

Mi riferisco al matematico viennese Kurt Gödel (1906-1978). Gödel, grande Logico Matematico, enunciò, nel 1931 e nel 1932, i suoi due "Teoremi di Incompletezza". Questi teoremi, mettendo in discussione tutte le certezze sulla Matematica, aprono comunque interessanti prospettive sul pensiero.

Il Primo teorema di Incompletezza afferma che: "Data una Teoria T, sufficientemente grande da contenere l'Aritmetica, allora la coerenza di T non può essere provata in T".

Questo enunciato, che può apparire sibillino, ci dà invece un numero enorme di informazioni.

Infatti, va ad affermare che qualsiasi Teoria può avere delle contraddizioni, che non risultano all'interno della Teoria stessa. Quindi, la Teoria stessa non è in grado di mostrare se sia contraddittoria oppure no.

Solo introducendo degli elementi esterni alla teoria stessa, o introducendola in qualcosa di più grande, si potrà mostrarne la non contraddittorietà. Altrimenti, potrebbe avere delle contraddizioni che è impossibile scoprire all'interno.

Estendendo questo a qualsiasi forma di pensiero, affermare ciò significa affermare che qualsiasi ragionamento può contenere degli errori, delle malformulazioni, che all'interno del ragionamento stesso non possono essere trovate. Quindi, una persona può formulare i ragionamenti più belli, ma al loro interno potrebbero esserci delle contraddizioni che la persona non potrà rilevare.

Solo uno sguardo esterno potrà farlo. Solo uno sguardo da fuori potrà trovare eventuali contraddizioni nel pensiero stesso.

Questo, oltre ad affermare il bisogno di qualcuno di esterno, afferma anche come sia importante allargare le proprie vedute, se non lo si fa, infatti, si

rimane prigionieri di forme di pensiero forse "bloccanti" dalle quali è impossibile uscire.
Di fatto, quindi, anche una filosofia spirituale, o di altro tipo, può essere davvero compresa se la si inquadra in un contesto più ampio. Altrimenti, sui rimane bloccati al suo interno. In un certo senso, ad esempio, si può capire il Cristianesimo soltanto se lo si inquadra in un'ottica più estesa. Non a caso, una persona che fa parte di un Gruppo non si accorge di quello che di contraddittorio c'è al suo interno. Ma viene detto di più: il Gruppo stesso non è in grado di dimostrare che ha fondamenti coerenti, perché "da dentro" questi non possono essere compresi e percepiti.
Soltanto con uno sguardo esterno questi possono essere visti nella loro chiarezza. Una struttura, quindi, può essere non coerente, ma solo osservando al di fuori si può vedere che non lo è.
Forse è per questo che strutture come quelle di Marketing Multilevel fanno riunioni in maniera martellante e ossessiva. In questo modo, le persone non possono dare quello sguardo "esterno" che permetterebbe loro di comprendere che quella cosa che viene proposta non può verificarsi. Se queste persone guardassero all'esterno, al contraddizione diverrebbe evidente.
In un certo senso, comunque, estendendo questo processo all'infinito, si ottengono dei paradossi non indifferenti. Infatti, si ottiene che, per dimostrare la Coerenza di una Teoria, la teoria stessa dovrà essere allargata. Ma, anche qui, per dimostrare che la teoria è coerente, occorrerà un nuovo allargamento.
Alla fine potrebbe risultare che la Coerenza è, comunque, indimostrabile, e che tutto potrebbe essere incoerente, senza possibilità di verificarlo. Ma qui mi fermo. Passiamo ora al Secondo Teorema di Gödel.
Il Secondo teorema di Gödel è, forse, ancora più interessante, per la capacità di aprire nuovi orizzonti di pensiero.
Esso afferma che, "Data una Teoria T sufficientemente grande da contenere l'Aritmetica, al suo interno esistono elementi che, pur essendo veri, non possono essere dimostrati in T".
questo, matematicamente, ci dice che nessuna teoria è davvero completa.
Già da un punto di vista matematico, questo enunciato appare davvero particolare, e a tratta sconvolgente, per coloro i quali vedono nella Matematica il regno della Certezza indiscutibile. Qui, infatti, si afferma che in ogni teoria c'è qualcosa che, al suo interno, non possiamo dimostrare. Qualcosa che, cionondimeno, è vera.

Quando questo risultato è stato presentato, qualcuno aveva fatto una battuta a Gödel. Vienna è la patria della Sacker Torte quindi le torte al cioccolato sono molto amate. Qualcuno aveva detto a Gödel: "Ma, Kurt, se prendiamo una torta al cioccolato, un buon pasticcere sarà in grado di scriverne la ricetta!". Gödel invece rispose: "No, invece esistono torte che sono inequivocabilmente al cioccolato, ma le cui ricette non potranno mai essere scritte!".
Questo appare davvero impossibile da credere. Eppure è così: qualsiasi sistema matematico ha delle "zone d'ombra", all'interno delle quali è impossibile entrare. Zone che indicano cose vere, e tuttavia non dimostrabili.
Quando parlo di non dimostrabili, tuttavia, non indico qualcosa di "non dimostrabile" in assoluto, ma qualcosa di "non dimostrabile" all'interno di quella Teoria. Per poterla dimostrare, infatti, è sufficiente (e direi anche necessario) allargare la teoria, introducendo altri elementi.
Se estendiamo questo Teorema a qualsiasi Sistema di Pensiero, si può dire che, qualsiasi sia il grado di dettaglio e di complessità di un Sistema di Pensiero, prima o poi ci sarà qualcosa che non si riuscirà a comprendere, al quale quel Sistema di Pensiero non potrà dare spiegazione. E, nondimeno, questa cosa sarà perfettamente vera.
A questo punto abbiamo due opzioni: la prima è quella di decidere di negare quella cosa, seppur vera. Di chiudere la porta a ciò che è vero. E direi che è un sistema sicuramente non intelligente di pensiero. Chiudere a qualcosa non funziona mai.
La seconda opzione è, invece, quella di allargare gli orizzonti di pensiero. È quella di allargare le prospettive esistenziali. In tal modo, quella cosa, quell'elemento che ora appare incomprensibile, sarà compreso.
Questo teorema, quindi, è un invito ad allargare i nostri orizzonti, ad allargare le nostre prospettive. In tal modo, quello che prima era incomprensibile, ora sarà comprensibile.
Questo teorema ci invita anche ad utilizzare quello che non riusciamo a comprendere, o a spiegare con quello che abbiamo a disposizione in quel momento, come mezzo di conoscenza, invece che negarlo.
Un esempio è una parte della Scienza odierna. Questa, purtroppo, troppe volte, quando giunge un fenomeno che non è in grado di comprendere, prova a catalogarlo nei suoi parametri. Se non vi riesce, etichetta il tutto come "Antiscientifico".
L'atteggiamento corretto sarebbe, invece, quello di cercare di allargare i

suoi parametri in modo da comprendere quel fenomeno. Ne avrebbe un grandissimo giovamento, e il suo sviluppo diverrebbe esponenziale.
Ad esempio, se invece che fare la scettica su molti dei cosiddetti "Fenomeni Paranormali", provasse ad indagare sugli stessi con mente aperta, magari costruendo dei parametri in cui inglobarli, forse sarebbe possibile, oggi o nel divenire, dare a tutti, magari con opportune apparecchiature, quei "Poteri Paranormali" che oggi ha soltanto qualcuno. Invece, la Scienza Odierna, spesso, oltre a fare la scettica all'estremo, mette a chi ha percezioni allargate l'etichetta di "Psicotico", e lo tratta di conseguenza. E questa non è solo chiusura, ma molto peggio. Oltre ad essere davvero "Antiscientifico".
Lasciamo ora questo discorso, e mostriamo una particolarità di questo Teorema, che si ottiene estendendo questo discorso all'infinito.
Sia T_1 una Teoria. Per il teorema di Gödel ci sarà qualche elemento, al suo interno, che pur essendo vero non sarò dimostrabile all'interno di questa Teoria.
Allarghiamo quindi questa Teoria, ed abbiamo una Teoria T_2 che contiene T_1. Anche qui, però, troveremo un elemento almeno che non si potrà dimostrare all'interno di T_2. Allarghiamo quindi questa Teoria, ed otteniamo una Teoria T_3 all'interno della quale questo elemento sarà dimostrabile.
Anche qui, però, avremo qualcosa di indimostrabile. Avremo quindi bisogno di una Teoria T_4 che contiene T_3.
Continuando a reiterare il ragionamento, costruiremo una successione T_i di teorie, dove ogni volta una Teoria T_i conterrà T_{i-1}.
Tuttavia, per quanto possiamo estendere questa Teoria, quindi per quanto grande potrà essere i, ci sarà sempre qualche elemento che non riusciremo a dimostrare.
Facendo tendere i ad infinito, e considerando, per ogni teoria T_i, l'insieme degli elementi che al suo interno non sono dimostrabili, l'intersezione di tutti questi elementi per i che tende ad infinito non sarà vuoto. E ciò che sarà contenuto sarà "L'Indimostrabile". Lì, forse, potremmo collocare Dio, l'Essenza Suprema, che a questo punto è l'intersezione di tutti quegli elementi indimostrabili in tutte le possibili teorie. L'Indimostrabile per eccellenza, ciò che sfugge al pensiero dell'Uomo.
E qui mi fermo: questo discorso ci porterebbe troppo lontano. Ma credo che sia interessante averlo formulato.
Si potrebbe anche dire che, essendo ovvio che un elemento indimostrabile

in una Teoria T_i della precedente successione lo sia anche in una Teoria T_{i-1}, essendo quest'ultima più piccola. Di conseguenza, ogni teoria avrebbe "infiniti" elementi non dimostrabili.
Ma questo appare un po' "sibillino", quindi lo lascio stare.
Di questo argomento ho parlato anche nel mio libro "Verità, Verosimiglianza e Illusione", dove ho dato una più dettagliata spiegazione di questo argomento.

Parte Matematica:
leggere o non leggere? Questo è il problema!
Fate voi! Se volete provare,
ne ricaverete una visione più globale!
Non perdetevi nel formalismo, però!

La parte che segue sarà più "Matematica". Dopo avere parlato di Metodo Induttivo e Deduttivo, cercheremo di portare degli esempi in merito, che ci facciano direttamente capire cosa stiamo affrontando. Cercheremo quindi, attraverso alcuni esempi mirati, di partire da casi più "immediati" a livello sensoriale, per passare a generalizzazioni più astratte.
Chi continuerà nella lettura di questa parte, si troverà ad affrontare un pochino di formalismo matematico. Non particolarmente impegnativo, ma comunque presente.
Se, quindi, non ve la sentite di affrontarlo, lasciate questa parte e saltate direttamente alla parte successiva, a pagina 129.
Se, però, ve la sentite di affrontarlo, o lo conoscete e per voi non ha particolari segreti, vi suggerisco di continuare nella lettura di questa parte.
Sarà un modo per vedere, in qualche modo, applicato tutto quanto abbiamo visto sui discorsi matematici qui fatti.
Sarà un buon stimolo per comprendere più in profondità.
Quindi, per chi affronterà questa parte, buon lavoro. Vedrete che non vi "perderete", e se lo farete, sarà comunque facile ritrovarsi (al limite, potete contattarmi, e sarà un piacere aiutarvi!).
Altrimenti, se non ve la sentite di proseguire in questo discorso, arrivederci più avanti!

Nota per chi affronta la Sezione Matematica:
Prerequisiti e indicazioni su come affrontarla

La Sezione che segue non è particolarmente impegnativa. Ma richiede, sicuramente, qualche dimestichezza matematica e qualche elemento matematico in più.
Non sono molti, devo dirlo. Ma qualcuno sì.
Sicuramente, è data per acquisita la conoscenza del Piano Cartesiano e dei

Vettori a n dimensioni.
Infatti, nella parte che segue si lavorerà molto a n dimensioni, in quello Spazio che, in termini tecnici, si definisce R^n.
Il motivo è proprio che, lo scopo di questa sezione, è mostrare come la Matematica possa arrivare a fornire un "Sesto Senso", vale a dire fornire la possibilità di indagare "oltre" la sensorialità, in maniera tale che questa non serva più.
Lo scopo, quindi, è quello di costruire strutture astratte che possano totalmente prescindere dall'aspetto prettamente figurativo. Si partirà dai casi più noti e si andrà a generalizzarli.
Probabilmente, se qualcuno ha seguito studi matematici, troverà quanto segue piuttosto facile, forse anche elementare. Chi non li ha seguiti potrebbe trovarlo addirittura "proibitivo".
Se questa è la vostra sensazione, avventurandovi nelle pagine che seguono, lasciate pure andare e passate oltre.
Ma se, in qualche modo, riuscite a proseguire, vi consiglio di farlo. È un modo per vedere applicato tutto quanto si diceva in precedenza. È il modo con cui tutti i discorsi precedenti trovano applicazione tangibile in elementi matematici, anche se non così approfonditi. Di fatto, infatti, si tratta solo di un sguardo matematico piuttosto generale, piuttosto globale. Ma che già fornirà, credo, spunti interessanti anche per un futuro possibile approfondimento da parte vostra.

Per chi prosegue: cosa vi serve sapere

Per chi ha deciso, almeno, di provarci, vediamo una rapida carrellata su quello che serve sapere per poter leggere le pagine che seguono. Vedrete che non è molto!
La prima sezione è piuttosto semplice: si tratta di una sezione che avrà solo qualche richiamo di Geometria Analitica, perché si parlerà di Equazione Canonica di una Retta. Se questo elemento è chiaro, basterà seguire le sostituzioni indicate, e non ci saranno difficoltà.
Il problema potrebbe sorgere, forse, quando si cercherà di generalizzare i risultati ottenuti, prima per un Piano e poi per uno Spazio a n dimensioni. Se questo vi crea qualche problema, lasciate pure quella generalizzazione, e passate oltre. Ma forse non vi creerà problemi: in fondo, è solo una generalizzazione di quanto visto a due dimensioni. Anche se il formalismo

matematico a n dimensioni potrebbe non esservi così familiare. In fondo, però, si tratta solo di simboli! Prendeteli come tali, senza particolari riflessioni! Sono solo modi per indicare degli elementi!
Proseguendo oltre, tutto quello che, credo, nelle successive sezioni, quelle di Algebra Lineare, vi serve conoscere, è che una struttura del tipo:

$$(a,b)$$

rappresenta un punto nel piano, o un vettore in R^2.
Una struttura di questo tipo, invece

$$(a_1,........a_n)$$

si dice "n-upla in R^n". Questa struttura, altro non è che un insieme di numeri reali raggruppati nel modo che vedete. A due o tre dimensioni, questi sono punti del Piano e dello Spazio.
Un esempio: (1,2,2) è un punto sello spazio tridimensionale, che si dice R^3, un punto del tipo:
(1,2,1,2,4) è un punto di uno spazio reale a 5 dimensioni, detto R^5.
Finora non è difficile, almeno spero!

Altra cosa che dovete sapere, è che un vettore può essere associato anche ad un punto di R^n. Possiamo quindi scrivere:

$$\underline{v} = (a_1,........a_n)$$

Per farlo si sfrutta la relazione, che citeremo anche dopo, di "Equipollenza", vale a dire identificare tutti i vettori che abbiano stessa lunghezza (modulo), direzione e verso, portandoli tutti nello stesso punto di applicazione. In questo caso, l'Origine dei Sistema di Riferimento.
Spero che anche sino a qui ci siate!

Un'altra cosa che potrebbe esservi utile sapere è che tra punti si può applicare anche un prodotto detto "esterno", così definito:

$$k(a_1,........a_n) = (ka_1,.......,ka_n).$$

Basta moltiplicare ognuno dei numeri della n-upla per il valore esterno.

Ad esempio: 3(2,3,2,5) = (6,9,6,10).

Spero che sin qui non ci siano particolari problemi. Passiamo oltre, allora! altra cosa che potrebbe servirvi è che, dati un certo numero di vettori $\underline{v}_1\ldots\ldots\underline{v}_n$ si dice "Combinazione Lineare" dei vettori $\underline{v}_1\ldots\ldots\underline{v}_n$ una struttura del tipo:

$$a_1\underline{v}_1 +\ldots\ldots+ a_n\underline{v}_n$$

Con $a_1,\ldots\ldots a_n$ numeri reali qualsiasi.

Quindi, si tratta solo di sommare i vettori moltiplicati per dei numeri qualsiasi assegnati.
Ad esempio, dati i vettori: (1,2,1,4) e (0,2,4,1) una loro combinazione lineare possibile è:

$$2(1,2,1,4) + 3(0,2,4,1) = (2,10,14,11)$$

Se in un insieme di vettori nessuno di questi può essere scritti come combinazione lineare degli altri, questi si dicono "Linearmente Indipendenti". Altrimenti si dicono "Linearmente Dipendenti".
Ad esempio, considerando il caso precedente, il vettore (2,10,14,11) è combinazione lineare di
(1,2,1,4) e (0,2,4,1). L'abbiamo già fatto vedere nell'esempio. Quindi, i tre vettori
(1,2,1,4), (0,2,4,1) e (2,10,14,11) sono Linearmente Dipendenti.

In uno Spazio Vettoriale (per il momento, pensatelo come un insieme di vettori: in realtà è qualcosa di più) un insieme $\underline{v}_1\ldots\ldots\underline{v}_n$ di vettori linearmente indipendenti, tali per cui tutti gli altri vettori di quello Spazio possano essere scritti come combinazione lineare dei vettori dati, si dice "Base" per quello Spazio Vettoriale.
Il numero degli elementi di una Base si dice "Dimensione" dello Spazio Vettoriale.

Il concetto di base generalizza quello di "Coordinata Cartesiana".

Facciamo un esempio nel piano R^2. Considerato un generico punto (a,b) si

ha:

$$(a,b) = a(1,0) + b(0,1).$$

La coppia (1,0) , (0,1) costituisce quelli che si chiamano i "versori" del Sistema Cartesiano. Si definisce "Versore" un Vettore di lunghezza (modulo) 1. Di fatto, questi versori, del Piano Cartesiano ne sono le "Unità di Misura".
Ma potremmo scrivere anche: (a,0) + (0,b). Anche (a,0) e (0,b) può essere una base per R^2.
Come tutti i vettori di R^2 linearmente indipendenti.
Ad esempio, considerato (2,6), lo possiamo scrivere come 2(1,0) + 6(0,1), ma anche come
2(1,1) + 4(0,4), o anche come 3(1,2) + (-1,0). Tutti i vettori indicati nelle combinazioni lineari descritte sono linearmente indipendenti (in R^2 l'unico modo per avere dipendenza lineare è che uno dei due vettori abbia componenti uguali a quelle dell'altro, moltiplicate per un certo numero).
Quindi possono fornire il vettore di partenza.
Come dicevo, qualsiasi coppia linearmente indipendente può essere una base per R^2.

La cosa è vera per tutti i vettori di R^n.
In R^n, la base (1,0,.......,0), (0,1,......0), ….... (0,0,.......,1) si dice "Base Canonica". Si tratta quindi della Base ottenuta considerando i versori dei vari "assi" coordinati (anche se in R^n non vi sono dei veri e propri assi: la Base Canonica si ottiene ponendo uguale ad 1 una delle n componenti, e uguale a 0 tutte le altre).
In R^2 questa è (1,0), (0,1), in R^3 invece è: (1,0,0), (0,1,0), (0,0,1). qui, la Base Canonica corrisponde ai versori del Riferimento Cartesiano.
Questa, come si vede, corrisponde quindi alle coordinate cartesiane.

Se siete arrivati sino a qui senza troppo mal di testa..... la parte di Algebra Lineare la potete affrontare senza particolari problemi. Non c'è nulla da capire: solo da seguire le formulazioni indicate.
Comunque, credo che sia alla portata di molti la parte iniziale, che la precede che va a dimostrare come due rette parallele si incontrano in quello che viene detto "Punto all'Infinito".
Qui, basta solo qualche nozione di Geometria Analitica per poterla

affrontare.
La parte sui Numeri Complessi, invece, richiede qualche elemento di Trigonometria, e un'idea di cosa sia il numero e.
Se anche questo non è un particolare problema...... allora proseguite, forza! Vedrete che questo vi fornirà una chiave di lettura non indifferente a quanto visto sinora!
Buona lettura allora! Altrimenti, se proprio non volete proseguire.... a tra poco!

Una cosa che spero possa essere "per tutti"...... o quasi
Due rette parallele si incontrano. Il "Punto all'Infinito"

Lo accennavo in precedenza, e l'ho già mostrato in un mio precedente lavoro. Ma credo possa essere piacevole iniziare questa trattazione matematica con qualcosa di semplice e piuttosto immediato. Si tratta di mostrare che due Rette Parallele possono incontrarsi.
La cosa potrebbe apparirvi strana, e poco comprensibile. Ma, in realtà è molto più semplice di quanto possa apparire.
Pr affrontare questo passaggio, vi basta conoscere un pochino di Geometria Analitica, e seguire le sostituzioni che vi proporrò. Comunque, vi guiderà passo passo, e non dovreste avere difficoltà particolari.
Consideriamo due rette, in quella che si può definire "forma canonica".
Vale a dire, consideriamole nella forma: $y = mx + q$ $y = m'x + q'$.
Il termine m per la prima retta, ed m' per la seconda, si dice "Coefficiente Angolare". È un numero che indica l'inclinazione della retta sull'asse x.
Matematicamente, questo numero indica la Tangente Trigonometrica dell'angolo che la retta forma con il semiasse positivo delle x.
Due rette sono parallele, quindi, se hanno lo stesso coefficiente angolare.
Quindi se $m = m'$
ma come si può pensare che due rette parallele possano incontrarsi?
Ovviamente la cosa non può avvenire nella Geometria Classica: se proviamo a trovare le intersezioni di due rette del tipo $y = mx + q$ e $y = mx + q'$ non otteniamo soluzioni (provate a risolvere il Sistema di Equazioni che si ottiene combinando le due equazioni indicate e ve ne renderete conto facilmente).
Tuttavia, in Geometria Proiettiva questo è possibile. Anzi, è piuttosto semplice da ottenere.

Basta passare in quelle che si definiscono "Coordinate Proiettive". Queste si ottengono semplicemente passando da un sistema di coordinate (x,y) ad uno (x_1,x_2,x_3), mediante la sostituzione:

$$x = x_1/x_3$$
$$y = x_2/x_3$$

L'aggiunta di una coordinata, in più, vale a dire x_3, che si definisce "Coordinata Proiettiva", permette di trovare il punto all'infinito, e di ottenerne un'espressione.

Operando le sostituzioni sopra indicate, le due rette precedenti divengono:

$$x_2 = mx_1 + qx_3$$
$$x_2 = mx_1 + qx_3$$

Risolvendo il sistema che deriva dalla l,oro intersezione, si ottiene subito:

$$mx_1 + qx_3 = mx_1 + q'x_3$$

Da cui:

$$(q - q')x_3 = 0$$

Essendo, in generale, $q \neq q'$ si ha: $x_3 = 0$.
Quindi, le soluzioni sono del tipo:

$$x_2 = mx_1$$
$$x_3 = 0$$

I Punti all'Infinito, in cui due rette parallele si incontrano, avranno quindi espressione:

$$(x_1, mx_1, 0) \text{ con } x_1 \text{ arbitrario.}$$

Possiamo quindi porre $x_1 = 1$ e ottenere l'espressione:

$$(1,m,0)$$

Che è solitamente quella più utilizzata per indicare il Punto all'Infinito di intersezione di due rette parallele. Solitamente lo si indica con P_∞

Il discorso si può estendere anche ai piani:
Dati due piani paralleli del tipo:

$$z = mx + qy + r$$
$$z = mx + qy + r'$$

Si può analogamente passare ad un sistema Proiettivo del tipo: (x_1,x_2,x_3,x_4) ed ottenere, eseguendo i conti come in precedenza, un Punto all'Infinito del tipo:

$$P_\infty(1,m,q,0).$$

La generalizzazione è possibile anche nel caso di strutture a n dimensioni, del tipo:

$$x_n = a_0 + a_1x_1 + a_2x_2 + \ldots + a_{n-1}x_{n-1} + a_n$$

In questo caso, due strutture "parallele" saranno del tipo:

$$x_n = a_0 + a_1x_1 + a_2x_2 + \ldots + a_{n-1}x_{n-1} + a_n$$
$$x_n = a_0 + a_1x_1 + a_2x_2 + \ldots + a_{n-1}x_{n-1} + b_n$$

Passando in coordinate proiettive, passeremo da un sistema (x_1,\ldots,x_n) ad uno:
(y_1,\ldots,y_{n+1}) mediante la sostituzione:

$$x_1 = y_1/y_{n+1}, \ x_2 = y_{12}/y_{n+1}, \ldots, x_n = y_n/y_{n+1}$$

In generale, quindi, la generica coordinata x_i verrà sostituita da y_i/y_{n+1}

Procedendo come in precedenza si ottiene il Punto all'Infinito:

$$P_\infty(1,a_1,a_2,\ldots a_{n-1},0)$$

che generalizza il Punto all'Infinito in uno Spazio Euclideo a n dimensioni (R^n).

Generalizzazione del Primo Postulato di Euclide: Dove la Retta, almeno come figura, non serve più, e diviene altro

Consideriamo l'affermazione "Per due punti passa una sola Retta". Questa affermazione è uno degli Assiomi di base della cosiddetta "Geometria Euclidea".
Cominciamo a generalizzarla. Consideriamo quindi, ora, una sua possibile generalizzazione: "Per tre punti passa un solo piano".
Da questi esempi si vede subito qualcosa che è interessante notare: una retta ha dimensione uno, mentre un piano ha dimensione due. Quindi, per due punti passa un oggetto di dimensione 1 (una retta), mentre per tre punti passa un oggetto di dimensione 2 (un piano). Quindi, parrebbe che, per un certo numero di punti, passi qualcosa che ha una dimensione pari al numero di punti meno uno.
Quindi, volendo, possiamo generalizzare, dicendo che "Per quattro punti passa un solo iperpiano".
E poi proseguire ancora di più. Considerando oggetti sempre più astratti, a sempre maggiori dimensioni. Sino a cercare una generalizzazione di tutti i casi possibili. Introducendo, quindi, il concetto di "Varietà semilineare". Il concetto di "Varietà" generalizza, come dicevo, quello di curva e superficie.
Un qualcosa di "Semilineare" è una struttura Lineare (pensiamola anche come "Combinazione Lineare") a cui si aggiunge un termine noto.
Un qualcosa, quindi, del tipo:

$$\underline{v} = \underline{v}_0 + \Sigma_i\, a_1\, \underline{v}_i$$

Come si può vedere, qui vi è una parte lineare $\Sigma_i\, a_1\, \underline{v}_i$ a cui si somma il termine \underline{v}_0
i può anche vedere che il numero dei coefficienti a_i fornirà la dimensione

di questa Varietà Semilineare. Per i = 1 si avrà quindi una retta, per i = 2 una superficie e così via.
Precisato cosa è una Varietà Semilineare, Possiamo scrivere una retta, e già Newton c'era arrivati con il citato "Metodo di Flussione", come un qualcosa del tipo $x = x_0 + at$, $y = y_0 + bt$. Che si può riscrivere, applicando quanto già detto in precedenza, come $(x_0, y_0) + t(a,b)$.
Abbiamo, in sostanza, applicato la definizione di varietà Semilineare, dove abbiamo indicato
a_1 con t.
Se poi consideriamo due punti di passaggio, $A(x_1,y_1)$ e $B(x_2,y_2)$ possiamo scrivere (a,b) come:
$(a,b) = (x_2 - x_1, y_2 - y_1)$. Da cui la retta diviene:

$$x = (x_1, y_1) + t(x_2 - x_1, y_2 - y_1)$$

Nel caso di n dimensioni, i punti A e B divengono:
$A(p_1,\ldots,p_n)$, $B(q_1,\ldots,q_n)$. Da cui $(a,b) = (q_1 - p_1,\ldots,q_n - p_n)$.
La retta diviene quindi:

$$\underline{x} = (p_1,\ldots,p_n) + t(q_1 - p_1,\ldots,q_n - p_n).$$

Una retta è, come dicevo, l'esempio tipico di "Varietà semilineare di dimensione 1".
Infatti, bastano 2 punti per identificarla, in uno spazio reale a qualsiasi dimensione.
Nel caso del piano, occorrono 3 punti per identificarlo.
Un piano può essere facilmente scritto, estendendo il Metodo di Flussione, in maniera analoga, anche in uno spazio Euclideo a n dimensioni.
Infatti, dati tre punti $A(a_1,\ldots,a_n)$, $B(b_1,\ldots,b_n)$, $C(c_1,\ldots,c_n)$ si ha l'espressione generica del piano:

$$\underline{x} = (x_1,\ldots x_n) = (a_1,\ldots a_n) + u(b_1 - a_1 \ldots b_n - a_n) + v(c_1 - a_1 \ldots c_n - a_n)$$

con u e v parametri arbitrari. Stavolta abbiamo applicato la definizione di Varietà Semilineare, indicando a_1 con u e a_2 con v.
Essendo u e v variabili, vediamo che quello che viene generato dalla quantità sopra è un elemento a due dimensioni. Ed è semilineare perché è

la somma della parte lineare $u(b_1 - a_1\ldots\ldots b_n - a_n) + v(c_1 - a_1\ldots\ldots c_n - a_n)$
e del termine $(a_1,\ldots\ldots a_n)$
Allo stesso modo si può ricavare l'equazione della Varietà Semilineare di dimensione m − 1. Per comodità, consideriamo uno spazio a n dimensioni (matematicamente questo si chiama R^n), e consideriamo m punti di questo spazio (m<n). Denominiamo questi punti:
$A_1(a_{11},\ldots\ldots,a_{1n})$, $A_1(a_{21},\ldots\ldots,a_{2n}),\ldots\ldots, A_m(a_{m1},\ldots\ldots,a_{mn})$

La Varietà Semilineare passante per $A_1,\ldots\ldots A_m$ sarò quindi, applicando quanto detto in precedenza:

$$\underline{x} = (x_1,\ldots\ldots x_n) = (a_{11},\ldots\ldots,a_{1n}) + t_1(a_{21} - a_{11}\ldots\ldots a_{2n} - a_{1n})$$
$$+ t_2(a_{31} - a_{11}\ldots\ldots a_{3n} - a_{1n}) +\ldots\ldots + t_{m-1}(a_{m1} - a_{11}\ldots\ldots a_{mn} - a_{1n})$$

I parametri $t_1,\ldots\ldots t_{m-1}$ sono variabili. Anche in questo caso, come si vede, abbiamo una Varietà Semilineare, somma della parte lineare

$$t_1(a_{21} - a_{11}\ldots\ldots a_{2n} - a_{1n}) + t_2(a_{31} - a_{11}\ldots\ldots a_{3n} - a_{1n}) +\ldots\ldots$$
$$+ t_{m-1}(a_{m1} - a_{11}\ldots\ldots a_{mn} - a_{1n})$$

e del termine

$$(a_{11},\ldots\ldots,a_{1n})$$

Se i vettori $(a_{21} - a_{11}\ldots\ldots a_{2n} - a_{1n})$, $(a_{31} - a_{11}\ldots\ldots a_{3n} - a_{1n}),\ldots\ldots(a_{m1} - a_{11}\ldots\ldots a_{mn} - a_{1n})$ sono linearmente indipendenti, lo spazio da loro generato ha dimensione m-1, perché m-1 è il numero dei generatori di questo Spazio. Questo accade se i punti $A_1,\ldots\ldots A_m$ non sono allineati. Condizione posta già all'inizio della trattazione.
Quindi, se lo spazio $t_1(a_{21} - a_{11}\ldots\ldots a_{2n} - a_{1n}) + t_2(a_{31} - a_{11}\ldots\ldots a_{3n} - a_{1n}) +\ldots\ldots t_{m-1}(a_{m1} - a_{11}\ldots\ldots a_{mn} - a_{1n})$, nel caso i vettori sopra menzionati siano linearmente indipendenti, ha dimensione m-1, quella appena scritta è una Varietà Semilineare di dimensione m-1.

Prodotto Scalare:
dalla definizione Geometrica
a quella generale a n dimensioni
E la figura non serve più

Un altro esempio "dal particolare al generale" può essere il caso del Prodotto Scalare.
Il Prodotto Scalare di due vettori viene definito, in maniera geometrica, come segue:
consideriamo due vettori \underline{v}_1 e \underline{v}_2. Sia α l'angolo compreso tra i due vettori \underline{v}_1 e \underline{v}_2.
Il Prodotto Scalare, quindi, viene così definito.

$$\underline{v}_1 \cdot \underline{v}_2 = |\underline{v}_1||\underline{v}_2|\cos \alpha$$

Per capire il significato "geometrico" di questa struttura, possiamo riscrivere la formula sopra come:

$$|\underline{v}_1|(|\underline{v}_2|\cos \alpha) \text{ o anche come } |\underline{v}_2|(|\underline{v}_1|\cos \alpha)$$

Il termine scritto tra parentesi rappresenta, ricordando il noto teorema dei Triangoli Rettangoli, la proiezione di uno dei due vettori sull'altro.
Quindi possiamo dire che il Prodotto Scalare è uguale al prodotto del modulo di uno dei due vettori per la proiezione dell'altro su quel vettore (o sulla retta di quel vettore).
Proviamo ora, data questa definizione particolare, a ricavare la definizione generale di Prodotto Scalare in una n-upla di numeri reali (R^n).
Per poterlo fare, consideriamo un altro caso particolare, che poi generalizzeremo.
Consideriamo, quindi, a due dimensioni, in generico punto (a,b). La proiezione del vettore (a,b) sull'asse x è a, e sull'asse y è b.
Quindi, consideriamo il prodotto scalare di (a,b) per (1,0). questo vale il modulo di (1,0) per la proiezione di (a,b) sulla retta individuata da (1,0).
Per quanto detto prima, la proiezione vale a.
Quindi, possiamo dedurre che:

$$(a,b) \cdot (1,0) = a.$$

Allo stesso modo, si deduce che la proiezione di (a,b) sulla retta individuata da (0,1) è b. Da cui si ottiene:

$$(a,b)\cdot(0,1) = b$$

Possiamo anche estendere il tutto a 3 o a n dimensioni, considerando, ad esempio, in R^3, la proiezione del generico punto (a,b,c) sulle rette individuate da (1,0,0), (0,1,0) e (0,0,1), ottenendo che i prodotti scalari di (a,b,c) per (1,0,0), (0,1,0) e (0,0,1) valgono rispettivamente a, b, c.
In R^n, i prodotti scalari di $(a_1,......a_n)$ per (1,0,....0), (0,1,......0)......(0,0,......1) valgono rispettivamente
$a_1, a_2,......a_n$.
Altra cosa interessante da notare è che, dalla definizione stessa, si può dimostrare la linearità del Prodotto Scalare, vale a dire, dati tre vettori v_1, v_2, v_3, e due numeri qualsiasi a, b si ha:

$$v_1 \cdot (av_2 + bv_3) = a(v_1 \cdot v_2) + b(v_1 \cdot v_3)$$

La formula si può generalizzare con n vettori e n-1 numeri qualsiasi.
La commutatività del Prodotto Scalare è ovvia conseguenza della definizione.

Abbiamo ora tutto quanto ci serve per definire un caso generale di Prodotto Scalare.
Procediamo per comodità a due dimensioni (il caso a n dimensioni è analogo).
Consideriamo due vettori nel piano, detti (a,b) e (c,d).
Cerchiamo di determinare il loro prodotto scalare (a,b)·(c,d).
Possiamo subito osservare che:

$$(a,b) = a(1,0) + b(0,1), (c,d) = c(1,0) + d(0,1)$$

Da qui si ottiene che:

$(a,b)\cdot(c,d) = (a(1,0) + b(0,1))\cdot(c(1,0) + d(0,1)) = a(1,0)\cdot((c(1,0) + d(0,1)) + b(0,1)\cdot((c(1,0) + d(0,1)) = ac(1,0)\cdot(1,0) + ad(1,0)\cdot(0,1) + bc(0,1)\cdot(1,0) + bd(0,1)\cdot(0,1)$

Per come abbiamo definito il Prodotto Scalare, risulta ovviamente:

$(1,0)\cdot(1,0) = (0,1)\cdot(0,1) = 1$ (stiamo facendo il Prodotto Scalare di un vettore per sé stesso)
$(1,0)\cdot(0,1) = (0,1)\cdot(1,0) = 0$ (essendo due vettori perpendicolari, la proiezione di uno sull'altro si
 riduce a un punto)
Da cui si ottiene, quindi:

$$(a,b)\cdot(c,d) = ac + bd$$

Che è la formula del Prodotto Scalare a due dimensioni.

La formula si può generalizzare in R^n.
Considerati due vettori di R^n, $\underline{v}_1=(a_1,......a_n)$, $\underline{v}_2=(b_1,......b_n)$ si ha:

$$\underline{v}_1\cdot \underline{v}_2 = a_1b_1 + a_2b_2 +......+ a_2b_2$$

Questa formula esprime il Prodotto Scalare tra due vettori in R^n.
Dalla stessa definizione di Prodotto Scalare, essendo cos 90° = 0, otteniamo la definizione di perpendicolarità tra due vettori.
Diremo quindi che due vettori \underline{v}_1 e \underline{v}_2 sono perpendicolari se il loro prodotto scalare è 0.

In formula si ottiene:

$$\underline{v}_1 \perp \underline{v}_2 \leftrightarrow \underline{v}_1\cdot\underline{v}_2 = 0$$

La cosa interessante di tutto questo è che, una volta passati all'astrazione, nessuna rappresentazione figurativa è più necessaria. Possiamo eseguire tutti i calcoli che vogliamo tra i vettori senza più dover dipendere da una raffigurazione.
Anche per quanto riguarda la perpendicolarità (o ortogonalità), non avremo più bisogno di nessun disegno, di nessuna rappresentazione figurativa, per poter determinare se due vettori sono perpendicolari.
L'astrazione è anche questo: non avere bisogno delle figure, e poter

lavorare in mo modo completamente astratto.
Non è un caso che, sempre più, nella Matematica, come dicevo, la Trasformazione Lineare abbia sostituito la Figura.
Questa era la prerogativa del cosiddetto "Gruppo Bourbaki", in Francia: arrivare ad una quasi totale astrazione. In questo Gruppo, aventi come fondatori diversi illustri matematici, come Jean Deaudonné e Andrè Weil, lo scopo era quello di eliminare, quasi completamente, le rappresentazioni figurative.

Mostriamo quindi come opera, in questo l'astrazione, calcolando l'angolo tra due vettori, in uno spazio a dimensione maggiore di 3 (quindi non rappresentabile figurativamente).
Dalla stessa definizione di Prodotto Scalare emerge che

$$\cos \alpha = \underline{v}_1 \cdot \underline{v}_2 / |\underline{v}_1||\underline{v}_2|$$

Quindi, dati due vettori qualsiasi in R^n, possiamo calcolarne facilmente l'angolo, senza dover più eseguire ragionamenti sulle figure.
Ad esempio, consideriamo i due vettori di R^4 $\underline{v}_1 = (1,1,3,1)$ $\underline{v}_2 = (1.4,0,2)$

Si ha: $\cos \alpha = (1,1,3,1) \cdot (1.4,0,2)/|(1,1,3,1)||(1.4,0,2)| = 7/((12)^{1/2}(21)^{1/2})$

Per comodità ho indicato le radici quadrati come potenze con esponente ½. L'espressione si può ulteriormente semplificare ottenendo:

$7/(2(3)^{1/2}(21)^{1/2}) = 7(2(63)^{1/2}) = 7/(2(7)^{1/2}) = (7)^{1/2}/6$

Il numero ottenuto vale circa 0,441. Quindi il valore di α sarà:

$\alpha = \arccos(0{,}441) = 63{,}83°$

Sull'argomento dell'Algebra Lineare avevo scritto una dispensa, dal titolo: "Algebra Lineare Astratta per Adolescenti". Con questa dispensa ho voluto provare a costruirc un approccio all'Algebra Lineare in R^n adatta agli adolescenti, anche di 14-15 anni, partendo da casi noti e generalizzandoli, come ho fatto in precedenza.
Al termine, troverete i riferimenti per reperirla.

I numeri non si "complicano": diventano solo "Complessi"
E la differenza si vede!

La Formula di Eulero

Prepariamoci ora a trattare i cosiddetti "Numeri Complessi".
Parlavo prima dell'Unità Immaginaria. Si definisce "Unità Immaginaria" quella che risolve l'equazione:

$$x^2 + 1 = 0.$$

Alcuni l'hanno fatta corrispondere alla radice quadrata di -1. questo, seppur vero, non è del tutto esatto, in quanto, in Campo Complesso, le radici n-esime di un numero sono n. Lo mostreremo a breve.
Consideriamo quindi un numero complesso del tipo $z = a + ib$. Da esso è possibile ottenere quelli che si definiscono "Modulo" e "Argomento". E questo corrisponde ad un passaggio in Coordinate Polari.
Detti ρ e θ queste grandezze, si ha: $\rho = (a^2 + b^2)^{1/2}$ e $\theta = \arccos(a/\rho) = \arcsen(b/\rho)$. O anche
$\theta = \arctg(b/a)$. Su queste definizioni, quando parlerò di Logaritmi di Numeri Complessi, farà una piccola precisazione.
Quindi si ha l'espressione trigonometrica dei numeri complessi:

$$z = \rho(\cos\theta + i\sen\theta)$$

Dove ρ è il modulo e θ l'argomento.

la formula di Eulero scrive questo numero come esponenziale complesso:
Vale a dire, ottiene che:

$$\rho(\cos\theta + i\sen\theta) = \rho e^{i\theta}$$

Questa è la "Formula di Eulero", che pone un numero complesso sotto forma esponenziale.
Una formula molto utile nella soluzione di Equazioni in Campo Complesso, e nel calcolo di radici n-esime di un Numero Complesso.

Seni e Coseni di Numeri Complessi: le possibilità di calcolo si ampliano!

Cerchiamo di comprendere meglio questa formula, e di vedere cosa può dirci. Confrontando la forma Trigonometrica con la formula di Eulero si ottiene che: $\cos\theta + i\,\text{sen}\,\theta = e^{i\theta}$
Da questa relazione, osserviamo che:
$\cos(-\theta) + i\,\text{sen}(-\theta) = \cos\theta - i\,\text{sen}\,\theta = e^{-i\theta}$
Sommando e sottraendo le due relazioni $\cos\theta + i\,\text{sen}\,\theta$ e $\cos\theta - i\,\text{sen}\,\theta$ si ha allora:

$$\cos\theta = (e^{i\theta} + e^{-i\theta})/2 = \text{ch}(i\theta)$$
$$\cos\theta = (e^{i\theta} - e^{-i\theta})/2i = -i\,\text{sh}(i\theta)$$

Dove ch e sh indicano rispettivamente il coseno iperbolico e il seno iperbolico di un numero, che ricordiamo sono uguali a:

$$\text{ch}\,x = (e^x + e^{-x})/2$$
$$\text{sh}\,x = (e^x - e^{-x})/2$$

Ricordiamo che le quantità sopra si chiamano "Coseno Iperbolico" e "Seno Iperbolico" perché soddisfano la relazione:

$$\text{ch}^2 x - \text{sh}^2 x = 1.$$

Posto, infatti: $\text{ch}\,x = X$, $\text{sh}\,x = Y$, si ha:

$$X^2 - Y^2 = 1,$$

che è l'equazione di un iperbole equilatera, avente come asintoti le rette y = x e y = -x.
Quindi, le funzioni descritte prima "stanno su un'iperbole", in un certo senso, così come seno e coseno stanno su una circonferenza di raggio 1 e centro l'origine, detta "circonferenza goniometrica", in quanto verificano la relazione:

$$\text{sen}^2 x + \cos^2 x = 1$$

E, ponendo cosx = X, senx = Y, l'equazione del Cerchio con centro l'origine del sistema di riferimento e raggio 1 segue immediatamente.

Per i Numeri Complessi il Seno e il Coseno sono definiti come sopra. Vale a dire:

$\cos z = \text{ch}(iz) = (e^{iz} + e^{-iz})/2$
$\text{sen} z = -i\text{sh}(iz) = (e^{iz} - e^{-iz})/2i = -i(e^{iz} - e^{-iz})/2$

Si verifica che quando z è un numero reale, queste formule si riconducono facilmente a quelle note, e se ne ottengono gli stessi risultati, più qualcuno. Lo mostreremo a breve.
La cosa interessante è, comunque, che con queste formule, si possono calcolare anche seni e coseni di numeri maggiori di 1 o minori di -1. Ottenendo, ovviamente, numeri complessi.
Quindi, in Campo Complesso, oltre ad avere radici di numeri negativi, si possono anche avere seni e coseni di numeri maggiori di 1 o minori di -1.

Ad esempio, ci proponiamo di risolvere, in Campo Complesso, l'Equazione senz = 2.
Si noti subito che in Campo Reale questa equazione non avrebbe alcun significato, essendo il Seno una funzione compresa tra -1 e 1. In Campo Complesso, invece, le soluzioni sono facilmente calcolabili mediante le sostituzioni sopra indicate.
Eseguendo quindi queste sostituzioni, vale a dire senz = $(e^{iz} - e^{-iz})/2i$ si ottiene, eseguendo i conti:

$e^{iz} - e^{-iz} = 4i$.

Da cui. Ricordando che $e^{-iz} = 1/e^{iz}$:

$e^{2iz} - 4ie^{iz} - 1 = 0$.

Questa è un'Equazione di Secondo Grado in e^{iz}. Risolvendola si ottengono le soluzioni:

$e^{iz} = (2 \pm (3)^{1/2})i$

Il numero i ha modulo 1 e argomento π/2. Quindi può essere riscritto come: $e^{i\pi/2}$
Da cui l'equazione precedente diviene:

$e^{iz} = (2 \pm (3)^{1/2})e^{i\pi/2}$

Da cui, passando al Logaritmo in base e (ln) si ottiene:

$iz = i\pi/2 + \ln(2 \pm (3)^{1/2})$. Da qui si ricava facilmente z:

$z = \pi/2 - i\ln(2 \pm (3)^{1/2})$

Osservando questa soluzione, di vede come è composta da una parte Reale, che corrisponde all'angolo il cui seno è 1, e una parte complessa, scritta sotto forma di Logaritmo.

É, credo, ora interessante mostrare come questa formula, in qualche modo, "generalizzi" le soluzioni Reali. Quindi, al suo interno, si ritrovano anche le note soluzioni reali di seni e coseni. Per verificarlo, applichiamola per risolvere un'equazione dalle soluzioni note, quale ad esempio:

$$\cos x = \tfrac{1}{2}.$$

Consideriamo l'espressione del coseno in campo complesso, ed otteniamo, operando la sostituzione:

$e^{ix} + e^{-ix} = 1$

<div align="center">da cui:</div>

$e^{2ix} - e^{ix} + 1 = 0$.

Risolvendo nella variabile e^{ix} si ottengono le soluzioni:

$e^{ix} = 1 + (3)^{1/2}$ e $1 - (3)^{1/2}$

Per mostrare che queste soluzioni coincidono con quelle reali, possiamo

scriverle in forma esponenziale, applicando l'equazione di Eulero.

Eseguendo i conti, otteniamo $\rho = 2$ e $\theta = \pm \pi/6$.
Da cui:

$e^{ix} = 2e^{\pm i \pi/6}$

Per determinare le soluzioni passiamo al Logaritmo in base e (ln). Si ottiene quindi:

$ix = \ln(2e^{\pm i \pi/6}) = \ln 2 \pm i\pi/6$ da cui:

$x = \pm \pi/6 - i\ln 2$

Interessante, in questa soluzione, è osservare che questa si "scompone" nella nota soluzione
$\pm \pi/6$ nella parte reale, e in una parte immaginaria $-i\log 2$. Se risolviamo in Campo Complesso delle Equazioni trigonometriche che hanno soluzioni Reali, quindi, otteniamo, come parte reale, la nota soluzione, e in più una parte complessa, che solitamente contiene un Logaritmo.
Tra poco tratteremo i Logaritmi di Numeri Complessi più in dettaglio.

Radici di Numeri Complessi:
Sono molte di più di quante si possa credere! Anche per l'Unità!

Credo sia interessante, parlando di Numeri Complessi, mostrare come si calcolano le radici n-esime di un numero complesso.
Apparentemente, a prima vista, queste non appaiono essere n. Infatti, dalla scrittura sopra ottenuta, con la Formula di Eulero, appare una sola radice. Per poterle ottenere, occorre ricordare che le Funzioni Trigonometriche sono periodiche di periodo 2π. In generale, le funzioni $\text{sen}(kx)$ e $\cos(kx)$ sono periodiche di periodo $2\pi/k$, mentre $\text{tg}(kx)$ e $\text{cotg}(kx)$ sono periodiche di periodo π/k. E sarà proprio questo fatto che ci permetterà di ottenere più radici per un Numero Complesso.
Ricordando questo, possiamo scrivere la Formula di Eulero di un numero complesso considerando anche la periodicità. Questa, quindi, diviene:

$$z = \rho(\cos(\theta+2k\pi) + i\,\text{sen}(\theta+2k\pi)) = \rho e^{i(\theta+2k\pi)}$$

Grazie a questa scrittura, è molto facile calcolare le radici n-esime. Per farlo, usiamo la notazione con esponente frazionario della radice, per cui la radine n-esima di un numero k è $k^{1/n}$

Per comprendere il tutto usiamo direttamente la Notazione di Eulero (quella esponenziale). Otteniamo quindi:

$$z^{1/n} = \rho^{1/n} e^{i(\theta/n + 2k\pi/n)}$$

Questa scrittura mette subito in evidenza come le radici saranno n, per k = 0,1..... n-1

Come esempio, proviamo a dare l'espressione delle radici n-esime dell'unità, e diamo il caso particolare delle Radici Quarte.

Scrivendo il numero 1 in campo complesso, otteniamo facilmente:
$\rho = 1$ $\theta = 2k\pi$ (l'argomento è 0, quindi rimane il solo termine $2k\pi$).
Quindi la scrittura di 1 in campo complesso sarà:

$1 = e^{2k\pi}$

Le radici n-esime di 1 saranno allora:

$e^{2k\pi/n}$

Che, come ho detto in precedenza, si ottengono facendo variare k tra 0 e n-1.

Per fare un esempio numerico, calcoliamo, come annunciato in precedenza le Radici Quarte dell'Unità:

Si ottiene: $e^{2k\pi/4} = e^{k\pi/2}$

Le radici si ottengono per k=0,1,2,3

Esse saranno quindi:

$e^0 = 1$; $e^{\pi/2} = i$; $e^\pi = -1$; $e^{3\pi/2} = -i$

Se volete, potete sbizzarrirvi a trovare le radici di numeri reali noti, scoprendo che in Campo Complesso queste sono molte di più.

Logaritmi di Numeri Complessi
Le Rotazioni divengono Traslazioni
E il Finito diviene Infinito

Ora potrebbe essere divertente estende il concetto di Logaritmo ai numeri complessi, scoprendo che questo è possibile. In fondo, lo abbiamo fatto poco fa, calcolando i seni e i coseni di numeri complessi. Ora ne proponiamo uno studio più generale.

Indicheremo, per comodità, logx per indicare un logaritmo in qualsiasi base. In generale si indica, come visto, con lnx un logaritmo in base e, mentre con log un logaritmo in base 10. Altri indicano con Log un logaritmo in base 10, e con log un logaritmo in base e.
la scelta è quindi arbitraria.
Prima di avventurarci in Campo Complesso, comunque, facciamo una breve digressione sui Logaritmi, mostrandone le proprietà curiose che possono avere.

Proprietà interessanti e curiose dei Logaritmi

Il Logaritmo è un operatore matematico dalle mille potenzialità: infatti, trasformando il prodotto in somma, permette di rappresentare su un grafico delle cose altrimenti non rappresentabili.
Nel caso delle Frequenze Musicali, ad esempio, se consideriamo il Sistema Temperato, in cui ogni frequenza è ottenuta dalla precedente moltiplicandola per $2^{1/12}$, sarebbe impossibile rappresentare le frequenze, perché si ottengono mediante fattori moltiplicativi.
Nel caso dei Logaritmi, invece, si ottengono fattori additivi.
Se ad esempio consideriamo due frequenze vicine f_1 ed f_2, si ha $f_2 = 2^{1/12} f_1$
Se passiamo ai logaritmi, otteniamo:

$$\log f_2 = \log(2^{1/12} f_1) = \log f_1 \; 1/12 \log 2.$$

Il termine 1/12 log2 (con il logaritmo solitamente in base 10) è quello che permette di rappresentare tutte le frequenze.
Quindi, se consideriamo una generica frequenza f_k, questa può essere ottenuta da una frequenza di partenza f_0 mediante la formula:

$$f_k = 2^{k/12} f_0$$

In generale, due frequenze f_a ed f_b che distano m semitoni, soddisfano la relazione:

$$f_b = 2^{m/12} f_a$$

Passando ai Logaritmi è molto facile ottenerne una rappresentazione.
Nel primo caso, si ottiene:

$$\log f_k = \log f_0 + k(\log 2/12)$$

Quindi, partendo da una frequenza f_0, è facile poi indicare tutte le altre frequenze su un grafico. Queste saranno a distanza log2/12 una dall'altra.
Il Logaritmo può avere qualsiasi base, ma in generale si usano logaritmi in base 10.
per cui si ha:

$$\log 2/12 \approx 0{,}25086$$

Con una buona approssimazione, quindi, le varie frequenze possono essere rappresentate su una retta orientata.

Si noti che il logaritmo trasforma una progressione geometrica in una aritmetica.

Infatti, se scriviamo una progressione geometrica di ragione k, del tipo:

$$a_n = k^n a_0$$

si ottiene, passando al Logaritmo:

$$\log a_n = \log a_0 + n\log k$$

Che, appunto, è una progressione aritmetica di ragione $\log k$.

Le progressioni aritmetiche sono molto più "controllabili" di quelle geometriche; quindi, anche in questo senso, il Logaritmo è un grande, oltre che semplice, strumento di controllo dei numeri, e della loro rappresentazione.

Ancora di più questo è vero se verifichiamo che l'applicazione $(R^+, \cdot) \to (R, +)$ definita come
 $f(x) = \log x$
è un isomorfismo (vi lascio la verifica, ricordando che con R+ si indicano i numeri Reali Positivi)

Quindi, i due insiemi sono "fatti" allo stesso modo. Ma quello logaritmico è più controllabile e, sovente, più "gestibile.

(fine digressione)

Fatta questa breve digressione, che ha illustrato alcune proprietà dei Logaritmi, possiamo passare ai Logaritmi in Campo Complesso.
Il caso dei Logaritmi in Campo Complesso è leggermente differente da quanto visto sinora: infatti, vedremo che trasformeranno non solo prodotti i somme, ma anche modalità di vedere le cose.

Consideriamo ora il generico numero complesso nella Forma di Eulero: $z = \rho e^{i\theta}$
Passare al Logaritmo vuol dire eseguire una semplice operazione, che separerà la parte reale da quella immaginaria.

Eseguendola, si ottiene:

$$\log \rho e^{i\theta} = \log \rho + i\theta \log e$$

Se utilizziamo il logaritmo in base e (denominiamolo ln) otteniamo che:

$$\ln\rho e^{i\theta} = \ln\rho + i\theta$$

Diamo anche, se dovesse servire, l'espressione generale del Logaritmo di un Numero Complesso posto nella forma: z = a + ib. Si ottiene quindi:

$$\log z = \tfrac{1}{2}\log(a^2 + b^2) + i\,\mathrm{arctg}(b/a)$$

Nel calcolare l'Arco Tangente di b/a occorre stare attenti al suo segno, infatti, la tangente ha periodo π, mentre seno e coseno hanno periodo 2π. Questo significa che occorre considerare, per l'espressione arctg(b/a), il valore che si accorda con i valori di seno e coseno che si trovano.
Ad esempio; se il numero complesso è z = 1 + i, il valore di arctg1 sarà π/4, mentre nel caso
z = -1-i si avrà il valore: arctg1 = 5 π/4. In generale, possiamo dire che, nel caso a>0, l'Arco tangente sarà quello minimo, mentre nel caso a<0, l'Arco Tangente sarà: $\mathrm{arctg}_0(b/a) + \pi$. Dove, con arctg_0, abbiamo indicato l'Arco Tangente minimo.

Tornando al precedente discorso, notiamo subito che l'argomento rimane separato. Si ottiene quindi un nuovo numero complesso dove la parte immaginaria diviene l'argomento della forma trigonometrica.
Di fatto, quindi, vediamo che il Logaritmo in campo complesso trasforma la forma trigonometrica in una forma algebrica dove, se procediamo in base e, l'argomento della forma trigonometrica è la parte immaginaria della nuova forma algebrica.

La cosa interessante di tutto ciò è che l'argomento di un punto in coordinate polari riporta ad una rotazione, mentre le coordinate cartesiane riportano ad una traslazione.
Facendo variare l'argomento θ, infatti, si ha un punto che ruota, mentre, se facciamo variare la parte immaginaria, abbiamo un punto che trasla.

Se consideriamo il numero complesso nella sua periodicità, la cosa ci appare ancora più evidente:
Infatti si ha:

$$\log\rho e^{i(\theta+2k\pi)} = \log\rho + i(\theta+2k\pi)\log e.$$

Che, nel caso di logaritmo in base e, diviene:

$$\ln\rho e^{i(\theta+2k\pi)} = \ln\rho + i(\theta+2k\pi)$$

Quindi, man mano che varia k, nel numero complesso si hanno dei punti su una circonferenza di raggio ρ, mentre nel caso del Logaritmo si hanno dei punti sulla retta x = logρ (o lnρ).
Il logaritmo, in questo caso, scambia quindi una circonferenza, e relativo moto su una circonferenza (moto circolare) con una retta, con un relativo moto su una retta (moto lineare).
Direi che questa realizzazione è notevole, e cambia, forse, il nostro stesso modo di vedere le cose.
Il Logaritmo, in campo complesso, trasforma il circolare nel lineare, e le rotazioni in traslazioni.
Ma trasforma il limitato in illimitato. Infatti, mentre l'insieme $\rho e^{i(\theta+2k\pi)}$ è limitato (tutti i punti si muovono, al variare di k, su un cerchio di raggio ρ), quello (lnρ, θ+2kπ), stavolta in coordinate cartesiane, non lo è: infatti, al crescere di k, l'ordinata del punto sopra indicato tende all'infinito.
(Nota: ho scritto un numero complesso come coppia ordinata in R^2. A breve vedremo la corrispondenza relativa).

Quindi, il logaritmo in campo complesso trasforma coordinate polari in cartesiane (quasi facendo l'opposto di quello che si fa solitamente), rotazioni in traslazioni, e insiemi limitati in insiemi illimitati (cosa che deriva immediatamente dal fatto che il Logaritmo trasforma rotazioni in traslazioni).
Quindi, il suo significato è abbastanza differente da quello in Campo Reale. E, in un certo senso, apre all'Infinito.

I Numeri Complessi come coppie di Numeri Reali
E tutto, alla fine, torna!

Concludiamo questa trattazione dei Numeri Complessi con un modo per metterli in relazione con lo Spazio R^2. Nella notazione precedente, nel caso del logaritmo complesso indicato come coppia di punti, abbiamo già usato un artificio di questo tipo.
Consideriamo l'insieme R^2 noto, quindi quello delle coppie (a,b) di numeri reali.
Introduciamo in questo insieme il Prodotto così definito:

$$(a,b)(c,d) = (ac-bd, ad+bc).$$

La somma che invece fissiamo è la stessa di quella tra elementi di R^2, vale a dire:

$$(a,b) + (c,d) = (a+c, b+d)$$

Fissiamo ora una corrispondenza tra R^2, con il prodotto così definito, e l'insieme dei Numeri Complessi.
Quindi consideriamo la funzione:

$$f(a,b) = a + ib.$$

Si dimostra facilmente che questo è un isomorfismo. Vale a dire, considerati due elementi di R^2, detti (a,b) e (c,d), si dimostra che, dati due numeri reali qualsiasi r_1 ed r_2:

$f(r_1(a,b) + r_2(c,d)) = r_1 f(a,b) + r_2 f(c,d)$
$f(r_1(a,b) r_2(c,d)) = r_1 f(a,b) r_2 f(c,d)$

La verifica... sono solo conti! La lascio come esercizio a chi vuole farli!

Questo risultato è comunque piuttosto interessante, perché ci permette di rappresentare i Numeri Complessi come coppie di numeri reali in R^2.

Possiamo quindi definire "Piano Complesso" un Piano Cartesiano con le seguenti operazioni:

$$(a,b) + (c,d) = (a+c, b+d)$$
$$(a,b)(c,d,) = (ac-bd, ad+bc)$$

Si dimostra che è Campo (anche in questo caso vi lascio la verifica, se la volete effettuare).

Con questa corrispondenza, l'"Unità Immaginaria" i non è altro che la coppia $(0,1)$.

A tutta Fisica, dove la visione del Mondo cambia

Una Fisica molto "Matematica"
Ma che, grazie a questo, apre a nuovi mondi possibili
Qui anche l'Arte, però, troverà il suo spazio

Sin qui ci siamo, forse per qualcuno "persi" nella Matematica. Ma, quando ci si perde nella Matematica, ci si ritrova sempre. E ci si ritrova rinnovati. Soprattutto perché non ci siamo "persi nei calcoli", ma in concetti matematici sicuramente interessanti, che possono aprire a nuove visioni della Realtà.

Forse, quanto ho appena scritto sta facendo venire voglia a qualcuno che ha saltato la parte precedente di tornare indietro, per leggerla. Se questo è il vostro desiderio, fatelo! Come dicevo, c'è qualche elemento matematico in più, ma questi non sono così tanti come potete pensare, e, se li affronterete seguendo quello che sarà indicato nelle varie strutture proposte, vedrete che non avrete particolari difficoltà.

Abbiamo, infatti, visto alcune formulazioni, per chi ha letto la Sezione Matematica precedente, che sicuramente hanno aperto nuove prospettive. Quindi, se qualcuno vuole provare almeno a leggerne il contenuto, può tornare indietro e farlo.

Qualcuno, però, potrebbe essere giunto qui saltandola, e non avere intenzione di leggerla.

In questo caso non importa: comunque qualcosa vi è rimasto, e quel qualcosa è comunque piuttosto importante. Comunque avete un'idea di come la Matematica sia giunta a dei livelli sempre maggiori di astrazione, nel descrivere la Realtà. E come questa astrazione abbia aperto molte possibilità.

La Fisica è un esempio di tutto questo. È ovvio, infatti, che con una Matematica sempre più in grado di "creare" Mondi, piuttosto che semplicemente di descriverli, si sia arrivati a qualcosa, ad un modello di realtà, che non fosse una sua rappresentazione sensoriale, ma di fatto una sua profonda astrazione. Un modello che, insomma, non fosse più un tentativo di descrivere quello che i nostri occhi vedono, ma piuttosto quello che "non vedono," quello che "c'è ma non si vede".

A descrivere, insomma, quella "Realtà oltre la Realtà" che apre a nuove

prospettive.
Forse, in questo momento, l'Uomo comincia a prendere davvero coscienza che solo il 3% del mondo visibile, e meno del 2% di quello sonoro, era alla sua portata. Mentre, quindi, prima la Fisica descriveva solo quello che la persona vedeva, partendo da una rigorosa osservazione della Realtà, ora la Fisica, per contro, non descrive più la Realtà, ma cerca di descrivere qualcosa che potrebbe esserne il "modello oltre il visibile". Qualcosa, quindi, che non sia solo una pura descrizione, ma la descrizione di qualcosa che non appare, ma è.
Per questo, la Fisica Moderna fornirà una descrizione del Mondo sempre più vicina a quella prospettata dalle Tradizioni Spirituali, in particolare Orientali, come anche mostrato, ancora diversi anni fa, dal Fisico Fritjof Capra, nel suo noto: "Il Tao della Fisica".
La Fisica Moderna arriverà a descrivere Mondi che non sono quelli tangibili, ma che, nello stesso tempo, saranno i Mondi che ognuno porta dentro di sé. E che risuonano davvero in maniera meravigliosa.
Una Fisica, quindi, che va "oltre", come la Matematica va oltre, è andata oltre, e continua ad andare oltre, in maniera sempre più decisa.
Prospettando Mondi differenti. Che, in un certo senso, sono i Mondi che portiamo dentro di noi.
Non a caso, la Fisica Moderna è stata elaborata, spesso, da Matematici, più che da Fisici Sperimentali. Qui l'esperimento non serve, si va oltre la sensorialità, verso qualcosa di completamente nuovo. In molti casi, infatti, le dimostrazioni empiriche delle Leggi che questa Nuova Fisica elaborerà giungeranno anche decenni dopo. E in molti casi, come nella Teoria delle Stringhe e delle Membrane (di cui parleremo più avanti), queste dimostrazioni empiriche sono ancora di là da venire, forse anche di molto. Eppure, possiamo dare a queste strutture un senso di verità, che deriva proprio dallo strumento matematico.
In questo caso, però, le formulazioni matematiche saranno decisamente troppo complesse per questo lavoro. Mentre le formulazioni di prima, infatti, erano relativamente "semplici", almeno per qualcuno un pochino avvezzo di Matematica, quelle che occorrono per descrivere le strutture della Fisica Moderna sono di livello matematico molto più alto, e richiedono, per essere comprese, conoscenze matematiche spesso alla portata dei soli specialisti. Quindi, in questo libro, non le indicherò, limitandomi a parlarne e a mostrare come possano aprire nuove prospettive sulla Realtà

Se qualcuno fosse interessato ad approfondire anche la parte matematica, inserirò dei riferimenti, in cui i matematici e i fisici potranno "sbizzarrirsi" a vedere come la Matematica arriverà a far vedere davvero cose incredibili. Per gli altri, è comunque bello sapere che questi strumenti matematici hanno portato a considerazioni davvero incredibili.
Per i non specialisti, quindi, servirà che passi lo "Spirito" di quello che la Fisica ha saputo e potuto fare per una diversa visione del Mondo. In fondo, chi è arrivato a questo lo ha fatto su base matematica, ma ha consegnato i risultati a tutti, anche ai non matematici. Quindi, è ai non matematici che ci si può rivolgere. Come detto, la Fisica Moderna apre nuovi Mondi e nuove Prospettive, avvicinandosi sempre di più alla Spiritualità.
Per questo motivo, è un dono davvero per tutti.
Buon proseguimento, quindi, e che la Fisica possa aprire dentro di voi quelle prospettive da sogno che, sicuramente, sarà bello ritrovare nella vostra vita.
Ora cominciamo il nostro Viaggio nella Fisica. Un viaggio che, vedrete, vi aprirà nuovi mondi di conoscenza e percezione. E vi porterà verso orizzonti davvero interessanti e, forse, per molti incredibili.

Il Metodo Scientifico si "Ribalta"

Riprendiamo ora il discorso, accennato in precedenza, relativo al Metodo Scientifico.
Per quanto riguarda la Fisica, come dicevo, sotto la spinta del 900 il Metodo Scientifico verrà completamente ribaltato. Nel senso che, utilizzando i potenti strumenti che la Matematica ha messo a disposizione, tutto verrà elaborato prettamente in astratto, anche con delle definizioni di Spazio completamente diverse da quelle tangibili. La verifica empirica arriverà solo molto dopo, se arriverà. E quando arriva potrebbe non interessare il Fisico che l'ha elaborata. Quando hanno comunicato, ad esempio, a Dirac che, nel 1965, era stata verificata sperimentalmente la sua equazione che indica l'ubiquità di una particella (un fotone, in questo caso), Dirac, quasi senza scomporsi, commentò: "Ma io lo sapevo di già che era vera!".
Con questi presupposti, e nel Mondo Tedesco, nasce quella Meccanica Quantistica, che cambierà la visione sulla realtà stessa.

E nascerà non a caso in questo Mondo, come dicevo prima. Nel Mondo dell'Idealismo non poteva che nascere una Fisica che ribalta la visione della Realtà, descrivendo l'invisibile. E forse permettendo di immaginare l'inimmaginabile. Proprio in quel Mondo Tedesco, dove la partenza di tutto non è più la Realtà Esteriore, ma quella che portiamo dentro di noi, non poteva che nascere una Fisica dove, come vedremo, la Soggettività giocherà un'importanza fondamentale.

Lo strumento Matematico fornirà alla Meccanica Quantistica quell'oggettività che permetterà di allargare gli orizzonti di comprensione, permettendo la comunicabilità dei risultati ottenuti.

Come dicevo, la Meccanica Quantistica andrà a ribaltare completamente il Metodo Scientifico, come noi lo conosciamo. Già il fatto che, in questa branca della Fisica, tutto è descritto in uno Spazio di Hilbert, per definizione multidimensionale, e dove la distanza potrebbe essere misurata in maniera completamente diversa da come siamo abituati a vederla misurata, dice quanto lontani siamo dalla visone empirica della Realtà. Questo collocare la Meccanica Quantistica in Spazi, di fatto, "Astratti", invece che in uno Spazio Tridimensionale Euclideo (quello che noi conosciamo dall'esperienza sensoriale) già ci dice molto su una visione completamente differente della Realtà.

Per chi è avvezzo di Matematica, verrà data ora una breve trattazione degli Spazi di Hilbert. Sarà un modo per comprendere meglio come la Fisica Moderna agisce, e su quali Spazi opera.

Chi non è avvezzo di Matematica, o non ha voglia di relazionarsi con qualcosa di più "specialistico", passi oltre. Ma può essere interessante comprendere su cosa la Fisica Moderna opera.

Spazi di Hilbert (per chi ha letto la parte di Matematica)

Per chi ha letto la parte di Matematica, posso dire che gli Spazi di Hilbert generalizzano il concetto di "Prodotto Scalare" che avete visto per gli Spazi a n dimensioni. Qui viene data una definizione molto più astratta di "Prodotto Scalare", dove il Prodotto Scalare definito in precedenza ne risulta un caso particolare.

Gli Spazi di Hilbert, che si chiamano così dal nome del Matematico Tedesco David Hilbert (1862-1943) sono Insiemi dove è definita un'Operazione detta "Prodotto Scalare". Questa è una funzione

(applicazione) che, ad una coppia di elementi di quell'insieme, detti "Vettori", associa un numero reale.
Quindi, dati due elementi a, b a A, il Prodotto Scalare ha le seguenti proprietà:

1 – aìa ≥ 0 e aìb = 0 © a = 0
2 - aìb = bìa
3 - ∑ h, k a R , ∑ a, b, c a A aì(hb + kc) = h(aìb) + k(aìc)

Si verifica facilmente che il Prodotto Scalare in R^n definito in precedenza verifica queste proprietà. In fondo, le abbiamo utilizzate per definirlo!
Questa definizione generalizza quel caso, includendone tantissimi altri.
Ad esempio, l'integrale definito tra a e b del prodotto di due funzioni è un Prodotto Scalare.

In questo modo, in maniera del tutto astratta si può definire l'Ortogonalità.

Si può generalizzare ulteriormente questo concetto di Prodotto Scalare.
Dato un insieme A, si definisce "norma" di a (simbolo ||a||) un'applicazione che, ad un elemento x di quell'insieme, detto "Vettore", associa un numero Reale Positivo (R^+). L'applicazione ha le seguenti proprietà:

1 - ||x|| ≥ 0 e ||x|| = 0 ↔ x = 0
2 - ||kx|| = |k|||x||
3 - ||x + y|| ≤ ||x|| + ||y||

La terza relazione si dice "Disuguaglianza Triangolare". Il nome deriva dal fatto che, considerando un triangolo dato da tre punto A, B , C, e come "norme" le lunghezze dei tre lati, la diseguaglianza sopra scritta si esprime come:

AC ≤ AB + BC.

Questo equivale a dire che, in un Triangolo, un lato è sempre minore della somma degli altri due, un noto Teorema della Geometria.
Qui si vede come la proprietà espressa costituisce una "generalizzazione" di ciò che ci è noto, che è, come dicevo, una grande prerogativa della Matematica.

Gli Insiemi in cui è definita una Norma di dicono "Spazi di Banach", dal nome del matematico polacco Stefan Banach (1892-1945) che per primo ne definì le proprietà.

Negli Spazi di Hilbert si può verificare che questi sono un caso particolare degli Spazi di Banach definendo la norma in termini di Prodotto Scalare. Per farlo basta porre, dato un elemento x di uno Spazio di Hilbert:

$$\|x\| = (x \cdot x)^{1/2}$$

Si verifica che la norma così definita verifica tutte le proprietà sopra indicate.

L'astrazione della struttura degli Spazi di Hilbert permette di definire delle Leggi Fisiche in maniera indipendente dalla percezione sensoriale, ed in maniera del tutto astratta.

Se volete approfondire l'argomento vi rimando ad alcune dispense che si trovano online. E che, sicuramente, non mancheranno di aprirvi nuove prospettive, sicuramente di grande interesse.

Fatta questa digressione, che avrà, credo, dato qualche elemento interessane a coloro che sono avvezzi di Matematica, possiamo proseguire con la nostra trattazione, con un tema piuttosto importante: quello della Certezza in Fisica.

Certezza? Nella Meccanica Quantistica c'è solo probabilità! L'Equazione di Schrödinger: non sappiamo più dove è una particella!

Come già accennavo, il 900 è il secolo della perdita della certezza. In questo secolo, buona parte delle certezze che si erano generate ed erano state stabilite nell'800 vengono dissolte sotto la spinta di qualcosa di nuovo.
Ma cosa ci può essere di più incerto del non conoscere la posizione di qualcosa? Cosa c'è di più incerto che non conoscere la posizione di una

particella, ma poterne solo decidere la probabilità?
Nella Meccanica Quantistica, almeno per le Particelle Elementari, viene ribaltato il concetto di "certo", sostituendolo con quello di "Probabile". In questa branca della Fisica, che sicuramente sta cambiando il nostro modo di vedere e pensare, non esiste più una posizione di una particella, ma solo la probabilità di trovarla in una certa regione dello Spazio.
Vedremo che, poi, se fissiamo il Tempo in un certo istante, in quell'istante tutti gli eventi sono possibili. Ed una particella può essere, davvero, in qualsiasi regione dello Spazio, e compiere qualsiasi percorso per andare da una posizione all'altra.
Questo, però, lo vedremo in seguito. Per il momento, fermiamoci a questo risultato, già, secondo me, di grandissimo valore. Un risultato che, di fatto, a ad affermare che non siamo nemmeno in grado di fissare la posizione di una particella, e nemmeno indicarla approssimativamente. Possiamo soltanto, in qualche modo, "supporla".
Questo porterà a qualcosa di assolutamente inimmaginabile.
Ma andiamo per gradi, e nuovi panorami si apriranno davanti a voi!
Iniziamo con la partenza della Meccanica Quantistica che, come dicevo, toglie ogni possibile certezza.

La partenza "ufficiale" della Meccanica Quantistica potrebbe essere posta nel 1926, anno in cui Erwin Schrödinger (1887-1961) (si noti che la sua vita è stata, anche temporalmente, molto "vicina" a quella di Jung, oltre che non lontana spazialmente: in fondo la Svizzera Tedesca e l'Austria sono piuttosto vicine!) elaborò la sua nota Equazione, che da lui prende il nome, e che si definisce "Funzione d'Onda".
Questa Equazione, ad un non matematico, potrebbe dire piuttosto poco. Infatti si presenta, nella sua forma non integrale, come un'Equazione piuttosto complessa. Tecnicamente, si dice che si tratta di un'Equazione Differenziale alle Derivate Parziali. Quindi, vista così, fornisce poche informazioni.
La cosa interessante si ottiene se ne calcoliamo l'espressione. Anche in questo caso, però, un non matematico potrebbe non trovarla esaltante. Forse, però, un matematico comincia già, osservandola, a trovarvi una particolarità. E, magari, prova a calcolarne l'Integrale. Si tratta di una sommatoria infinitesima, come dicevo prima. Se decide di compiere questo passo, noterà che, estendendo questo integrale a tutto lo Spazio, otterrà 1. Quindi, questa funzione, integrata (coloro che non sono avvezzi

di matematica leggano pure "sommata") darà sempre un valore compreso tra 0 e 1.

Questo, ad un Matematico, suggerisce una cosa importante: questa Equazione, integrata, indica una probabilità. Che, appunto, è una misura che fornisce un risultato sempre compreso tra 0 (evento impossibile) ed 1 (evento certo). Quindi, l'Equazione di Schrödinger fornisce quella che tecnicamente si definisce una "Densità di Probabilità". Integrandola su una certa regione dello Spazio, otteniamo la probabilità che ha una determinata particella di trovarsi in quella determinata regione.

La cosa che appare, quindi, decisamente interessante, è che un suo calcolo "punto per punto" non ci dice assolutamente nulla, non fornisce alcuna informazione. L'informazione viene fornita se la si "integra" su una determinata regione dello Spazio. Allora avremo una probabilità.

Tuttavia, soltanto integrando su tutto lo Spazio potremo avere il valore 1. questa informazione è scontata: è ovvio che, da qualche parte, la particella sarà! Ma, integrando su un insieme inferiore all'intero Spazio, quindi su un suo sottoinsieme, non avremo il valore 1, ma un valore inferiore.

Questo ci dice che non possiamo determinare con certezza la posizione di una particella, ma soltanto cercare di comprendere dove è più probabile che questa particella si trovi.

Lo stesso vale anche per settori quali la Chimica. Al concetto di Orbita, oggi, si è sostituito quello di "Orbitale". L'Orbitale indica, di fatto, la regione dello Spazio dove si ha la massima probabilità di trovare un Elettrone. Ma non dove è certo trovarla. L'Elettrone, virtualmente, può essere ovunque!

La cosa interessante che viene fornita dall'Equazione di Schrödinger è proprio il fatto che non solo non si può definire on esattezza la posizione di una particella, ma nemmeno si può stabilire con certezza la zona dello Spazio in cui questa si trova. Si può solo identificare una zona dello spazio dove è "altamente probabile" trovarla, ma non certo.

E, almeno credo, questo è davvero notevole.

Siamo solo all'inizio! Le sorprese maggiori devono ancora arrivare! Restate "in ascolto" e vedrete!

Principio di Indeterminazione:
la possibilità di "predire", in Fisica, si restringe

Quanto trovato da Schrödinger va a confermare quell'incertezza che permea tutto il 900, ma che, in qualche modo, porta verso nuove e più luminose certezze.
A stretto "giro di Tempo" (anche se il Tempo è relativo!), nel 1927, Werner Heisenberg (1901-1976), elaborò quel "Principio di Indeterminazione" che, in qualche modo, sconvolse la visione fisica, almeno nell'infinitamente piccolo (ma forse non solo).
Nella sua affermazione più generale, Heisenberg affermò che non è possibile in una particella, simultaneamente la sua posizione e la sua velocità. Almeno sinché non è stata eseguita la misurazione.
Questo sconvolge quasi totalmente la visione della Fisica a cui siamo abituati. Infatti, per tutti la velocità è data dallo spazio diviso il tempo. Note queste due grandezze, quindi, la velocità è determinabile. In termini più generali, si potrebbe dire che, data una posizione in funzione del tempo, la sua velocità è facilmente determinabile: nel discreto, infatti, basta dividere per un intervallo di tempo, mentre, per determinare la cosiddetta "Velocità Istantanea", è sufficiente eseguire un'operazione detta di "Derivazione". Questa è un'operazione matematica che è l'inversa rispetto a quella di Integrazione: calcolare un Integrale, infatti, vuol dire calcolare quella funzione che ha per derivata la funzione di partenza. Per chi non è avvezzo di Matematica questi potrebbero essere concetti nuovi, quindi potete tralasciarli o, se volete, chiarirli utilizzando anche l'abbondante materiale sull'argomento disponibile online.
Heisenberg, con il suo Principio di Indeterminazione, nega tutto questo e va ad affermare che, in una particella, è impossibile "predire" la velocità, data la sua posizione, e l'unico modo per farlo è quello di eseguire la misurazione.
Questo elemento va a cambiare completamente la visione della Fisica, almeno come noi la conosciamo.
Per molti, Il Principio di Indeterminazione è il trionfo dell'Indeterminismo, pensiero Filosofico che nega il rapporto causa – effetto.
In n certo senso, con il Principio di Indeterminazione, non viene negato il rapporto Causa – Effetto, ma piuttosto viene negata la possibilità di conoscere "a priori" un Effetto, senza che si effettui la misurazione.

In pratica, una cosa che appare come molto "astratta" viene a dare, in questo modo, un fortissimo valore all'Esperienza Sensibile. Che diviene, a questo punto, l'unica che rivela degli elementi altrimenti impossibili da predire.
In pratica, qui l'esperienza, la misurazione, diviene l'unica cosa che rivela, che permette di conoscere.
Dall'astrazione si passa, in qualche modo, alla tangibilità. Chiudendo, se così si può dire, un cerchio che dalla tangibilità porta alle più alte vette di astrazione, per poi ritornare alla tangibilità.
In questo, Impressionismo ed Espressionismo, partenza Interiore ed Esteriore, vengono ad unirsi. E la Conoscenza diviene qualcosa che coinvolge tutto l'Essere.
E questo è sicuramente bellissimo.
A breve torneremo anche su questo argomento. Mostrando come si possa andare addirittura oltre, negando nuovamente valore all'Esperienza Sensibile, e riportando tutto nella totale indeterminazione e incertezza. Ma forse è da qui che deriverà la Conoscenza e l'apertura verso nuovi Mondi Possibili.
Prepariamoci, ora, ad un viaggio bellissimo attraverso altri Mondi Possibili. Un viaggio che ci porterà verso nuovi orizzonti di Conoscenza e Comprensione.

Tutto può influenzare tutto. Crolla la "Località"

Credo che, quello che abbiamo sinora visto, possa davvero aprire nuovi Mondi davanti a noi.
Ma il viaggio non è finito, e forse il meglio deve ancora arrivare.
Quello che ci prepariamo ora a fare è scoprire come sta per crollare anche un qualcosa che in Fisica è stato sempre definito come un cardine della Fisica. Vale a dire, il "Principio di Località". Questo Principio afferma che solo quello che si trova nelle immediate vicinanze di un esperimento lo può influenzare. elle immediate vicinanze. Quello che è distante non può influenzare l'esperimento.
Ricordo un docente universitario, un noto chimico, che affermava che quello che accade su Sirio, ad esempio, non è in grado di influenzare la reazione che potrebbe effettuare in un determinato momento.

Questo potrebbe valere per tutte le cose, estendendo il discorso: non a caso, c'è chi ha coniato il motto "Lontano dagli occhi, lontano dal cuore". In termini fisici, come ben sappiamo, non esistono grandezze "assolute", a "relative". Noi in questo momento ci sentiamo fermi, ad esempio, ma stiamo ruotando a circa 1500 km/h. Infatti, parliamo di "Quiete Relativa". Quindi, anche quando parliamo di "Località", intendiamo qualcosa di Relativo.
Ciononostante, la Località, in Fisica, è sempre stata considerata fondamentale. L'idea che solo quello che è vicino a noi possa influenzare un esperimento è quello che, in qualche modo, ci ha permesso di eseguire ben precisi esperimenti fisici. E di elaborare leggi che poi hanno portato a ben precise, e spesso notevoli, innovazioni tecnologiche.
In qualche modo, quindi, la Località, in Fisica, è sempre stata ritenuta un cardine irrinunciabile.
La Meccanica Quantistica ribalterà anche questo fatto. In questa branca della Fisica, almeno per l'Infinitamente piccolo, oggetti anche molto lontani possono influenzarsi a distanza. E qualsiasi idea di "Località", quindi, non è più valida.
Questa idea cambia ancora di più la nostra visone del Mondo: qui, gli oggetti, almeno microscopici (ma forse non solo, forse è possibile estendere ad oggetti macroscopici), interagiscono a qualsiasi distanza da loro, e lo fanno in tempo reale.
Questo fenomeno si chiama "Entanglement". La prima elaborazione di questo fu dei fisici Albert Einstein (1879-1955), Boris Podolsky (1896-1966) e Nathan Rosen (1909-1995). Infatti, fu chiamato "Paradosso EPR" (dalle iniziali dei tre Fisici). In un primo tempo lo scopo era quello di dimostrare l'incompletezza della Meccanica Quantistica. Infatti, il 25 marzo 1935, uscì un articolo, a firma dei tre Fisici, su "Psysical Review", dal titolo: "Can Quantum-Mechanical Description of Physical Reality be Considered Complete?" (Può la descrizione della Realtà, operata dalla Meccanica Quantistica, considerarsi completa?). Questo articolo, sostanzialmente, cercava di dimostrare l'incompletezza della Meccanica Quantistica, facendo vedere che, in alcuni casi, dati due elementi descritti da funzioni d'onda, la conoscenza di uno dei due preclude la conoscenza dell'altro.
Parlando di "Incompletezza", una Teoria si definisce Incompleta quando ci sono degli elementi al suo interno che non sono dimostrabili all'interno della stessa. In questo caso, affermare che la Meccanica Quantistica è

"Incompleta", significa affermare che ci sono degli elementi, al suo interno, che non possono essere dimostrati all'interno di sé stessa. Quindi, che la Meccanica Quantistica non fornisce una spiegazione a tutti i fenomeni fisici, nemmeno microscopici.
Quello che i tre Fisici vanno a dimostrare, in questo caso, è che ci sono degli elementi e dei fenomeni quantistici che non sono, in qualche modo, "prevedibili" dal resto della Teoria.
In qualche modo, quindi, gli stati quantici dei due elementi si influenzano reciprocamente.
Questo apparve come un paradosso, perché vorrebbe dire che, o la Meccanica Quantistica è incompleta, oppure i due elementi hanno due Realtà differenti.
Quello che questo paradosso vuole dire, invece, è proprio che le due particelle si influenzano reciprocamente. Che conoscendone una si conosce anche l'altra. E che, in qualche modo, l'osservazione di una altera i parametri quantistici dell'altra.
In pratica, questi due elementi si scambiano informazioni in tempo reale, ovunque sia la loro collocazione dello Spazio.
E, quello che appare notevole, è anche il fatto che tutto questo avvenga "in tempo reale", senza tenere conto, ad esempio, dei limiti relativistici, in cui la Velocità della Luce è la massima raggiungibile. Questo fenomeno, quindi, è quello che tecnicamente si può definire "superluminale". Di più: si tratta di un fenomeno in cui il Tempo stesso appare annullarsi, e tutto avviene simultaneamente.
Questa, al momento della sua pubblicazione, rimase solo una speculazione teorica. Si dovette però aspettare relativamente poco per vederne una dimostrazione, data nel 1951 dal fisico David Bohm (1917-1992). la dimostrazione, comunque, definitiva di questo Paradosso, che non è ormai più tale, fu data nel 1981 dal francese Alain Aspect (1947-vivente).
Il significato profondo dell'Entanglement è indiscutibile: ci dice che, se questo si può estendere anche a livello macroscopico (alcuni su questo hanno da ridire; io non mi pronuncio in merito, ma dico che forse è possibile), allora si può supporre l'esistenza di un campo di comunicazioni che supera spazio e tempo, e in qualche modo collega tutto. Il fatto che due oggetti possano scambiarsi informazioni da ovunque nello Spazio, significa che, in qualche modo, la separazione potrebbe non esistere. Se questo fenomeno, di fatto, "annulla", come dicevo in precedenza, il tempo, significa che ci sono campi di comunicazione in cui il Tempo stesso non

esiste, e tutto è davvero qui ed ora. Oppure, ci dice addirittura che ci sono Universi in cui tutto quello che qui sta avvenendo ora è già avvenuto, e Universo nei quali quello che sta avvenendo ora deve ancora avvenire. Questo ci suggerisce una visione del Tempo non più "lineare", ma in qualche modo visto come Tempi Sovrapposti. Questo ci apre al discorso di più Universi, sovrapposti ma forse anche occupanti lo stesso Spazio – Tempo. Sull'argomento torneremo a breve. Continuiamo, per il momento, a parlare di questo interessante risultato, che, sicuramente, cambia molto del modo di vedere le cose attorno a noi.

Possiamo, qui, anche far notare che il Paradosso EPR fu elaborato, in maniera leggermente diversa, dal fisico Nordirlandese John Stewart Bell (1928-1992), il quale arrivò a definire, nel 1964, le cosiddette "Diseguaglianze di Bell", con le quali il fisico diede una soluzione al Paradosso EPR.

Il viaggio è ben lungi dall'essere alla fine. Con l'Entanglement abbiamo aggiunto un tassello fondamentale alla nostra conoscenza della Fisica Moderna. Abbiamo demolito, almeno entro certi termini, l'idea stessa che, in Fisica, l'influenza di fenomeni avviene solo a piccola distanza, giungendo a comprendere che vi sono fenomeni che si influenzano reciprocamente anche a grande distanza. E, cosa non irrilevante, lo fanno in tempo reale.

Credo che, ora, prima di proseguire, sia interessante fare il punto della situazione. Magari tornando all'Arte, da cui siamo partiti. Per comprendere che, tutto quanto abbiamo detto sinora, non è staccato dal fenomeno artistico, ma ne è strettamente connesso. Qui possiamo, quindi, aprire una sorta di "digressione" sull'arte e non solo, per comprendere come tutto quanto abbiamo ottenuto ne sia strettamente connesso.

Non dimentichiamo l'Arte!
Tutto può tornare nuovamente qui!

Tutto quanto visto sinora, e forse il bello deve ancora venire, sotto certi aspetti, è proprio il fatto che, qui, ci si apre a qualcosa che non è "locale", e, nello stesso tempo, non è fisicamente rappresentato e rappresentabile. Questo ha sicuramente delle implicazioni molto forti nel campo della

Fisica e della Matematica.
Tuttavia, da un punto di vista strettamente legato all'Arte, ed in particolare all'Arte Figurativa, cosa ci può dire?
Così a prima vista, ci dice subito che l'Arte non è legata a Spazio e Tempo. L'Arte supera la dimensione Spazio – Temporale, almeno nei termini tangibili che noi conosciamo. Come tale, l'Arte è in grado di "volare" verso altri Mondi di Conoscenza, verso altri Universi di Percezione.
Quando un Artista pone un atto creativo, quello, in qualche modo, è lì, in ogni istante.
Applicando l'Entanglement a questo, forse possiamo arrivare ad affermare che, quando un Artista pone qualcosa, questo "rimane" in quell'istante, che in qualche modo viene congelato in una sorta di Spazio – Tempo sospeso, in modo che questo possa interagire con qualsiasi Spazio-Tempo, al di fuori di qualsiasi possibile limitazione del luogo o dell'epoca.
Insomma: quando, ad esempio, Beethoven ha scritto la Quinta Sinfonia, questo atto creativo si è cristallizzato, ed è rimasto disponibile per tutti i possibili Tempi e Spazi. Non è più rimasto legato ad una connotazione Spazio – Temporale definita, ma è, quasi per magia, divenuta parte di tutti i possibili Spazio e Tempi che si possano immaginare. In questo caso, la Magia si chiama Fisica, e quello che appare magico è invece un fenomeno fisico ben definibile e, in questo caso, anche misurabile.
L'Atto Creativo, quindi, una volta emesso, supera Spazio e Tempo ed è accessibile a tutti.
In qualche modo, quindi, quale altro Artista potrebbe "recepire" questo atto artistico, facendone una forma attuale di quel momento stesso. Forse, quindi, l'Arte stessa non è altro che "cogliere" qualcosa che già c'è, un Atto Creativo che è stato emesso in un determinato istante, e che ha superato Spazio e Tempo, divenendo un Atto per tutte le possibili Epoche.
Quindi, l'Artista, davanti ad un atto creativo, ha la possibilità di portare lì, davanti a lui, sull'Opera D'Arte stessa, tutti i Tempi e gli Spazi possibili. Non ha limiti, da questo punto di vista: tutti gli Spazi e i Tempi dell'Arte sono lì, in quel momento, disponibili per lui.
Un limite, però, potrebbe essere rilevato: l'Artista, in quel senso, è limitato, ad esempio, dallo spazio della tela. E anche da tutti gli Spazi che l'Arte stessa pone in un determinato momento, in un determinato istante. Questo è un limite: l'infinità dell'Arte stessa si scontra con la finitezza dello Spazio Fisico.
Tuttavia, almeno metaforicamente, questo Spazio Fisico si può superare di

slancio, trovandosi davvero nel "qui ed ora", e riportando tutto al momento presente. Vi è un limite, è vero, perché in particolare l'Arte Figurativa è limitata dallo Spazio della struttura su cui prende forma. Ma questo Spazio può divenire, in un certo senso, uno "Spazio Quantistico", dove tutto è possibile, dove tutto può essere ottenuto ed effettuato. Dove tutto, insomma, può diventare parte stessa del momento presente, dell'atto creativo.
L'Artista, quindi, ha davanti a sé un infinito Spazio di Creatività possibile. Che non è più legato a dimensioni fisiche specifiche. È, quindi, nella condizione di massima creatività possibile.
I limiti della tela sono superati dalla creazione di un ipotetico "Spazio Quantistico" dove tutto appare possibile, e dove qualsiasi Realtà diviene lì, in quel momento. E diviene uno spazio, virtualmente, illimitato.
E, forse, proprio in quel momento, la "sua" Realtà può diventare la Realtà stessa. Forse è per questo che gli Espressionisti non erano refrattari alla denuncia socio-politica: in fondo, proprio dalla considerazione che siamo "noi" i creatori della nostra Realtà, si possono avere le osservazioni più interessanti, cercando di mantenere lo stesso slancio anche per costruire un Mondo del Possibile, che prenda forma. Una volta che abbiamo collocato l'Arte in uno Spazio-Tempo esterno a qualsiasi Spazio-Tempo tangibile, questa fluttua in un Universo diverso, e quindi può divenire forma di altri Universi Tangibili. Quelli che abbiamo sempre sognato, e che vogliamo realizzare.

Ora, forse, il passo che ancora ci attende, che ancora ci attende, per completare il nostro quadro (ma il quadro, qui non si completa mai, ed è ancora tutto completamente aperto), è quello più incredibile, anche per la visione dell'Arte e della Vita stessa.
Questo passo elimina, verosimilmente, anche il concetto stesso di "oggettività" nella Scienza, riportando il tutto, quasi, ad un atto soggettivo. Dove la Realtà diviene quella che noi osserviamo. E proprio la Realtà che osserviamo può divenire quella che immaginiamo.
In questo, la Realtà Fisica, e quella che si può rappresentare attraverso l'Arte, divengono qualcosa che ci porta fuori da Spazi e Tempi del conosciuto. Per condirci verso qualcosa di completamente nuovo.

Da Copenaghen un nuovo modo di intendere e vedere la Fisica
Un nuovo corso della Scienza inizia
E gli sviluppi più eclatanti devono ancora venire

Abbiamo già visto notevoli elementi, sin qui, che sicuramente cambiano la nostra visione della Fisica e della Realtà.
Quello che, però, ci manca da vedere, è forse il passo che ci porta verso un nuovo Mondo della Fisica, un nuovo modo di vedere le cose intorno a noi. Perché, forse, ci porta a dire che quello che vediamo è quello che "vogliamo" vedere. E questo è sicuramente notevole.
Notevole è anche il fatto che tutto ciò deriva da solide basi scientifiche. E può essere "quantificato", almeno in termini matematici.
Andiamo quindi a vedere come, proprio dal Principio di Indeterminazione, nascerà un nuovo Mondo della Fisica.
Nel 1927, il citato Werner Heisenberg, assieme al danese Niels Bohr (1885-1962), elaborarono quella che andò sotto il nome di "Interpretazione di Copenaghen".
In questa Interpretazione furono ripresi gli elementi principali del Principio di Indeterminazione, elaborato dallo stesso Heisenberg.
Fu proprio da qui che nacque una sorta di "diatriba" tra Einstein e Bohr. Infatti, Einstein non accettò mai del tutto l'Indeterminismo, sperando in un Futuro in cui la Fisica potesse tornare, in un certo senso, Determinista. Proprio con il tentativo di dimostrare l'Incompletezza della Meccanica Quantistica, Einstein propose il citato "Paradosso EPR" che, però, di fatto, non fece antro, con la negazione della Località, che confermare l'Indeterminismo, o almeno l'indipendenza da una posizione Spazio-Temporale limitata. Proprio nel tentativo di dimostrare l'incompletezza della Meccanica Quantistica, quindi, il Paradosso EPR confermerà che, qui, le Leggi della Fisica Classica on valgono. E che siamo in un Mondo completamente differente.
L'Interpretazione di Copenaghen conferma il Principio di Indeterminazione, mostrando che alcune grandezze sono "Incompatibili", nel senso che non si possono conoscere simultaneamente, senza prima eseguire la misurazione.
In questa Interpretazione, viene affermato, in particolare da Bohr, che, quando si compie un'osservazione su una particella, la misurazione

avviene mediante strumenti che "si escludono a vicenda". Vale a dire che la misurazione stessa dipende dallo strumento utilizzato, e non dalla posizione in sé.
La Meccanica Quantistica è in grado di descrivere "tutti i possibili stati di un Sistema", ma questi vengono, per così dire, "alterati" dalla misurazione stessa. Quindi, la misurazione, in qualche modo, cambia l'esperienza stessa della Realtà. Senza effettuare alcuna misurazione, il Vettore Quantistico esprime tutti gli Stati possibili.
Nell'Interpretazione di Copenaghen si riprende anche il Dualismo Onda – Corpuscolo, che Bohr aveva enunciato a Como nel 1927, durante il convegno per il centenario della morte di Alessandro Volta. Qui, Bohr aveva dimostrato come i due stati di Onda e di Corpuscolo della Luce sono di fatto "incompatibili", nel senso che, quando se ne manifesta uno dei due, l'altro è assente.
Quindi, ogni strumento di misurazione possibile esclude l'altro.
Questo conferma il fatto che due misurazioni si escludono a vicenda: la Luce è simultaneamente Onda e Corpuscolo, ma l'osservazione di uno dei due Stati non permette di osservare l'altro.
L'osservazione stessa, quindi, e la misurazione che viene effettuata, influenza l'esperimento che viene fatto.
La cosa, forse, fondamentale dell'assunto quantistico è il fatto che l'osservazione, e si deduce già da quanto sopra, è in grado di cambiare la Realtà stessa. La cosa interessante è anche notare che, qui, lo stato di un Sistema può essere predetto solo in termini probabilistici. Vale a dire che non è possibile fornire una stima precisa di esso. Come detto in precedenza, l'Equazione di Schrödinger fornisce solo una probabilità di trovare una particella in una certa regione dello Spazio.
Quindi, l'Interpretazione di Copenaghen riprende le affermazioni fatte da Heisenberg, ma va ben oltre le stesse. Affermando che gli stessi strumenti di misurazione utilizzati per effettuarla la influenzano.
L'Interpretazione di Copenaghen, in questo, va forse ancora un passo in là. Come detto, la descrizione della Realtà effettuata mediante il Vettore Quantistico è "Completa", nel senso che tutti i possibili Stati sono lì. E si possono verificare, come vedremo: è solo questione di probabilità. In pratica, abbiamo davanti a noi una "Distribuzione di Probabilità".
Poi avviene l'osservazione. Se prima vi era un pacchetto d'onde, dopo la misurazione , o l'osservazione, si ha una sola onda piana.
Quindi, la misurazione stessa è quella che, in qualche modo, "decide"

quale Realtà andrà a manifestarsi. E a seconda di "come misuriamo" si avranno risultati completamente diversi. In cui ogni strumento di misurazione esclude l'altro.
Questo, se viene esteso a livello individuale, potrebbe farci affermare che la Realtà stessa in cui viviamo è solo quella che noi osserviamo. In pratica, tutte le possibili Realtà sono qui, simultaneamente sovrapposte, e possiamo scegliere, in ogni istante, quale delle Realtà si verifica. Sono tutte lì, descritte con un Vettore Quantistico: dipende da noi farne realizzare una invece che un'altra.
In sostanza, la Realtà, come noi la conosciamo, è frutto della nostra osservazione, e non di oggettività, almeno nel Mondo Microscopico. Per poter affermare quanto espresso appena sopra occorre un passaggio al "Macroscopico", comunque possibile.
Qui, il collegamento con l'Arte è molto evidente. Quanto appena affermato, infatti, pone la Fisica Moderna molto vicino al precedentemente citato Espressionismo, Infatti, anche nell'Espressionismo viene definito che la Realtà è quella che abbiamo dentro di noi, e non quella che osserviamo. L'osservazione, anche in questa corrente artistica, è soprattutto interiore. L'Artista Figurativo, in un certo senso, attraverso la sua opera, pone in atto una delle possibili Realtà, tra tutte quelle che sono possibili. In quel momento "Sceglie" quale Realtà porre in opera.
Ma ora ci chiediamo, anche riferito all'Arte Figurativa: le altre Realtà, quelle non scelte, che fine fanno? Svaniscono o, comunque, sono ancora presenti?
Risponderemo tra poco. Ora puntualizziamo meglio questo fatto delle osservazioni che si escludono a vicenda. Quello che tra poco vedremo potrebbe essere ancora più sorprendente.
Come detto, nell'Interpretazione di Copenaghen, Bohr e Heisenberg vanno oltre il Principio di Indeterminazione. Viene infatti, qui, definito quello che si chiama "Collasso della Funzione D'Onda". In precedenza abbiamo detto che la Funzione D'Onda è quella che descrive lo stato di una particella. Questo Stato lo abbiamo anche chiamato "Vettore Quantistico". Prima di un'osservazione, questa è in qualche modo "indefinita", ed è in tutti gli Stati Quantici possibili. Riprendendo il Paradosso EPR, possiamo anche dire che questa particella non è nemmeno fissata nello Spazio. In fondo, per l'Equazione di Schrödinger questa particella ha soltanto una probabilità, e non una posizione definita. In questo si vede come il Paradosso EPR, che in qualche modo avrebbe dovuto negare

l'Interpretazione di Copenaghen, ne sia una diretta conseguenza e, in qualche modo, lo rinforzi e lo porti ad una maggior specificità.
Secondo l'Interpretazione di Copenaghen, quindi, prima dell'osservazione vi è un pacchetto d'onde, come Stati Quantici Sovrapposti. Un pacchetto senza una precisa localizzazione. Dopo l'osservazione, invece, il pacchetto "collassa" in una sola onda piana.
Questo potrebbe dirci che, prima di un'osservazione, tutto è possibile, e tutti i possibili risultati di un evento sono lì, come Stati Quantici Sovrapposti, senza Spazio né Tempo. Solo dopo l'osservazione lo Spazio e il Tempo entrano, di prepotenza, nel nostro quadro generale.
Sarà forse questa "entrata dello Spazio e del Tempo" a significare qualcosa di importante. Quell'elemento che, nella Meccanica Quantistica, sembra escluso. Non a caso, come detto prima, tutta la Meccanica Quantistica avviene in quelli che matematicamente si definiscono "Spazi di Hilbert". L'osservazione, per così dire, riporta tutto nello Spazio – Tempo presente, e dà forma alla Realtà come noi la conosciamo.
Collegato a questo, e per meglio comprendere quello che avviene nella Meccanica Quantistica, possiamo citare il famoso paradosso del "Gatto di Schrödinger": in una scatola di metallo si pone un gatto. All'interno della scatola si pone un contatore Geiger, all'interno del quale c'è una piccola quantità di sostanza radioattiva. La probabilità che qualche atomo di questa sostanza radioattiva si disintegri, facendo sì che il Contatore Geiger rilevi della Radioattività, è la stessa che nessun atomo si disintegri, e che quindi il contatore rimanga inattivo. Quindi, abbiamo una probabilità di 0,5)50%) per ognuna delle due situazioni.
Il contatore è collegato ad un martelletto che viene attivato in caso questo contatore rilevi un qualcosa di positivo. Se questo accade, il martelletto rompe una fiala di cianuro, le cui esalazioni uccideranno il gatto.
Sin qui niente di strano. Il paradosso deriva dall'interpretazione quantistica: il Principio di Sovrapposizione della Meccanica Quantistica (suo postulato fondamentale), afferma che, se un oggetto può trovarsi in due stati, si può trovare anche in una combinazione di quei due stati (si noti che questo cambia completamente la visione della Realtà operata dalla Meccanica Quantistica).
Quindi, se consideriamo i due stati "Gatto vivo", e "Gatto morto", è possibile anche lo stato che li combina, vale a dire "Gatto vivo e morto".
Questo fatto appare meno paradossale se ripensiamo alla Meccanica Quantistica: in essa la Funzione D'onda esprime solo una probabilità.

Quindi una particella non si descrive come se fosse in una determinata posizione, ma come se occupasse contemporaneamente tutte le posizioni possibili, con una determinata probabilità. Proprio perché la posizione di una particella non è definibile, si considera come se questa, simultaneamente, occupasse tutte le possibili posizioni. Proprio per il Principio di Sovrapposizione, se una particella può essere in due Stati, può anche essere, simultaneamente, in entrambi gli stati.
Si annulla, quindi, l'elemento temporale, e direi anche quello spaziale. Prima dell'osservazione si hanno solo Stati Quantici Sovrapposti, ciascuno con una probabilità fissata. E tutte le loro combinazioni saranno possibili. È come se, ad esempio, una persona andasse in un certo luogo 3 volte su 10 i treno e 7 volte su 10 in aereo. Secondo l'interpretazione quantistica, prima di sapere con cosa è andato in quel luogo in una determinata occasione, quella persona è simultaneamente in treno per 3/10 (30%) ed in aereo per 7/10 (70%). nello stesso momento. Proprio per il Principio di Sovrapposizione.
L'elemento tempo appare completamente eluso, quindi.
La temporalità torna solo dopo l'osservazione: quando la persona osserva, infatti, ha automaticamente fissato un determinato stato con probabilità 1 (100%) e tutti gli altri con probabilità 0 (0%). Ma, fino a quel momento, tutto è simultaneamente verificato e verificabile, con una determinata probabilità.
In pratica, grazie al Principio di Sovrapposizione, tutti i possibili Stati sono simultaneamente presenti anche come combinazione. Non vi è Tempo né Spazio, ma solo Stati Possibili.
Nell'Arte, questo è di fondamentale importanza. Infatti, dice che l'Artista, prima di qualsiasi creazione, ha un infinito Spazio di Possibilità davanti a sé. Solo dopo che l'opera di creazione è iniziata, l'artista ha iniziato a fissare qualcosa. Tuttavia, ad ogni scelta possibile, la sovrapposizione di eventi tornerà.
In pratica, quindi, l'Artista, con la sua opera, in quell'istante, "ferma il Tempo". Tutto è lì, possibile, in quell'istante. In quel momento, tutto diviene possibile.
Ma in ogni istante l'Artista sceglie. E quella scelta influenza la sua opera. Riprendiamo ora la domanda posta all'inizio: l'Artista sceglie, in quel momento, e di tutte le possibili scelte, e combinazioni di scelte, una sola si verifica in quell'istante. E sarà quella che tutti noi vediamo.
L'Arte, come detto, elimina l'elemento Tempo. Quando un Artista, infatti,

pone qualcosa in atto (sulla tela o su altro supporto), quella cosa posta in atto è lì per tutti noi, fissata nel Tempo e nello Spazio. È lì, ed è fruibile. Ma le altre scelte possibili cosa fanno, dove vanno? Svaniscono, o sono ancora lì, in qualche modo. L'Artista sceglie, ma le altre scelte non effettuate davvero svaniscono?
È il tema dominante del mio libro "Bivi Esistenziali". Qui, Paolo, il protagonista, può attraversare Universi Sovrapposti proprio attraverso l'Arte. E sfruttando il fatto che la scelta non distrugge le altre scelte possibili. Le altre scelte sono comunque lì, in quell'istante. E sono comunque fruibili.
Il problema sarà l'elemento Tempo: nella Fisica Moderna il Tempo è assente. Tuttavia, dopo che l'Osservazione è stata effettuata, il Tempo torna di prepotenza nella Realtà. E ne diviene elemento fondamentale, dominante. Il Tempo torna parte dell'osservazione stessa.
Quindi, anche tornando a scelte precedenti, questo non può essere ignorato. Ormai ha preso forma, ed il processo è irreversibile. E anche eventuali "spostamenti" sono legati a questo elemento temporale. Che ormai è parte del nostro Mondo, e non può più essere dimenticato.
Ci apprestiamo quindi a considerare questa domanda, fondamentale. Per scoprire che, dopo la scelta, dopo l'osservazione che la determina, le altre scelte non effettuate non svaniscono, ma continuano, sono lì. Le altre scelte sono parte del nostro Mondo, e della realtà attorno a noi. E basta solo, in qualche modo, trovare la chiave giusta per accederle che esse possono costituire una possibilità di nuova immersione nel Reale.
Senza dimenticare, però, l'elemento Tempo che, ormai, è entrato nella Vita, e non può più essere dimenticato. In qualche modo, l'osservazione e la scelta hanno determinato questo elemento, che, una volta presente, non può più essere escluso né eluso. Ormai è parte del Reale, e come tale deve essere considerato.
Il viaggio continua, e sta per fornire i risultati, per qualcuno, più incredibili. Quei risultati che davvero vanno a modificare, o a cambiare completamente, il modo di vedere le cose che tutti noi abbiamo, prospettando un modo completamente diverso di concepire il Mondo attorno a noi.

Realtà e Mondi Sovrapposti
Tante Realtà simultanee che, forse, avvengono nello stesso Spazio - Tempo

Ritorniamo per un istante a questo concetto di "Eventi Sovrapposti". Abbiamo eliminato il tempo, e tutto è simultaneamente in più luoghi diversi. Secondo l'Interpretazione di Copenaghen, l'osservazione distrugge il pacchetto d'onde, facendo sì che, dopo l'osservazione, vi sia una sola onda piana, quindi un solo evento con probabilità 1 e tutti gli altri con probabilità 0.

Il Tempo, quindi, che, in qualche modo, "sorge" con l'osservazione, è quell'elemento che fissa uno solo degli Stati Possibili. Gli Stati Sovrapposti, per usare un termine tecnico, "collassano" in uno solo. Il pacchetto d'onde viene distrutto, e sostituito da una sola onda piana.

Ma è proprio così? Finché il tempo rimane fissato, gli eventi sono tutti sovrapposti, e tutti possibili. E dopo? Se continuassero ad essere ancora "tutti lì"? Se, anche dopo aver osservato, ci fossero ancora lì, davanti a noi, tutte le possibilità? Se l'osservazione non distruggesse il Pacchetto d'Onde? Su questo tentò, nel 1957, una risposta il fisico Hugh Everett III (1930-1982). Everett discusse questa tematica nella sua Tesi di Dottorato, nel 1957. La tesi aveva titolo: "The Many-Worlds Interpretation of Quantum Mechanics" (L'Interpretazione a Molti Mondi della Meccanica Quantistica). In questo lavoro Everett riprende i fondamenti della Meccanica Quantistica. In particolare, riprende l'idea che uno Stato Quantico deve cambiare con continuità mediante l'Equazione di Schrödinger. Un "Collasso della Funzione d'Onda" è una discontinuità, e quindi, di fatto, non potrebbe esserci. Quindi, praticamente, quello che accade, e che ad un ipotetico osservatore A appare come un "collasso", ad un osservatore B appare invece come una sorta di continuità. Questa continuità dà origine ad una serie di Universi, in cui tutti i possibili Stati Quantici si realizzano.

Quindi, quello che appare come un "Collasso" ad un osservatore che sta osservando un certo fenomeno, è in realtà una variazione continua, che dà origine a tanti Universi quanti sono i possibili Stati Quantici.

Questo è davvero notevole, e cambia il modo di intendere la Fisica stessa. Everett parte da un postulato base, come dicevo: la variazione di uno Stato Quantico è continua, e non dà origine a discontinuità. Come la stessa

Equazione di Schrödinger afferma.

La sua Tesi di Dottorato, di cui parlavo, e di cui alla fine troverete i riferimenti per scaricarla (comunque, basta digitarne il titolo, eventualmente seguito da "Pdf", per poterla trovare), descrive accuratamente tutto questo, in quasi 140 pagine. Il linguaggio è decisamente "matematico", come ci si potrebbe aspettare. Se avete dimestichezza con elementi matematici di livello piuttosto alto, può essere utile darci un'occhiata.

T gli Stati Possibili, quindi, sono lì, e tutto occupa tutte le possibili posizioni. Dopo l'osservazione, l'onda non collassa, almeno non come Heisenberg e Bohr evidenziavano, ma bensì si ramifica in tanti Universi quante sono le opzioni possibili.

Tutto questo, se si può estendere a livello macroscopico, ci dice che, prima di un evento, tutte le possibilità sono lì. Prima dell'osservazione, tutte le possibili soluzioni di quell'evento sono lì, davanti a noi. Poi, dopo l'osservazione, mentre per l'Interpretazione di Copenaghen vi era un solo evento realizzato, per l'interpretazione data da Everett ogni possibile soluzione, in questo caso ogni possibile esito, crea un Universo, dove quell'esito si è verificato.

In pratica, tutto si realizza "Sempre e Comunque"

Tutto questo, per chi non è avvezzo alla Fisica Moderna, può davvero sembrare strano. Infatti, noi abbiamo un modello di tempo "Lineare", in cui tutto procede in maniera sequenziale. Il modello che qui viene dato, invece, è un modello di "Tempo Sovrapposto", in cui più eventi possono avere luogo simultaneamente. Così come una particella può occupare simultaneamente diverse posizioni, allo stesso modo più eventi possono svilupparsi nello stesso momento.

In fondo, per capirlo, basta pensare ad uno spartito per Coro: su questo spartito sono rappresentate le varie voci. Queste procedono simultaneamente, e allo stesso tempo risuonano più note.

Fissato un istante, e su uno spartito musicale significa fissare un certo punto di una determinata battuta, scorrendo in verticale possiamo vedere che, in quello stesso momento, risuonano più note. Queste note, soprattutto nella Polifonia Antica, appaiono indipendenti: hanno tempi e ritmi diversi l'una dall'altra. Tuttavia, poi, vediamo che possono risuonare assieme. Lo possono fare in maniera consonante ma anche dissonante.

Questo potrebbe essere un modello per dare un'idea, seppur approssimativa, di quanto avviene negli Universi Paralleli: ad un

determinato tempo, tante strutture sovrapposte si muovono simultaneamente. Magari in maniera completamente diversa, ma assieme. Qui, però, si può andare ancora oltre, per comprendere. Un "Ancora Oltre" che ci permetterà una forte analogia con la Pittura e in generale con le Arti Figurative. Consideriamo, infatti, una nota possibile, che ad un certo momento viene fatta risuonare. Nella Polifonia le voci sono fissate: si possono, è vero, ulteriormente dividere, ma solitamente rimangono fisse, nelle loro parti (ad esempio: in un brano a quattro voci miste, possiamo avere le parti di Soprano, Contralto, Tenore e Basso, che rimangono quelle). Nel modello di Multiverso, invece, nuove "parti" possono sempre aggiungersi. È come se ci fosse uno spartito che cresce in verticale in ogni momento.

Facciamo un esempio: abbiamo la nota "Si". Posiamo pensare di andare al "Do", piuttosto che al "La" o al "Re". In quel momento, abbiamo molte scelte possibili.

Riprendendo il Modello di Heisenberg e Bohr, è come se, prima di scegliere tutte le note possibili in cui si potrebbe modulare fossero lì. Queste variano a seconda delle regole compositive che abbiamo posto: se stiamo componendo un pezzo "tonale" in Do Maggiore, ad esempio, sarà difficile che "Sceglieremo" il La Diesis, ad esempio. Anche se, già nella Musica Impressionista, con autori quali Ravel, questo poteva accadere molto spesso.

Comunque, tutte le possibilità saranno lì, con la loro probabilità. Ad esempio, sarà facile che, in determinate circostanze, possiamo scegliere un "Si" o un "Re", o un altro "Do". Sceglieremo più difficilmente un "Si bemolle" o un "Sol Diesis", e così via. Quindi, vi saranno le scelte possibili con le loro probabilità.

Secondi l'Interpretazione di Copenaghen, una volta scelta la nota che segue quel Do, avremo solo quella nota, e tutte le altre avranno probabilità 0. Secondo L'Interpretazione del Multiverso, le varie note possibili, anche dopo la scelta effettuata, continueranno a risuonare. Ma lo faranno in altrettanti Universi Paralleli.

È come se ogni possibile scelta creasse ulteriori righe di uno spartito, in cui quelle note continuano a risuonare. Quindi, tutte le scelte risuoneranno in altrettanti Universi che quella scelta avrà creato.

Una domanda che potrebbe sorgere spontanea potrebbe essere relativa al grandissimo numero di Universi che così si verrebbero a creare. Basti pensare, però, che gli Universi Paralleli sono un'Infinità Numerabile,

quindi sono sicuramente "infinitamente di più" di tutti gli eventi che sono avvenuti per ogni persona che è passata su questo Pianeta, che attualmente è su questo Pianeta, e che passerà su questo Pianeta.
Un'ipotesi avvincente, che meriterà di sicuro dell'approfondimento.
A breve vedremo anche come questo, nel Campo Artistico, potrebbe avere implicazioni davvero incredibili.
Per il momento, rimaniamo sull'esempio dello spartito musicale. Le note che risuonano non sono indipendenti, ma in qualche modo risuonano assieme. Ad esempio, se la voce di soprano emette un "Do", quella di Contralto un "La" e quella di Tenore un "Mi", udremo un accordo di La Minore.
Se poi il basso sta emettendo un "Sol Diesis", udremo una dissonanza.
Quindi, le varie voci, risuonando assieme, danno effetti differenti.
Questo, riportato all'esempio dei nostri Universi Paralleli, potrebbe farci pensare che questi possono, in qualche modo, interagire tra di loro. In effetti, questo può accadere.
Di fatto, se osserviamo uno spartito per Coro, vediamo che le varie righe sono sì "parallele", ma danno origine a suoni che risuonano nello stesso momento.
Quindi, mentre non vi sono punti di contatto sulle varie righe di uno spartito musicale, questi vi sono, e sono ben presenti, a livello di suono.
Secondo Hugh Everett III, questa interazione non avveniva: infatti, gli Universi sono "Paralleli", quindi vuol dire senza punti di contatto.
Ma, seppur paralleli, in qualche modo questi Universi possono interagire.
L'esempio del suono credo sia interessante, e renda molto bene l'idea: righe sovrapposte di uno spartito musicale polifonico non si toccano, ma il loro suono, o, meglio, il suono che scaturisce suonando le loro note, si "tocca" in un certo senso. Anzi, è proprio dal suono che prende forma che si verificano delle interazioni.
Potrebbe accadere la stessa cosa anche per gli Universi? Nel senso che, seppur paralleli, quindi senza punti di contatto (anche se questo è tutto da vedere: nella Geometria Proiettiva, ad esempio, due parallele si incontrano in quello che si chiama "Punto all'Infinito", come già mostrato), il loro "risuonare" potrebbe generare punti di contatto.
Una spiegazione, forse, più precisa sugli Universi Paralleli viene fornita dal fisico David Deutsch (1953-vivente), ora docente presso l'Università di Oxford. Deutsch è uno dei massimi esperti mondiali di Teoria della Computazione. E proprio da qui parte per la definizione di un modello di

Multiverso. Ne parla nella sua pubblicazione "The Structure of the Multiverse", dell'aprile 2001.
Qui, Deutsch parte dalla cosiddetta "Computazione Quantica", vale a dire da una computazione che presuppone l'esecuzione di più operazioni in parallelo, per dimostrare che la combinazione di più "Stati Sovrapposti" fornisce qualcosa che, in qualche modo, non viene più descritto dagli Stati di partenza, ma che va a descrivere qualcosa di completamente differente.
In pratica, una combinazione di Stati derivanti dalla computazione quantica, va a fornire uno Stato che non dovrebbe trovarsi nelle descrizioni di partenza. Una combinazione di Stati di un Universo che non appartiene a quell'Universo.
Nella Teoria di Deutsch, tuttavia, in qualche modo questi Universi possono interagire, con quelle che potrebbero essere definite "Particelle Ombra".
Forse, proiezioni di particelle di questo Universo in altri Universi.
Queste particelle sono state studiate anche nella Teoria delle Stringhe, in quella che viene definita "Supersimmetria", per la quale ogni Bosone (particella di forza) ha un corrispettivo Fermione (Particella di Forma), da qualche parte, qui o in un altro Universo. Questo potrebbe portarci a definire che, ogni nostra idea, che comunque è data da un campo elettromagnetico, e in ogni caso da un campo di forze, ha un corrispettivo materiale, dato da una particella.
Questo andrebbe a confermare questa idea. Le Particelle Ombra sarebbero quindi particelle di Universi Paralleli che interagirebbero con quelle di questo Universo. Esattamente come le note di uno spartito musicale polifonico interagiscono tra di loro, generando l'Armonia.
Infatti, più che di Interferenza si può parlare di Interazione.
La "Supersimmetria", di cui parlavo poco fa, andrebbe anche a confermare anche gli studi effettuati da Tradizioni Spirituali, per le quali esistono quelle he vengono definite "Forme Pensiero". Queste sono le forme che i nostri pensieri assumono.
In pratica, questo è in perfetto accordo con la Teoria della Supersimmetria, dove ad ogni forza corrisponde una forma fisica,anche se non qui. Il pensiero è fatto, come ben sappiamo, di energia elettromagnetica, quindi è, per così dire, "mediato" da Bosoni (anche se, forse, potrebbe propagarsi mediante altre forze a noi ignote, che vanno a superare la barriera del Continuum Spazio – Temporale). Questi, da qualche parte, hanno un corrispettivo in Fermioni, quindi hanno una particella "Supersimmetrica" di forma.

I pensieri, in questo senso, emettono allora "davvero" delle forme, che forse sono in un altro Universo.
Da qui potremmo addirittura dedurre che, forse, l'Universo in cui viviamo è stato "pensato" da qualcun altro, in un altro Universo. Quindi, potremmo vivere in un Universo che qualcun altro, da qualche parte, sta "pensando". E qualcuno potrebbe vivere nell'Universo che "noi stessi" stiamo pensando ora.
E se questo "altro" fossimo ancora noi stessi? In fondo, il film "Interstellar", seppur su parametri differenti, pone questa possibilità!
Avevo descritto questo in un mio articolo divulgativo: "Supersimmetria e Forme Pensiero", apparso sulla rivista "Karmanews". L'Articolo citato è la seconda parte di un lavoro uscito in due puntate. La prima parte, dal titolo, "Forze, Forme e Simmetria", fornisce una descrizione generale delle Teorie sul Multiverso, estendendo il discorso anche alla Cosmologia.
Al termine ho indicato i link agli articoli.
Mi piace concludere questo discorso sulla Supersimmetria con uno scritto di Bruno Bettinelli, che poi l'Autore ha musicato, in una suggestiva composizione. Credo che renda molto bene l'idea della generazione di strutture. Magari, è la Musica stessa che può generare strutture e Universi. Forse, in un certo modo, Bettinelli l'avesse intuito:
"Dalla Forza nasce la Forma. Dalla Potenza vibra la Vita. Dalla Verità scaturisce la Luce. Uomo, torna alla tua Forza".
Credo che, leggendo queste parole, forse la risposta a quanto si diceva sopra possa essere affermativa. In un certo senso, affermando che "Dalla Forza nasce la Forma", abbiamo affermato che, anche in questo Universo, la materia in cui viviamo è generata da forze. E forse da altre Forme Pensiero, presenti altrove. Come spesso accade, la Musica apre "davvero" Mondi e Universi. E forse apre dimensioni d conoscenza completamente nuove.
Riguardo agli Universi Paralleli, una descrizione breve ma esauriente del tema, anche se piuttosto "Matematica", è quella effettuata dal Fisico Kellen Murphy, pubblicata il 28 maggio 2007. In poche pagine, anche se con un linguaggio sicuramente matematico, il Fisico traccia una descrizione della struttura del Multiverso. Ponendo, comunque, anche delle critiche a questo modello. Critiche che, comunque, vanno prese in considerazione.
A questo punto, però, tutto quanto espresso sinora ci potrebbe portare a dire che una struttura di Multiverso ha una diretta influenza sull'Universo

in cui viviamo. In pratica, ci potrebbe far supporre che l'Universo in cui viviamo sia stato e sia direttamente influenzato da quello che è accaduto e accade in altri Universi.

Di questo si è occupato il fisico olandese Tom Gehrels (1925-2011), in un suo studio dal titolo: "The Multiverse and the Origin of our Universe" (il Multiverso e l'Origine del nostro Universo), pubblicato il 6 luglio 2007 presso l'Università dell'Arizona.

Il modello proposto parte dalla relazione, esposta dal fisico indiano Subrahmanyan Chandrasekhar (1910-1995), che mette in relazione le Masse nell'Universo con le costanti note (cosmologica, di Planck, Massa del Protone), per dimostrare l'esistenza di un Multiverso, e le sue relazioni con l'Universo attuale. In questo studio, tutto sommato non complesso per un Matematico (anche la Matematica utilizzata non è di divello altissimo, ed è abbastanza "immediata"), e forse nemmeno per un non matematico con qualche nozione di Fisica, Gehrels mette in relazione la scoperta di Chandrasekhar della Massa di strutture nell'Universo con un numero, detto α, che varia a seconda delle strutture considerate (stelle, galassie e così via) e dell'Universo che stiamo considerando. Un modello che andrebbe a spiegare la Materia Oscura, ma anche il Multiverso. La dispensa, in lingua inglese, è di sole 16 pagine, e al termine viene indicato il link dove reperirla. Se volete cimentarvi con "altri mondi di conoscenza", nel vero senso della parola, potete provare a leggerla. Se avete qualche nozione di Fisica, non dovrebbe essere così difficile.

Interessante, sull'argomento, è la Teoria dell'Universo a Bolle. Questa forse in qualche modo può essere "intuita" anche nel lavoro di Gehrels. Secondo questa Teoria, il nostro Universo sarebbe la bolla di un Multiverso. Il tutto deriverebbe dalla Schiuma Quantistica di un Universo Genitore. La Schiuma Quantistica è l'effetto del ribollire di un universo, dovuto a fluttuazioni di energia. Quando queste fluttuazioni sono superiori ad un certo valore critico, dall'Universo Genitore si stacca una bolla, che inizia una sorta di espansione, permettendo la nascita di stelle e galassie di un nuovo Universo.

Di questo si è occupato il fisico russo Andrej Linde (1948-vivente), ora docente presso l'Università di Stanford, negli Stati Uniti.

Nel suo studio: "Inflation in Supergravity and String Theory: A Brief History of the Multiverse" (Inflazione nella Supergravità e nella Teoria delle Stringhe), il Fisico propone un modello che parte dalla Teoria dell'Universo Inflazionario, proposta da Alan Guth (1947-vivente),

docente al Massachusetts Institute of Technology (MIT), per esporre l'idea di Universo descritta in precedenza.

Nella sua dispensa, scritta in maniera matematica, ed affrontabile con disinvoltura, forse, solo dagli specialisti (anche se non contiene una Matematica di altissimo livello: si tratta di esponenziali, nella maggior parte dei casi), Linde traccia il punto sui vari modelli cosmologici, ponendosi in un'ottica di Multiverso, e mostrando anche la probabilità di nascita di un nuovo Universo.

L'Inflazione, a livello Cosmologico, è quella rapidissima espansione dell'Universo, avvenuta nei suoi primi istanti di vita. Questo sarebbe avvenuto sotto l'effetto di un Campo di Forze detto "Inflatone".

Ricordiamo che in inglese la parola "Inflation" significa "Gonfiaggio". In effetti, la forza in questione avrebbe permesso una sorta di "Gonfiaggio" dell'Universo, facendo sì che, in pochi momenti, questo, da una dimensione miliardi di volte più piccola di quella di un Protone, raggiungesse le dimensioni di un pallone da calcio. Una figura che appare anche nella citata dispensa di Linde.

Questa spinta è stata dovuta, in molti casi, a quella "Gravità Negativa" che, forse, rappresenta l'Energia Oscura, quell'Energia che determinerebbe l'espansione dell'Universo, e che andrebbe a spiegare come mai l'espansione dell'Universo è in aumento, nonostante i corpi celesti siano sempre più lontani. L'espansione dell'Universo è spiegata dalla cosiddetta "Costante Cosmologica", che era già stata introdotta da Einstein nelle sue equazioni della Relatività Generale. In qualche modo, con questa costante, Einstein voleva ottenere una soluzione "Statica", vale a dire una soluzione che potesse esprimere che l'Universo è "Dinamicamente stabile".

È interessante ora notare, per aprire ad altri campi, che la Stanford University, dove Linde è ora Docente, è luogo dove il Dalai Lama tiene spesso conferenze. Un luogo piuttosto aperto a nuove ricerche, ed a collegamenti anche con il Mondo Spirituale.

Credo che, in tutti questi studi, questi collegamenti siano molto evidenti. A breve ci torneremo più in dettaglio. Ma credo che, già a prima vista, questo collegamento possa apparire in maniera abbastanza decisa.

Credo che sia interessante, ora, fare una piccola precisazione di quella che è la "Supergravità". Questa è una Teoria che cerca di conciliare la Supersimmetria con la Teoria delle Stringhe.

In pratica, quello che viene tentato di fare, è considerare un modello che, in qualche modo, consideri come veicoli della Gravità dei delle particelle

dette "Gravitoni". Queste, solo ipotizzate, hanno proprietà, pare, incredibili. E, per la Teoria della Supersimmetria, già citata, hanno un "partner" altrove, supersimmetrico.
Qui si può precisare che le particelle supersimmetriche cambiano il suffisso "one" con quello "ino". Quindi, il supersimmetrico di un Gravitone è un "Gravitino".
I Gravitoni agirebbero con la stessa velocità dei Fotoni. Si ha quindi una particella detta "Gravifotone", che interagisce, appunto, come un Fotone. Per il momento, nessuna osservazione empirica su queste particelle è stata effettuata.
Soffermiamoci ora brevemente sulla Teoria delle Stringhe.
Questa Teoria è forse la più avanzata in merito alla struttura della nostra realtà. Questa Teoria potrebbe avere come iniziatore il fisico italiano Gabriele Veneziano (1942-vivente), uno dei massimi fisici teorici del mondo, che, con un suo articolo del 1968, gettò le basi di questa affascinante Teoria.
Secondo la Teoria delle Stringhe, che ha visto in questi anni impegnati centinaia di fisici, gli elementi costituivi della materia sono oggetti monodimensionali detti "stringhe", che vibrano sino a 26 dimensioni (qualcuno dice che siano 11: comunque sono molte di più delle 3 fisiche che percepiamo).
In un certo senso, questa Teoria, come detto, fu iniziata da Gabriele Veneziano. Per i, resto, non è facile identificare qualche nome legato a risultati importanti, in quanto vi lavorarono centinaia di Fisici.
Possiamo stabilire, per quanto riguarda le Stringhe, due periodi particolari. Il primo si definisce "Prima Rivoluzione delle, Superstringhe", ed ebbe luogo tra il 1984 e il 1986. In questo periodo, venne dimostrato come la Teoria delle Stringhe sia in grado di descrivere tutti i fenomeni legati alle Particelle. Il secondo periodo può essere invece definito: "Seconda Rivoluzione delle Superstringhe" e può essere collocato tra il 1994 e il 1997. In questo periodo sono state studiate le proprietà di Stringhe Aperte dette "D – Brane", che hanno permesso di studiare, tra le altre cose, anche le Proprietà Termodinamiche dei Buchi Neri.
Forse, in qualche modo, le Stringhe hanno anche permesso, qui, di studiare le proprietà di quegli oggetti detti "Wormholes", i "Tunnel Spazio Temporali" che permetterebbero il passaggio tra un punto e l'altro di un Universo (Wormoles Inter-Universo), o addirittura di Universi distinti (Wormholes Intra-Universo). Nella Teoria delle Stringhe questi

Wormholes sono dati da due bocche di Stringhe che sono poste a contatto.
Sulla Teoria delle Stringhe il materiale in Rete è molto. Tuttavia, spesso, si trova materiale la cui lettura è accessibile, di fatto, solo agli specialisti di settore.
Una dispensa interessante, a cura di Stefano Covino, dell'OsservatorioAstronomico di Brera, a Milano, dal titolo: "Il Modello Standard: Teoria delle Stringhe, Cosmologia, e molto altro". Questo scritto offre una panoramica piuttosto interessante delle Stringhe, inquadrandola in un contesto fisico più globale. Al termine indico i riferimenti per reperirla.
Tra il materiale proposto ho anche indicato una breve ed interessante introduzione alle Stringhe di Lucrezia Ravera, oltre ad un po' più "tecnico" studio (ma sempre non troppo impegnativo) da parte di Augusto Sagnotti, che fornisce una panoramica interessante, con alcuni elementi matematici, credo non particolarmente impegnativi. Ho poi suggerito un'altra dispensa "divertente" e piuttosto chiara ed esplicativa.
Digitando "Stringhe Pdf" su un motore di ricerca quale Google si trova diverso materiale, di tutte le difficoltà, da quello divulgativo a quello per super specialisti di settore.
La Teoria delle Stringhe apre un altro modello di Multiverso, detto "a Membrane". Una Membrana è un aggregato di Stringhe, che costituisce un Universo distinto. La Teoria delle Membrane, detta anche "Teoria M", fu ideata dal Fisico Edward Witten (1951-vivente). La "M" sta per "Membrana". Tuttavia, Witten non definì subito il significato di questa lettera, lasciandolo ambiguo e aperto a diverse interpretazioni possibili. Solo nel 2013 Witten ha chiarito alla giornalista Amanda Gefter che la lettera "M" sta per "Membrana".
Il concetto di "Membrana" (detta anche "Brana", o "p- Brana") generalizza quello di Stringa. Infatti, le 1 – Brane sono le stringhe monodimensionali che conosciamo, e anche quello di Particella: infatti, le zero – Brane (0 – Brane) sono le particelle puntiformi.
Un modello, quindi, che va ad unire diversi Mondi della Fisica.
Il citato Witten, nel 1995, fornì un modello di Supergravità in uno spazio a 11 dimensioni.
Le Membrane hanno una proprietà piuttosto particolare: ogni Universo è dato, sostanzialmente, da un insieme di Membrane. Quindi, ogni Universo è dato da stringhe vibranti generalizzate, che si uniscono.
Questo dà origine a qualcosa di davvero notevole: i vari Universi di questo

modello, infatti, differiscono per la vibrazione. Infatti, se la Realtà è data da membrane vibranti, ognuno di questi Universi differisce dall'altro solo per la natura della vibrazione.

Quindi, questi Universi non sono "Paralleli", ma potrebbero coesistere nello stesso Continuum Spazio Temporale, semplicemente vibrando a frequenze differenti. E questo è un elemento davvero particolare: attorno a noi potrebbero esserci Universi diversi, che semplicemente hanno una differente frequenza vibratoria. In pratica, ad esempio, è possibile che un Pianeta disabitato sia abitato su una diversa frequenza vibratoria. Dove potrebbero esserci oggetti e persone completamente differenti che in questo Universo.

Mondi diversi, quindi, che sono qui, ma differiscono soltanto per la frequenza vibratoria.

Questo asserto ha una forte connotazione spirituale, come penso si possa percepire. Lo vedremo alla fine. Per il momento, torniamo al Multiverso, per mostrare come vi siano teorie che vanno ad unificare tutti i suoi possibili modelli.

Un Fisico che ha cercato di fornire un modello di Multiverso che, in qualche modo, vada a raggruppare le varie Teorie in proposito, indicandole come "Livelli di Multiversi", è lo svedese Max Tegmark (1967-vivente), ora docente al Massachusetts Institute of Technology (MIT). Tegmark, noto per il suo libro "L'Universo Matematico", si è occupato del problema in diverse pubblicazioni, cercando, come dicevo, un'unificazione tra i vari modelli di Multiverso.

Nella sua pubblicazione che si intitola proprio "Parallel Universes" (Universi Paralleli) Tegmark pone un modello che prevede quattro livelli gerarchici di Multiversi, aventi strutture diverse tra di loro. La cosa interessante del modello di Tegmark è che il fisico propone qui, nei suoi quattro livelli, l'unione di tutti i modelli visti in precedenza. Per ogni livello possibile Tegmark fornisce anche una spiegazione di quello che occorre "assumere" per buono per poter giustificare questa Classe di Universi, e anche quali dati sperimentali ci possono essere a suffragio di questa Classe.

Il Primo Livello di Universi paralleli proposto è quello degli "Universi oltre l'Orizzonte Cosmico". Per "Orizzonte Cosmico" si intende la parte più avanzata dell'espansione dell'Universo dopo il Big Bang.

Quindi, questo Primo Livello di Universi è relativo a quello che ci potrebbe essere al di là di questo Universo. Se l'Universo è in espansione,

infatti, e se è nato da un Big Bang, allora è comunque finito, e vi è un fronte più avanzato di espansione. Al di là del quale, però, qualcosa ci potrebbe essere comunque. Questo "qualcosa" potrebbero essere altri possibili Universi.
Per poter giustificare questa Classe di Universi, comunque, occorre accettare il fatto che l'Universo è infinito. Una delle prove possibili, oltre alla radiazione di fondo, che deriverebbe dal Big Bang, è la cosiddetta "omogeneità" (smoothness) dell'Universo.
Il Secondi Livello di Universi Paralleli è quello a bolle di cui parlavamo in precedenza, proposto da Andrej Linde. Qui l'evidenza empirica non può esserci, perché si tratta di Teorie Matematiche non ancora verificate sperimentalmente. Inoltre, occorre ammettere l'Inflazione Caotica di cui parlavo prima, vale a dire il fatto che l'Universo si sia espanso molto rapidamente nei suoi primi istanti di vita, raggiungendo dimensioni, come dicevo in precedenza, decisamente più grandi.
In compenso, l'accuratezza delle Equazioni potrebbe far accettare questa possibilità.
Il Terzo Livello è quello dei Mondi della Fisica Quantistica, delle scelte possibili che creano Universi. È il modello proposto da Hugh Everett, di cui si parlava prima. Qui, come si diceva in precedenza, si tratta di considerare tutti i possibili "bivi di eventi" che la Fisica Quantistica permette di ottenere. Quei bivi che la Fisica Moderna propone, ogni volta che si verifica un "Collasso della Funzione d'Onda". Quei bivi che il Tempo mette in atto, e che prima si presentavano come Realtà Sovrapposte.
Qui possiamo ritrovare anche tutti gli Universi generati da Stringhe e Membrane. Che, forse, potranno in parte essere collocati anche nella prossima Classe che vedremo tra poco.
Essendo modelli formulati mediante la Fisica Quantistica, le possibili prove a suffragio di queste strutture sono date dalla fondatezza di questa branca della Fisica, e dal fatto che diversi fenomeni Quantistici sono stati verificati anche sperimentalmente.
Il Quarto Livello è forse i più astratto. In questo Livello trovano posto tutte le strutture matematiche che possono dare luogo ad un Multiverso.
Qui è fondamentale assumere che l'evidenza matematica corrisponde ad un'evidenza fisica, vale a dire che tutte le strutture che esistono "Matematicamente" esistono anche "Fisicamente".
Molti Fisici Sperimentali potranno storcere il naso: infatti, spesso i Fisici

Sperimentali cercano prove empiriche, e non si "accontentano" di prove matematiche.
Per quanto mi riguarda, la prova matematica è, come dicevo in precedenza, una prova definitiva.
Qui Tegmark cita anche Platone, per il quale le strutture della Realtà Fisica sono solo copie imperfette di strutture matematiche. Quindi, le strutture matematiche non solo rappresentano una priva, ma "vanno oltre" le stesse strutture empiriche, che ne sono una copia imperfetta.
Considerando questa assunzione di Platone, l'evidenza matematica è a tutti gli effetti accettabile come prova. E, vista la potenza della Meccanica Quantistica, e la sua capacità di cambiare la visione delle cose, credo proprio che l'evidenza matematica e quella empirica siano a tutti gli effetti coincidenti. Anzi, l'evidenza matematica va "ancora oltre" quella empirica, perché descrive quello che l'evidenza fisica non è in grado di fare.
Descrive le cose oltre le cose.
E questo è davvero notevole. E può essere, forse, la conclusione migliore di questa trattazione sul Multiverso.
È bello, in tal senso, concludere questa sezione con il Modello di Tegmark, che è in grado di raggruppare tutti i possibili Multiversi a "Livelli", aggiungendo anche quel livello di astrazione, puramente matematico, e ciononondimeno in grado di aprire prospettive completamente nuove.

Dall'Arte siamo partiti, e all'Arte torniamo, con uno sguardo rinnovato
Tutto torna,
e l'Artista è davvero un creatore di Mondi

È come in una scansione ciclica del Tempo. Non circolare, perché vorrebbe dire tornare alla stessa Realtà di partenza, ma ciclica. A livello cinematografico, un Tempo Ciclico si verifica quando un film finisce in una situazione simile a quella di partenza, ma trasformata. Un esempio può essere dato dal bellissimo "La Finestra sul Cortile" di Alfred Hitchcock. In questo, direi, capolavoro del Cinema di tutti i tempi, l'ultima scena è molto simile alla prima: tuttavia, la Realtà di partenza è trasformata, è diversa, perché nel frattempo diversi eventi si sonoverificati.

A livello matematico, si può considerare un punto che sale su un cilindro. La figura è quella dell'"Elica Cilindrica", e descrive un punto che, simultaneamente, ruota e sale.

Per i Matematici, la sua equazione è data da: (cost,sent,t), dove t è un parametro, che può essere considerato anche come il tempo. Ad ogni giro il punto sale, e si trova più "in alto".

Credo che qui possa valere la stessa cosa: siamo partiti dall'Arte, abbiamo compiuto un viaggio attraverso Mondi Culturali diversi, compreso un viaggio nella Matematica e nella Fisica, ed ora torniamo da dove siamo partiti.

Ma credo che, a questo punto, la consapevolezza che si è raggiunta sia completamente differente da quella che si aveva prima. Credo che si sia pronti per vedere le cose in maniera completamente differente.

L'Artista, ora, è qualcosa di completamente diverso, rispetto a prima, almeno spero. Ora, l'Artista ha uno Spazio di infinite possibilità di fronte a sé. E, forse, non ha più nemmeno uno Spazio e un Tempo, ma si può collocare al di fuori.

Sulla tela, o su altro supporto, pone qualcosa, ma in teoria potrebbe porre altro.

Considerando quanto dice la Meccanica Quantistica, l'Artista, ponendo una possibilità in atto, tra tutte quelle possibili, lascia comunque aperte tutte le altre.

Pensiamo ora alla Multimedialità, che citavo all'inizio: una persona può

operare delle scelte tra varie opzioni possibili, che ha a disposizione.
Tuttavia, quella scelta non "annulla" le altre possibilità: le annulla solo in quell'istante. Tuttavia, in un altro momento, la persona potrà scegliere altro. Se avrà altre possibilità. E solitamente le ha.
Supponiamo che una persona abbia una serie di programmi on demand che può scegliere da un menù. Per prima cosa gli verrà richiesto il genere, scelto magari tra intrattenimento, sport, documentari o altro ancora. La persona opererà una scelta. E poi sceglierà il programma che vuole vedere. Tuttavia, le altre possibilità non si cancellano. Sono ancora lì, pronte per essere scelte in un momento successivo.
In questo caso, potrebbe verificarsi qualcosa di simile. Ma sovrapposto.
Un Artista, in un determinato momento, sceglie, tra tutte le possibili opzioni, quella che sente la migliore per lui.
Possiamo rimanere proprio su questa immagine: ad ogni istante l'Artista ha varie possibilità davanti a sé, e può operare una scelta. Le altre scelte, però, sono ancora lì. E possono essere operate, magari, in un altro quadro.
A questo punto, però, possiamo eliminare l'elemento temporale. In fondo, parlare di "un altro quadro" è già considerare l'elemento Tempo come presente. Se lo escludiamo, cosa accade?
Semplice: l'altra possibilità, quella che l'Artista avrebbe operato in "un altro quadro", è qui. In fondo, "un altro quadro" è un'affermazione che presuppone anche uno Spazio.
Ma lo Spazio Quantico è un'altra cosa. Lo Spazio Quantico non ha l'elemento Tempo in sé, e non è uno Spazio Tridimensionale come noi lo conosciamo, bensì uno Spazio di Hilbert, dove sono definite strutture astratte, che hanno quelle a noi note nella Realtà Tangibile solo come caso particolare.
Quindi, l'Artista, in questa senso, "vede", almeno sotto certe possibili percezioni, le strutture della Realtà come sovrapposte. Ed in ogni istante sceglie quelle che più si confanno al suo sentire.
Ma le altre strutture sono lì, nello stesso momento: tutto è lì, come sovrapposto. Comprese le infinite scelte che un Artista può effettuare.
Ma questo passaggio è possibile? In fondo, dopo che l'Artista ha fatto una scelta, dopo che ha scelto una delle possibilità, ormai quella pare fissata in maniera definitiva.
Abbiamo prima citato i "Wormholes Intra Universo". Questi sono anche detti "Wormholes di Schwarzschild", dal nome del fisico tedesco Karl Schwarzschild (1873-1916). Schwarzschild fu in grado di teorizzare i

"passaggi tra dimensioni", descrivendo accuratamente strutture come i Buchi Neri, prima che queste strutture venissero teorizzate in maniera più precisa da Hermann Weyl (1885-1955), benché già Ludwig Flamm, nel 1916, ne avesse dato un modello.
Tornando a questi Wormholes, si tratta di strutture che permetterebbero il passaggio tra Universi, come già veniva poco fa accennato.
Tuttavia, sarebbe affascinante poter pensare ad un passaggio possibile, al fatto che si possano attraversare Mondi, magari attraverso l'Arte stessa.
Ma l'Arte attraversa "già" mondi. Una volta che un Artista ha posto qualcosa sulla tela, o su altro supporto, questo qualcosa non svanisce, ma continua per un tempo quasi indeterminato. È lì, e supera Spazio e Tempo, consegnandosi all'Infinito. È, in un certo senso, Infinito cristallizzato, che rimane lì, in un istante.
Credo che questo sia affascinante. Ma come varcare questi abissi spazio – temporali? In qualche modo, quindi, è possibile "passare" in un'altra traccia spazio – temporale?
Secondo David Deutsch esistono "Particelle Ombra" che mettono in comunicazione Universi.
Se questo è vero, potremmo addirittura ipotizzare che eventuali problemi psichici che una persona può manifestare siano dati, anche, da interazioni con dei sé stessi di altri Universi Paralleli.
Quindi, se viviamo vite parallele in altri Universi, se le nostre scelte, ad ogni decisione possibile, si "ramificano" in tanti Universi, ognuno per ogni scelta, non possiamo più dire che "ogni lasciata è persa" e che "il tempo perduto non si ritrova mai". Se consideriamo tanti Tempi sovrapposti, il tempo non è mai perso, ed è sempre lì, disponibile ad ogni istante. Quindi, forse il salto è possibile, ed è proprio l'Arte la chiave.
Quell'Arte che, come la Scienza, rende "Visibile l'Invisibile". La frase è della Pittrice, e non solo, Kate Nichols, che ho avuto la fortuna di ascoltare a Bergamo Scienza 2016. in fondo, anche la Scienza rende visibile l'invisibile, attraverso strutture matematiche che "vedono oltre le percezioni", e costituiscono quel "Sesto Senso" che la Matematica permette di vedere davanti a sé.
Qui, la fusione tra Arte e Scienza è completata. E, forse, la Scienza stessa divine Arte. In fondo, uno Scienziato è mosso, essenzialmente, da un senso estetico. Un Matematico, tra due possibili dimostrazioni, sceglierà la più "elegante", quindi la più "estetica".
Questo "senso estetico" è tipico dell'Arte e della Scienza, e le lega.

Allora, forse, è nell'Arte la chiave per viaggiare tra Mondi e Universi. L'Arte, in un certo senso, li crea, e forse li può anche cambiare, modificare. È quello che Paolo, il protagonista del mio romanzo "Bivi Esistenziali", si troverà a scoprire, e a sperimentare. E, mediante l'Arte e la Musica, sperimenterà la possibilità di tornare a "Bivi Esistenziali" del Passato. Tuttavia, con l'osservazione, o con la scelta, abbiamo anche la variabile tempo che prende forma. La scelta, o l'osservazione, introducono il Tempo. Prima, negli Stati Quantici sovrapposti, il Tempo non c'era, e tutto era lì, nello stesso istante, forse sospeso. Poi, l'osservazione, la scelta, introducono il Tempo. Dal quale non si può più prescindere. Quindi, se il "salto" ad un altro Universo può essere fatto, questo è fatto "nello stesso istante" in cui la persona si trova in questo Universo.
Formalizzando la cosa, supponiamo che ad un certo tempo, detto t_1, una persona compia una scelta, magari importante. Questa genera un bivio. Ora, la persona, rimpiangendo quella scelta, vorrebbe tornare indietro, per fare un'altra scelta.
Secondo la Teoria del Multiverso, tutte le altre scelte non effettuate danno origine a diversi possibili Universi.
Supponiamo che il passaggio sia possibile. Il problema è l'elemento "Tempo". Questo, come detto, entra proprio con la scelta. Quindi, quando la persona rimpiangerà la scelta fatta al tempo t_1, volendo tornare indietro, si troverà ad un tempo t_2, che è diverso da quello di partenza.
Quindi, effettuando il "salto" in un altro Universo, la persona non si troverà al tempo t_1, ma a quello t_2, che è differente. Quindi, saltando su un altra traccia, in un altro Universo, non sarà tornato indietro al bivio, ma in quell'Universo in un Tempo diverso. Di conseguenza, tutti gli eventi tra t_1 e t_2 nel nuovo Universo saranno a lui ignoti. Quello che avrà ottenuto, quindi, è che tutti gli eventi della sua attuale vita, compresi tra t_1 e t_2, saranno cancellati, e sostituiti da altri eventi di cui la persona non è a conoscenza. Infatti, come detto, questa si troverà nel nuovo Universo non al tempo t_1, ma a quello t_2.
È quello che scoprirà Paolo nel citato mio romanzo "Bivi Esistenziali": cambiando Universo, si troverà nel nuovo Universo non "tornando indietro", ma all'instante presente, in una Realtà, quindi, che potrebbe non conoscere, e nella quale sentirsi "spiazzato", in una vita che, di fatto, non è la sua.
L'Arte, tuttavia, come spaccato della Realtà di un'Artista, rappresenta il punto di passaggio tra Realtà Interiore e Realtà Fisica. l'Artista deve

sempre misurarsi con questo dualismo. Quel dualismo che ha creato due mondi culturali, che come visto, sono stati l'Impressionismo e l'Espressionismo.
E permettendo agli Artisti infiniti "bivi" nella loro vita. Bivi che li avrebbero condotti verso nuove prospettive esistenziali.
Ma cosa mette l'Artista nella sua opera? Come dicevo, lo Spazio Fisico è solo una sorta di canovaccio. Possiamo citare ancora Platone, in questo senso. Il quale però non dava all'Arte un grandissimo valore. Io voglio cercare di unire l'Arte alla Scienza. In fondo l'intuizione artistica, quello slancio che porta alla creazione di un'Opera d'Arte, è lo stesso che apre ad un nuovo Teorema Matematico, o a una nuova Legge Fisica.
Quell'Intuizione Artistica che permette a nuovi Mondi di prendete forma in un istante.
Anche l'Artista, nel momento in cui deve scegliere, ferma il tempo, che riprende a scorrere quando la scelta è effettuata.
Tuttavia, un'Opera d'Arte ha diverse Realtà stratificate, tutte presenti in quell'unico istante. Ha molti Mondi, che si assommano in quel momento. E che possono essere scomposti in altri mondi possibili. In un cammino che non si ferma mai.
Forse il cammino dell'Arte è proprio questo: fermare e riavviare il Tempo tutte le volte che si vuole. E dare vita, ogniqualvolta lo vogliamo, a nuovi Mondi possibili. Che sono tutti lì, nello stesso istante.
Il Tempo si ferma, comunque, una volta che l'opera è compiuta. In quel momento, la scansione temporale, che caratterizza il flusso delle cose, si ferma. Tutto è lì, nello stesso momento. Tutti i possibili Tempi sono concentrati in uno, e l'atto della Creazione Artistica è lì.
In fondo, un'Opera D'Arte è un insieme di "Stati Quantici Sovrapposti". Dove ogni suo segmento rappresenta uno di questi Stati, realizzati in Tempi differenti. Tempi che, sulla tela, o sul supporto utilizzato, sono simultanei, senza separazione. Tutti gli Stati possibili sono lì. Fissi, e nello stesso tempo, dinamici, pronti a cambiare con continuità. E dove la continuità non c'è, questa si realizza in altrettanti Universo Sovrapposti, che sarà bello poter esplorare.
In fondo, forse, il tutto è solo nei nostri limiti. Forse, sono solo i nostri limiti percettivi che non ci permettono di vedere un Multiverso. Forse, sono proprio quei limiti che ci impediscono di vedere più Realtà simultanee e sovrapposte. Forse, il giorno che saremo in grado di ampliare le nostre percezioni, saremo anche in grado di viaggiare per Universi.

In fondo, di questo Universo percepiamo davvero poco: meno del 2% delle onde sonore, e meno del 3% della luce visibile. Quindi, attorno a noi, c'è già un Mondo che non percepiamo, di cui non sappiamo nulla, e che, nondimeno, è qui, presente in mezzo a noi.
Forse, nel Multiverso, potremmo anche introdurre quello che del nostro Universo non percepiamo, del quale ignoriamo l'esistenza, e che, invece, è qui, perfettamente Reale.
Questo ci dice due cose: la prima, che la Matematica è davvero un "Sesto Senso", che ci permette di descrivere ciò che le nostre percezioni non sono in grado di cogliere.
La seconda, invece, è che le "porte", per viaggiare tra Universi potrebbero trovarsi in quella parte di Realtà che non siamo in grado di percepire e che, nondimeno, esiste, ed è qui, in questo istante.
Forse, l'Artista, tutto questo lo ha percepito. Nel "Rendere visibile l'Invisibile" può anche trovarsi il fatto che l'Artista mette sulla tela non solo quello che vede, ma quello che non vede, ma che percepisce come vero. Forse, siccome solo il 3% della luce visibile viene percepita, l'Artista ha il compito di rappresentare il restante 97%. Non, quindi, quella parte di Realtà che è visibile, ma quella parte che non è visibile.
Forse, addirittura, l'Artista rappresenta quella "Materia Oscura" che si rivela a noi solo attraverso la Gravità. Forse, il suo compito è dare forma a ciò che non ha una forma precisa, dare "suono espressivo" a quel 98% dei suoni che non udiamo.
Lo scopo dell'Artista, quindi, è quello di "raccontarci" quella parte del Mondo che non vediamo, e che lui ha visto con gli occhi delle percezioni oltre le percezioni, con gli occhi dell'intuizione.
Forse, è per questo che l'Arte ha una magia così grande: perché rappresenta una Realtà che non è rappresentabile fisicamente, e che l'Artista pone davanti a noi, con tutta la bellezza di cui è capace.
A chi osserva il compito di diventare parte della Creazione Artistica stessa. E di diventare egli stesso creatore di nuove forme. Chi osserva ha percepito che esistono altre Realtà oltre la Realtà tangibile. E ora è consapevole che esistono altre possibilità di percezione, che rendono tutto sublime e meraviglioso.
Se questo obiettivo sarà raggiunto, anche attraverso osservatori consapevoli ed in grado di accettare l'ampliamento dei loro orizzonti percettivi, l'Arte avrà davvero raggiunto il suo scopo più bello: quello di Creatrice di Mondi e Universi. E questo è davvero sublime. E rende la

Manifestazione Artistica qualcosa di speciale, che vale la pena di far conoscere, e di tramandare nel Tempo. Quel Tempo, che con l'Arte stessa, si dissolve, riportando tutto qui ed ora.

Contatti:

Credo che il viaggio compiuto assieme abbia toccato molti campi della conoscenza, e aperto nuove e interessanti prospettive.
Come dicevo in precedenza, chi crea qualcosa, e chi ne fruisce, sono in qualche modo collegati. E chi ne fruisce entra, per così dire, a fare parte del Processo Creativo.
Proprio per questo fatto, lo scambio tra chi crea e chi fruisce di qualcosa è importante; attraverso lo scambio, il processo della Creazione di qualcosa, che sia artistica, matematica, a livello di scrittura o altro ancora, può continuare.
Vi indico, quindi, i miei contatti. Siete invitati a contattarmi liberamente. Sarà soltanto un piacere potere comunicare con voi, ascoltare le vostre opinioni su quanto avete qui letto, ma anche le vostre osservazioni e le vostre eventuali critiche, o i vostri suggerimenti.
Anche da questo nasce lo sviluppo e il cambiamento. E, come dicevo, si può viaggiare verso qualcosa di sempre migliore.
Vi aspetto, quindi!

Il mio cellulare: (+39)3488124624
la mia e-mail: soffiodipoesia@tiscali.it
il mio nome Skype: soffio-di-poesia
Il mio Account Facebook: www.facebook.com/sergio.ragaini
La mia Pagina Facebook: www.facebook.com/soffiodipoesia
La mia Pagina su "Academia":
https://independent.academia.edu/SergioRagaini
Il mio account Google Plus: https://plus.google.com/+SergioRagaini
Il mio canale Youtube: www.youtube.com/soffiodipoesia

Riferimenti e Approfondimenti:

Di seguito indico alcuni riferimenti per approfondire i discorsi fatti in questo libro.
Alcuni di questi riferimenti sono relativi a testi citati nel corso della trattazione. Digitando, su un Motore di Ricerca, quale Google, la relativa chiave di ricerca, troverete sicuramente molto materiale, anche scaricabile in formato Pdf. Per alcuni argomenti, questo materiale sarà piuttosto specialistico. Tuttavia, esiste anche diverso materiale più "divulgativo", e sicuramente piuttosto interessante.
Gli specialisti, tuttavia, possono cimentarsi anche con la parte più tecnica. Sicuramente, questo si tradurrà in una maggiore comprensione.
Nella versione cartacea, questi link potrebbero non essere così facili da digitare. Tuttavia li riporto ugualmente. Tramite un motore di ricerca potete, comunque, trovare molti risultati, compresi quelli che qui sono proposti.

Arti Figurative:

Impressionismo: http://www.didatticarte.it/storiadellarte/15c%20impressionismo.pdf
Impressionismo:
https://parliamodarte.wikispaces.com/file/view/08+Impressionismo.pdf
Neoimpressionismo:
http://win.istitutosangiovannibosco.net/cennini_donbosco/e-learning/storia_dell_arte/NEOIMPRESSIONISMO.pdf
Neoimpressionismo:
http://www.i-frame.it/cassina/programmaesame/PDF/3.NEOIMPRESSIONISMO-POSTIMPRESSIONISMO.pdf
Espressionismo:
http://www.didatticarte.it/storiadellarte/19%20espressionismo.pdf
Confronto Impressionismo Espressionismo:
https://www.messedaglia.gov.it/images/stories/storiearte/lettura%20opere/espressionismo.pdf

Musica:

Modi Musicali Antichi:
http://www.musichunter.it/lezioni/MH_scale_modali.php
Serie Dodecafonica: https://www.youtube.com/watch?v=8t02EVZhGrY

Di seguito, le pubblicazioni citate nel lavoro:
Solmisazione (Alberto Odone): http://nuke.albertoodone.it/Portals/0/corsi%20aggiornamento/[music%20education]%20La%20solmisazione%20II.pdf
Arnold Schönberg: Manuale di Armonia:
https://monoskop.org/images/0/03/Schoenberg_Arnold_Manuale_di_armonia.pdf

Matematica e Fisica:
(in questa sezione si troveranno anche i testi citati nel libro. Questi verranno indicati)

Spazi di Hilbert:
http://www1.mate.polimi.it/~bramanti/corsi/pdf_metodi/hilbert.pdf
Calcolo Infinitesimale secondo Netwon:
http://www.dm.uniba.it/ipertesto/fisici/ragioni.doc
Principio di Indeterminazione:
http://digilander.libero.it/fisicamoderna5b/Relazioni/D'Angelo%20-%20Il%20Principio%20Di%20Indeterminazione.pdf
Principio di Indeterminazione:
http://www.ceredaclaudio.it/scienza/corsofisica/Ce0206teprinindet.pdf
Paradosso EPR – Articolo Originale:
http://www.drchinese.com/David/EPR.pdf
Teorema di Bell: http://www.infn.it/thesis/PDF/getfile.php?filename=5811-Nguyen-triennale.pdf
teorema di Bell: http://personalpages.to.infn.it/~nicolett/nicolettibell.pdf
Testo citato di di Hugh Everett III:
http://www-tc.pbs.org/wgbh/nova/manyworlds/pdf/dissertation.pdf
Testo citato di David Deutsch:
https://arxiv.org/ftp/quant-ph/papers/0104/0104033.pdf
David Deutsch Website: http://www.daviddeutsch.org.uk/
Testo citato di Kellen Murphy:

http://www.phy.ohiou.edu/~murphy/talks/misc/manyworlds.pdf
Forze, Forme e Simmetria (Sergio Ragaini):
http://www.karmanews.it/9561/forze-forme-e-simmetria/
Supersimmetria e Forme Pensiero (Sergio Ragaini):
http://www.karmanews.it/9703/supersimmetria-e-forme-pensiero/
Tom Gehrels: http://www.fmboschetto.it/didattica/pdf/Multiverse.pdf
Teoria delle Stringhe (Stefano Covino):
http://www.brera.inaf.it/~covino/DVG/Stringhe/TeoriadelleStringhe.pdf
Teoria delle Stringhe (Lucrezia Ravera):
http://www.fisicamente.net/FISICA_2/Teoria_di_Stringa.pdf
Teoria delle Stringhe (Augusto Sagnotti):
http://www.sns.it/sites/default/files/trec_fin.pdf
Teoria delle Stringhe (Block Notes Matematico):
http://www.rudimathematici.com/blocknotes/pdf/RMF4.pdf
Testo citato di Max Tegmark:
http://space.mit.edu/home/tegmark/multiverse.pdf
Max Tegmark Website: http://space.mit.edu/home/tegmark/
testo citato di Andrej Linde:
http://www.ctc.cam.ac.uk/stephen70/talks/swh70_linde.pdf
Andrej Linde 2: https://arxiv.org/pdf/1512.01203.pdf
Andrej Linde Website: http://web.stanford.edu/~alinde/
Gabriele Veneziano (2008): http://th-workshop2008.desy.de/e44/e49/e155/infoboxContent156/Veneziano-Hertz.pdf

Mie Pubblicazioni:

Le mie pubblicazioni si possono trovare su Lulu, all'indirizzo della mia Vetrina Autore:
http://www.lulu.com/spotlight/soffiodipoesia

Oppure su uno qualsiasi dei siti di Amazon, digitando "Sergio Ragaini" come chiave di ricerca
Qualche riferimento è stato citato nella sezione "Contatti"

 www.ingramcontent.com/pod-product-compliance
Lightning Source LLC
Chambersburg PA
CBHW071430180526
45170CB00001B/283
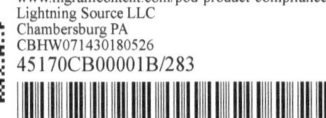